U0112690

中日书法交流史

郑鸣谦　陈小法　著

古代卷

浙江人民美术出版社

郑鸣谦，生于 1982 年，字永帅，号拙堂，浙江天台人。文学博士，中华诗词学会会员，浙江省中日关系史学会常务理事，台州公众史学研究中心主任，台州市社科联理事，曾任天台网络作协主席、作协副主席，现为天台书协副主席。出版著作 20 余种，主编《台州四库》丛书，刊行《台州四库荟要》170 册，续修 100 多支各姓家谱。近十年主要从事中国家谱学、公众史学与中日文化艺术交流研究。

陈小法，生于 1969 年，浙江义乌人。文学博士，湖南师范大学外国语学院"潇湘学者"特聘教授、博士生导师、日语系主任、国家一流本科专业"日语"建设点负责人。曾在国内外期刊上发表论文 100 余篇，出版专著 10 余部。主要从事明清东亚历史文化交流研究。

目　录

前　言

书法：中日友好交流的媒介和推手

2022年是中日邦交正常化50周年和中韩建交30周年。由中国人民对外友好协会、中国国家画院、日中文化交流协会、韩日文化交流会议、韩国艺术殿堂首尔书艺博物馆共同主办的2022中日韩书法名家友好笔会，于2022年9月6日通过线上线下相结合的方式，在北京、东京、首尔三地举办。与会书家表示，书法是三国共通的文化元素，是三国人民友好交流的重要载体，希望能借此来推动中日韩三国的和平友好与共同发展。中日韩书法名家友好笔会自2020年开始举办，旨在通过书法加强三国的人文交流，促进彼此的心灵沟通，为推动三国民间友好事业不断发展注入新的动力。

而十年前的2012年，正值中日邦交正常化40周年，两国本应携手共祝这一来之不易的历史时刻，却因一系列现实和历史问题的纠葛，使得两国关系处在了一个异常紧张的时期，许多活动被迫停止或取消。然而，和平与友好仍是人类社会追求的永恒主题。2013年1月22日至3月3日，为了纪念中日邦交正常化40周年，由东京国立博物馆、每日新闻社、日本广播协会（NHK）等部门联合举办的"书圣王羲之"大型展览，在东京国立博物馆隆重举行，吸引了全世界爱好和平与书法艺术的人士前去观赏。（图0-1）

整个展览共计展出163幅作品，时代跨越了东晋至民国，几十位书家的作品琳琅满目，精彩纷呈，尤其是新发现的王羲之作品《大报帖》成为本次展览的焦点。（图0-2）

因此，以王羲之为首的、在汉字书写艺术上取得最高成就的一批中国人，以及东方艺术最美丽的瑰宝之一书法艺术，再次受到世人瞩目。相信当人们沉浸在书法艺术所带来的无限美感之际，他们一定也深深感受到了这门汉字书写艺术在中日交流历史上所发挥的重要作用。

书法源于中国，后来逐渐流传到汉字文化圈里的各个国家，其中日本就是最主要的国家之一。回顾日本的书法史不难看到，中国各个朝代书法的变革，不断给日本书法以全面而深刻的影响。到了平安时代后期，日本特有的假名书法兴起，形成了与中国书法不同的风格，也就是日本书法史上所谓的"和样"系统。风月无古今，情怀自深浅。其实，片假名也好，平假名也罢，最初都脱胎于汉字，是汉字的一部分或者汉字的变形而已，其渊源还是中国文化。因此，日本书法中不管是"和样"还是"唐样"，与中国书法在原理上最终还是共通的。

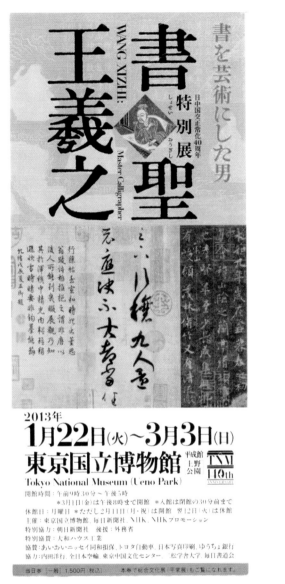

图0-1　"书圣王羲之"特别展门票

图0-2　王羲之《大报帖》

　　日语中亦有"书法"一词，但和汉语意思不同的是，它一般指文字和文章的书写方法，真正所谓的文字（汉字和假名）书写艺术一般用"书道"一词来表示。然"书道"一词据说直到江户时代后期才出现，之前普遍使用的则是"入木道"一词。此处的"入木"当与书圣王羲之有关：唐朝的张怀瓘在《书断》中有"王羲之书祝版，工人削之，笔入木三分"的记载，来形容王羲之的笔力极其遒劲。从中亦可见中日书法的渊源关系。

　　再者，王羲之的名字，早在日本奈良时代（710—794）第一部和歌总集《万叶集》中就已

经出现，其中用"羲之"或"大王"来表示日语的"手师"（teshi）。可见，日本人尊王羲之为手师，也就是书法之师。不仅如此，《万叶集》第五卷收录的咏梅诗序文，与《兰亭集序》非常相似。这表明王羲之的名字在当时的日本已经被普遍认识，影响很深。

那么，日本书法到底起源于何时？

元代的陶宗仪在《书史会要》中曾提到："（日本国）中自有国字，字母仅四十有七，能通识之，便可解其音义……其联缀成字处，仿佛蒙古字法也。全又以彼中字体写中国诗文，虽不可读，而笔势纵横，龙蛇飞动，俨有颠、素之遗。"陶宗仪提到的应该是日本的假名书法。这种书法还影响到了琉球王国，徐葆光在《中山传信录》中曾提到："今琉球国表疏文，皆用中国书；陶（宗仪）所云'横行刻字、科斗书'，或其未通中国以前字体如此，今不可考。但今琉球国字母亦四十有七，其以国书写中国诗文，笔势果与颠、素无异。盖其国僧皆游学日本，归教其本国子弟习书。汪《录》（即汪楫的《使琉球录》）所云'皆草书，无隶字'，今见果然。其为日本国书无疑也。"[①]也就是说，琉球王国的假名书法亦来自日本。

由于书法归根结底是汉字的书写艺术，所以要探讨日本书法的起源，首先要解决汉字在日本出现与运用的时间问题。几十年前，《江田船山古坟铁刀铭文》《隅田八幡宫铜镜铭文》《倭王武上表文》曾一度被认为是日本最古的文字资料，但随着近年考古发现和文献研究，这一古代史"常识"不断受到了质疑和挑战。

① 徐葆光：《中山传信录》，《清代琉球纪录集辑》第二册，台北：中华书局，1971年，第94页。

第一章
汉字传入日本诸说

汉字东传时间是研究日本书法起源的核心问题。然迄今为止，关于中国汉字究竟何时传入日本仍是一个悬而未决的问题。在日本历史上，弥生时代即公元前三世纪至公元三世纪的六百年时间，一般认为在此期间，我国的汉字东传到了日本。

江户时代的天明四年（1784）二月二十三日，在筑前国那珂郡志贺岛上，叶崎农民甚兵卫发掘到一枚白文金印，上有"汉委奴国王"五个篆字。（图1-1）根据学者们的研究证实，这就是《后汉书·东夷传》中记载的后汉光武帝赐给倭奴国的印绶，当时属于还没用纸作为书写材料的时代，故而是阴刻的印。[①]

此外，王莽铸造的货币——"货泉"也在日本出土。（图1-2）可见，汉字虽然很早就随着物品传到了日本列岛，但从当时日本人的教养来看，还远远未被受纳。因此，也不能以此作为日本书法的起点。

公元三世纪前后，大陆移民从海陆两途东徙，不仅将水稻农耕和金属器皿传到日本，同时还应该带去了汉字文化。弥生遗址出土的舶来金印、货币、铜镜等器物上的汉字，便是确凿

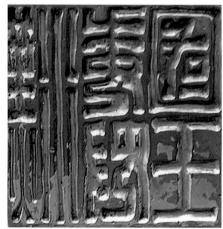

图1-1 "汉委奴国王"金印（日本福冈市博物馆藏）

① 富谷至著，刘恒武译：《木简竹简述说的古代中国——书写材料的文化史》，北京：人民出版社，2007年，第50页。

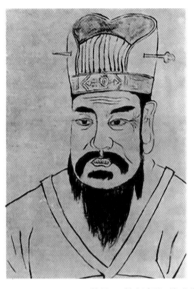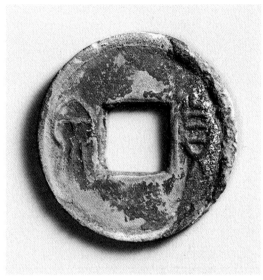

图1-2 王莽像及其新朝铜钱"货泉"（图中货泉由日本国立历史民俗博物馆藏）

的物证。不过，大部分学者认为，这些汉字对弥生人而言，仅仅是一种饰纹，文字作为文化载体并未被接受。弥生之前的日本人难道真的与汉字无缘吗？

一、文字实物

随着考古技术的发展和一些偶然发现，日本多处发现了形似汉字的文字。因此，汉字东传或者固有的时间也不断被刷新。

（一）手宫洞窟文字

日本庆应二年（1866），到北海道①打工的神奈川石匠长兵卫偶然在小樽市手宫公园的山洞里，发现了古人留下的一些石刻。明治十一年（1878），当时受聘明治政府的英籍教师约翰·米伦（John Milne，1850—1913）经过考证后，认为有可能是中国古代汉字。（图1-3）明治十七年（1884），渡濑荘三郎（1862—1929）赴洞窟考察，认为这些石刻乃日本的"神代文字"，是"小矮人（阿伊努先祖）"的遗址。②

① 北海道，乃日本在明治维新以后才有的名称，以前被称作渡岛、日之本、日高见国、虾夷千岛以及虾夷之地等。岛上居民阿伊努人，自称为"虾夷"。
② 渡濑荘三郎：《札幌近傍ピット其ノ他古跡ノ事》，《人類学会报告》第 1 号，1886 年 3 月。

图1-3 米伦手绘的手宫洞窟石刻

大正元年（1912），鸟居龙藏（1870—1953）受桦太厅（日本治理库页岛时期所设立的地方行政官厅）之委托调查岛民之际，考察了手宫洞窟。他认为这些石刻是古突厥文字。[①]而语言学家中目觉（1874—1959）认为是古土耳其文字。[②]

但是到了昭和二十三年（1948），日本学者朝枝文裕的考证结果认为，它们应是中国的古汉字，并解读出"方舟、未、至、旅、帝人、变、血"。由于"方舟"一词始见于中国东周时期的石鼓文，据此他推断这些石刻的时间当在我国的春秋时代之前，是前往北海道的中国船员留下的。[③]

而中国个别学者的研究也从侧面佐证了朝枝文裕的研究结论。有研究指出，在中国文献记载中，最早提到北海道的是《山海经》中的"毛民之国"或"毛人之国"，这种叫法一直沿用到宋代。虽然关于这部著作记载资料的来源没有明确了解，但是从古地理学上看，古代中国人在如此久远的年代就能知道日本和北海道的存在也并非不可能。[④]

几万年前的先民曾使用图案、记号、图画等多种方式传达简单的信息，然而这些并不能称之为文字。真正的文字是指一套公认的、有具体形式的记号或符号，用以记录人们希望表达的思想和情感。[⑤]关于北海道手宫洞窟的石刻究竟是岩绘还是文字，是真迹还是伪造，如是文字，到底是古汉字还是其他民族古文字，学界的争论断续存在。不管结果如何，都给汉字传播研究领域留下了一个无限的想象空间。

① 鸟居龙藏：《北海道手宫の彫刻文字に就いて.》，《歴史と地理》第22卷第4号，1913年10月。
② 同上。
③ 朝枝文裕：《手宫之古代文字》，东京：千代田书院，1948年。
④ 陈抗：《中国与日本北海道关系史话》，《中外关系史论丛》第二辑，1986年，第31—53页。
⑤ Georges Jean著，曹锦清、马振骋译：《文字与书写——思想的符号》，上海：上海书店出版社，2001年，第12页。

（二）田和山石砚文字

1997—2000年，岛根县松江市田和山遗址被发现。经考古发掘，出土了弥生时代中后期石制品多种，其中一件石砚上的纹样极有可能是汉隶"子戊"两字。（图1-4）石砚的产地一说是中国，时间在西汉中期，也有主张是国产。持中国产的研究者们认为，这是日本书道史上最早的史料，是日本文化史上的大发现；但持国产说的学者认为，究竟是不是文字要慎重认定。

1957—1958年期间，金关丈夫、国分直一在发掘种子岛广田遗址时，发现一种雕有蟠螭纹的贝符（贝札），有些贝符表面刻着"山"字，笔法有汉魏隶书风韵。（图1-5）部分学者认为"山"是"仙"的省笔，与徐福东渡求仙有关。[①]由于贝符出土于弥生遗址，学界对"山"是否

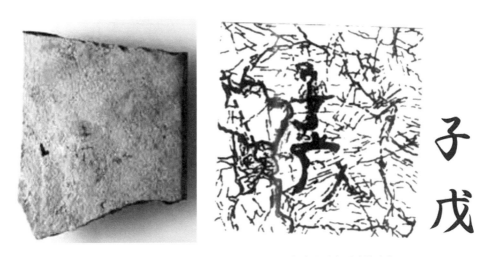

图1-4 松江市田和山遗址出土的石砚及文字所在部分（放大）

图1-5 种子岛广田遗址发现的"山"字蟠螭纹贝符

① 森浩一编：《日本的古代1·倭人的登场》，东京：中央公论社，1985年，第61页。

属于汉字持谨慎态度,因而没有引起广泛关注。

然而有关弥生汉字的出土消息时见报端,择其要者(表1-1)介绍如下:长野县根冢遗址的粗陶上,用线条刻有"大"字;福冈县三云遗址的陶瓮颈部,刻有"镜"的省笔"竟"字;三重县大城遗址的粗陶上,刻有"奉""幸""年""与"等字。①

<p align="center">表1-1　四世纪以前刻有文字的日本出土文物②</p>

时间	遗址名称	文字	出土文物	记录方法
二世纪末左右	三重县津市大城遗址	"奉""幸"或"年"	高脚杯	刻书
三世纪中期左右	滋贺县长浜市大戌亥、鸭田遗址	卜(？)	瓮	刻书
三世纪中期左右	福冈县前原市三云遗址	竟	瓮	刻书
三世纪后半左右	长野县木岛平村根冢遗址	大	土器片	刻书
三世纪末左右	千叶县流山市市野谷宫尻遗址	久	壶	墨书
四世纪初期左右	熊本县玉名市柳町遗址	田	铠甲	颜料
四世纪前半左右	三重县松阪市片部遗址	田(？)	壶	墨书

尽管对上述汉字的认定与判读,学术界还存在一些分歧,但这不妨碍我们做出如下结论:根据文献记载和考古实物,早在弥生时代,大陆移民已有可能将汉字文化传入日本;邪马台国拥有移民及其后裔构成的识字集团,在一定范围内开始实际使用汉字。

二、文献记载

《三国志·魏志·倭人传》中明确提到邪马台国与曹魏之间有外交文书的来往:景初三年(239)卑弥呼遣使魏都,明帝"诏书报倭女王"。(图1-6)翌年,带方郡使梯俊"奉诏书、印绶,诣倭国",卑弥呼"因使上表,答谢恩诏";正始六年(245)"诏赐倭难升米黄幢",二年后带方郡使张政"因赍诏书、黄幢,拜假难升米,为檄告谕之"。

"诏书""表""檄"均是用汉字写成的文书,说明邪马台国具有解读汉字诏书、撰写汉字表文的能力。根据"王遣使诣京都、带方郡、诸韩国,及郡使倭国,皆临津搜露,传送文书、赐遗之物"的记录,伊都国设有检查、核对外交文书的机构。

① 高仓洋彰:《弥生人与汉字》,《月刊考古学专辑》总440期,1999年1月。
② 钟江宏之:《律令国家と万葉びと》,《全集·日本の歴史》第3卷,东京:小学馆,2008年,第24页。

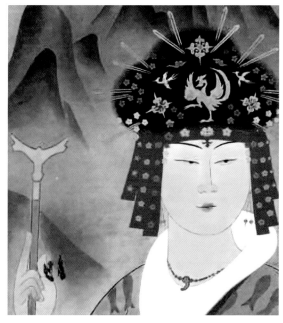

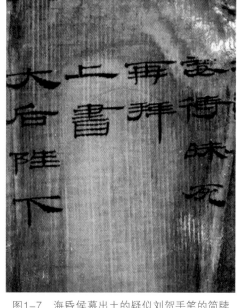

图1-6　卑弥呼像　　　　　　　图1-7　海昏侯墓出土的疑似刘贺手笔的简牍

　　众所周知,中国的书法与文字的关系十分紧密。中国书法数千年历史,有名姓的书法家灿若星汉,而可考的、最早留下书法痕迹的书家应该是李斯。但李斯的书迹只有碑刻,而没有墨迹。如果南昌西汉海昏侯墓出土的某个简牍,果真出自刘贺(前92—前59)之手,那么他就将是史上最早留下墨迹的书法家之一。(图1-7)

　　而针对日本书法与汉字的关系,我国研究日本书法最主要的学者之一陈振濂曾说:"有了汉字就有了书法。最早在日本流行的各种汉字作品,无论是刻在铜器上还是写在纸帛上的,也不管它们具有什么样的应用目的,只要有存在就构成了日本书法史的第一幕。"[1]这里所谓的"有了汉字",并不能直观地理解为日本列岛上出现了汉字,而应该是指该岛上的人开始使用汉字,至于其目的是饰纹还是实用并非主要问题。但是,如果仅凭此就将日本书道史的起点(萌芽)上溯至弥生时代中后期左右,笔者认为有待商榷。因为汉字的"书写"与"书法"毕竟还是有区别,书法是在书写的基础上成熟起来的一门不是常人都能掌握的艺术。纵观当今书法界,备受质疑的一点也就是将书写与书法混为一谈,很多人其实只是在写字,但一些好事者将其吹捧为书法作品,混淆了人们的视听,贬低了书法的艺术性和严肃性。

[1]　陈振濂编:《日本书法通鉴》,郑州:河南美术出版社,1989年,第1页。

第二章
汉籍东传与书法缘起

　　日本书坛泰斗中田勇次郎曾说："中国的书法已有三千年的历史。而日本的书法大约是从大和时代即公元五世纪初百济的阿直岐和王仁来日，传来该国的文物、制度时才开始的。"[①]因此，中田勇次郎认为日本书法从大和时代（四至六世纪）才真正开始，并且此时期日本主要通过百济来摄取中国南朝文化，因此亦称之为"大和时代的百济书法"。

　　在前面也已提及，汉字是一门书写艺术。因此，在没有印刷业的时代里，中国典籍（汉籍）的东传，不仅是中国文化精髓的传输，也是书法艺术根植的开始。可见，探讨汉籍的东传与追究日本书法艺术的起源有着很大关系。

　　上一章我们对汉字传入日本进行了探讨，但这与汉籍传入日本并非同一历史层面之现象。可以想象，虽然弥生时代甚至更早的倭人具有不少通过金印或铜镜铭文一类的器物来接触汉字的机会，但并不等于他们拥有独立读懂这些文字或汉字文章的能力。然而，根据沈约《宋书·倭国传》以及《梁书·倭国传》的有关记载可见，倭王的名字已经不再像"卑弥呼""难升米"之类的某个随意文字的谐音了，而是一个与其地位相称且具有实际含义的名字。这种变化当与汉籍的东传有密切关联。

　　那么，汉籍的东传究竟可追溯至何时？

一、汉籍初传

　　关于汉籍最早传入日本的史载时间，学界通行"王仁传入说"。（图2-1）根据是《古事记》卷中"应神天皇"条的记载，即王仁于应神天皇十六年携《论语》十卷、《千字文》一卷入日本。[②]不过对这条记载，学界一直有着不同见解。

　　第一，因应神天皇是一位介于传说与史实之间的人物，所以其年代众说纷纭。日本史学家井上光贞界定为四世纪后半期，但也有的把应神天皇十六年界定为三世纪末的285年。[③]

① 中田勇次郎：《中国书法在日本》，载蔡毅编译《中国传统文化在日本》，北京：中华书局，2002年，第120—141页。

② 严绍璗：《汉籍在日本的流布研究》，南京：江苏古籍出版社，2000年，第4—5页。

③ 富田富贵雄：《日本书道史概说》，冈山：西日本法规出版，1987年，第6页。

《宋史·日本传》中记载日僧奝然献上《今王年代记》，根据此书的记载，亦谓"应神天皇甲辰岁（284），始于百济得中国文字"。

第二，应神天皇十六年，按古历推算则是公元285年。显然，百济的五经博士王仁不可能于斯时东渡日本。据朝鲜的《三国史》记载，百济立国于公元345年，《东国通鉴》也有同样的记载。可见，公元285年百济尚不知在何处，又哪来的百济王遣阿直岐①贡良马？又怎可能会有阿直岐举荐王仁及王仁的负笈东渡？但人们如果接受了那珂通世博士新创的纪年推算法，即应神天皇十六年非公元285年而是378年，如此一来，王仁的汉籍东传就变得有可能了。

第三，汉籍的传入者以及书名。中国学者王勇认为日本汉籍首传者应推阿直岐，理由是博士阿直岐于日本应神天皇十五年（284）受百济王派遣来日后，曾教授太子"经典"。这其中应该使用了某些教科书，而这教科书正是阿直岐从百济带来的汉籍。同时，朝鲜史书《海东绎史》②也确实记载了阿直岐携《易经》《孝经》《论语》《山海经》来日本。③

图2-1　王仁像
（菊池容斋《前贤故实》）

第四，对于传入日本的具体汉籍名如《论语》和《千字文》，日本学者东野治之认为这不可信，只能认为是以启蒙教科书形式传至日本的学问。④

第五，即使按照日本学者那珂通世的纪年法推演，王仁东渡日本为公元378年，而世人熟知的周兴嗣《千字文》面世时间，是在梁武帝即位的天监元年（502）到周兴嗣去世的梁普通二年（521）这20年间。也就是说，王仁东渡日本在前，而周兴嗣的《千字文》编撰于后，这是

① 阿直岐，据《古事记》《日本书纪》记载，乃应神天皇时期来日本上贡的百济人。《古事记》中又称之为阿知吉师，"吉师"乃尊称，"阿知"是阿直岐的略称。也有研究认为阿直岐与同时代的阿知使主乃同一人。关于其祖籍，有"华裔百济人说""中国移民百济子孙说""百济移民日本人说"以及"后人伪造说"等。
② 《海东绎史》，朝鲜史书。朝鲜李朝实学派学者韩致（1765—约1814）编撰。从中国、日本及本国五百四十余种古籍文献中摘录有关朝鲜的资料，分类辑成。原编七十卷，续编《地理考》（其侄韩镇书注释）十五卷，共八十五卷。
③ 王勇：《书籍的中日交流史》，东京：国际文化工房，2005年，第13—14页。
④ 东野治之：《〈论语〉〈千字文〉和藤原宫木简》，《正仓院文书和木简的研究》，东京：塙书房，1977年。

"王仁献书说"的又一硬伤。

第六，台湾学者梁若荣等人认为，王仁确有可能带来《千字文》，只是并非周兴嗣的《千字文》，而是其他类似的读本，即三国时期魏的大书家锺繇版《千字文》。也有类似的观点认为，如若日本历史的记载属实，那王仁携入日本的《千字文》一定是出自锺繇之手。后世因王羲之书法压过锺繇，因此梁武帝命周兴嗣按照王书千字次韵成与锺繇所著不同的另一"四言古诗"的《千字文》，并广为流传，在隋唐时期传入了日本。[①]但史实究竟如何，有待进一步研究。

图2-2 菟道稚郎子像
（《前贤故实》）

第七，阿直岐是第一位到达日本教授菟道稚郎子的人物，他赴日的时间可能比王仁东渡的时间（405年）早二三年。菟道稚郎子是最先开始阅读汉籍并掌握汉文的日本人。（图2-2）这本汉籍既不是字书，也不是儒家典籍，有研究认为是一部与马有关的名为《相马经》的实用典籍。[②]

第八，流传已久的"王仁献书说"并非子虚乌有，而是确有其事。《古事记》有关王仁带来《千字文》一卷的述笔和《日本书纪》明记的应神天皇十六年的年号并不足以挑战和动摇"王仁献书说"的历史真实性和可信性。至于提到的《千字文》，并不一定特指某本书，而是当时蒙学读物的泛指或总称。但是，承认《古事记》和《日本书纪》有关王仁负笈东渡记载的可信性却不等于就承认王仁是发汉籍东传之先声者。事实上早在王仁之前，汉籍和汉字就已传入日本，王仁并非是《日本书纪》所说的"书首等之始祖"，更非像本居宣长的《古事记传》所称誉的"西土文字东传之嚆矢"。王仁的汉籍东传只是具有某种象征意义的标志，即汉籍作为载体开始影响日本的文明进程，仅此而已。[③]

中国学者韩昇认为，《千字文》成于南朝梁武帝时代，晚于《古事记》应神王十六

① 符力：《关于〈千字文〉的制作、别本以及对〈千字文〉传入日本一事的浅见》，《四川外语学院学报》1989年第3期，第80—85页。
② 静永健、陈翀：《汉籍初传日本与"马"之渊源关系考》，《浙江大学学报》（人文社会科学版）2010年第5期。
③ 王铁均：《王仁献书说辨疑》，《江西师范大学学报》（哲学社会科学版）2005年第3期。

图2-3　传说中的王仁墓（日本大阪府枚方市藤阪东町2丁目）

年（285）所记载的东传日本的时间，故此段记载一直受到怀疑。然而，从日本出土文物可知，更早的青铜器物铭文已经使用汉字了。王仁到日本，被视为日本上层贵族接受并以汉字作为正式文字的开端。（图2-3）至于修史，须在使用汉字之后。[①]因此，有研究认为日本最早接受的中国文明是由百济国传入的书法，那时名为"书艺"，从那时起，汉字和儒学就开始渗透到日本的贵族社会中。[②]

　　尽管《千字文》传日有些虚无缥缈之感，但讨论它不仅是中日书籍交流的大问题，更是中日书法交流史中需要引起重视的关键事件。因为不管是锺繇汇编还是周兴嗣采用王羲之字体采集而成的《千字文》，对于日本人来说它都不仅仅是启蒙读物，更是重要的最早习字法帖。因此不论如何不厌其烦地讨论《千字文》的传日，都不为过。

　　《千字文》的编者与版本历来就很复杂，明末清初的书法家姜宸英在其《湛园札记》卷四中对周兴嗣《千字文》的来历有如下记载：

① 　韩昇：《日本古代修史与〈古事记〉〈日本书纪〉》，《史林》2011年第6期。
② 　李树一：《中国书法对日本书道起源及历代发展的影响》，《人文天下》2019年第16期，第101—102页。

今世所传锺繇书，间有《千文》，尝疑之。后见宋太宗语参政李至曰："《千字文》本无籍，梁武帝得锺繇破碑，爱其书，命周兴嗣次韵而成之，俚无足取。"

即周兴嗣的《千字文》是锺繇破碑的集字，并非来自王羲之的字帖。但明人王肯堂在《郁冈斋帖》题曰："魏太尉锺繇《千字文》，右军将军王羲之奉敕书，起四句云：二仪日月，云雾严霜。夫贞妇洁，君圣臣良。结二句与周氏同，则《千字文》有三矣。"清人盛百二在《柚堂笔谈》中也有"右军所书，即锺《千文》也"之记载。虽然这是明清人的文献，但它们记录了非常重要的信息，即我国历史上有三种《千字文》，书者分别是锺繇、王羲之与周兴嗣。

清代著名学者顾炎武在《日知录》卷二十一的"千字文"条目中，对此问题亦有自己的看法：

《千字文》元有二本。《梁书·周兴嗣传》曰："高祖以三桥旧宅为光宅寺，敕兴嗣与陆倕制碑。及成，俱奏，高祖用兴嗣所制者。自是《铜表铭》《栅塘碣》《北伐檄》《次韵王羲之书千字》，并使兴嗣为之。"《萧子范传》曰："子范除大司马南平王户曹属从事中郎，使制《千字文》。其辞甚美，命记室蔡薳注释之。"《旧唐书·经籍志》："《千字文》一卷，萧子范撰；又一卷，周兴嗣撰。"是兴嗣所次者一《千字文》，而子范所制者又一《千字文》也。乃《隋书·经籍志》云："《千字文》一卷，梁给事郎周兴嗣撰；《千字文》一卷，梁国子祭酒萧子云注。"《梁书》本传谓子范作之，而蔡薳为之注释，今以为子云注。子云乃子范之弟，则异矣。《宋史·李至传》言："《千字文》乃梁武帝得锺繇书破碑千余字，命周兴嗣次韵而成。"本传以为王羲之，而此又以为锺繇，则又异矣。《隋书》《旧唐书》志又有《演千字文》五卷，不著何人作。

《淳化帖》有汉章帝书百余字，皆周兴嗣《千字文》中语。《东观余论》曰："此书非章帝，然亦前代人作，但录书者集成《千字》中语耳。"欧阳公疑以为汉时学书者多为此语，而后村刘氏遂谓《千字文》非梁人作，误矣。黄鲁直《跋章草千字文》曰："章草，言可以通章奏耳，非章帝书也。"

可见，历史上记载编制过《千字文》的至少有锺繇、王羲之、周兴嗣、萧子范等多人，对《千字文》进行注释的有蔡薳、萧子云等人，此外还有佚名的《演千字文》。锺繇、王羲之编制《千字文》如属实，那王仁传书自然可以理解。此外，顾炎武的"欧阳公疑以为汉时学书者

多为此语"一句也让我们不得不展开遐思。他说欧阳修就曾怀疑汉代学书法的人早就使用过周兴嗣《千字文》中的语言,换言之,周兴嗣的《千字文》很有可能不是原创,至少部分内容汉时就有,而且汉代类似《千字文》抑或就叫《千字文》的类书极有可能已经出现。若如此,王仁携《千字文》赴日至少在逻辑上可以得到解释。

《三国志·魏志·倭人传》全文记载了明帝那份255字的诏书,遗憾的是对卑弥呼的"上表"却只字未录。我们现在所能见到的"弥生文字",均是构不成文意的单个汉字,而且除"山"字贝符外,大多笔画残缺或模糊不清。

这种情况到了古坟时代大为改观,使用汉字的数量和质量均明显提高。倭王武于升明二年(478)呈献给宋顺帝的国书(表文),是现存古坟时代汉文的最高杰作。

大和朝廷既然受南朝册封,那么使者携带国书便属理所当然,如宋元嘉二年(425)倭王赞"遣司马曹达奉表献方物"(《宋书·倭国传》),这次"奉表"要比倭王武"上表"早半个世纪。可以想见,倭国每次遣使南朝,必然伴随大量往来文书,而执掌这些外交文书的"文首""史部"等,应是大陆移民中的知识阶层。倭王武的"上表",有人认为出自"吴孙权男高(孙登)"后裔、史部身狭村主青之手。可见,倭国学习用文字记录国家事务,是在南朝的影响下开始的。

二、金石铭文

提到金石文,须涉及金石学。中国金石学萌芽于东周,经隋唐五代至宋代肇创演进,及至清朝受乾嘉学派影响,金石学进入鼎盛。而日本把金石学作为一门专门的学问远比中国迟,一般认为是在江户时代的宽政年间(1789—1801),主要原因是汉学、国学兴起,所用资料已经不满足于传世文献。具体来说,宽政六年(1794)京都藤原贞干刊行的《好古小录》可谓日本金石文最初有组织性的研究活动,其中收录了22件日本代表性的金石资料,包括那须国造碑、多胡郡碑、多贺城碑、船氏墓志、小野朝臣毛人墓志、威奈大村墓志、纪吉继墓志等。三年后藤原续刊了《好古日录》,收录的金石文范围进一步扩大。宽政十二年(1800)开始,松平定信(1758—1829)出版了《集古十种》,丰富了金石概念,奠定了日本金石学的基础。之后市河宽斋(1749—1820)的《金石私志》、狩谷掖斋(1775—1835)的《古京遗文》等相继出版,开启了日本金石学研究之大门。据狩谷掖斋的调查发现,已知日本最早的金石文碑是圣德太子在推古四年(596)所造的伊予汤冈碑,石碑内容仿照中国的《温汤碑》《温泉赋》,又兼具

图2-4　仿制的伊予汤冈碑

推古天皇时期的文化古风。(图2-4)

　　然真正让日本金石学研究迎来里程碑式的转换，要到明治十年(1877)十二月清朝公使馆在日本设立之后。在日五年的杨守敬通过与日本书家日下部鸣鹤、岩谷一六等人的交往，向他们传递了中国金石学的规模与繁盛之状，并有一万多件由他带至日本的金石拓本流通于日本书市，再加上明治二十二年(1889)傅云龙编纂出版了《日本金石志》[①]，这些来自中国的影响使得日本金石学的水平与规模发生重大转变。

　　日本金石文的上限有多种说法，早期曾流行"平安时代说"，松平定信将其延伸至室町时

①　傅云龙在《游历日本图经》卷二十四的《金石志二》中收录了日本所藏的明代金石32 种，卷二十七《日本金石志五》中的《金石年表下》，列出了自洪武元年(1368)至万历四十二年(1614)日本各地的金石目录。

代。因本书的研究范围基本截止在江户时代末期，所以到幕末为止的金石材料也一并纳入考察范围，只是室町以后金石材料并不多见，基本以墨书为主。

古坟时代的文字资料，除倭王武"上表"等外交文书之外，还有可信程度更高的金石文字，兹择要介绍如下。

（一）江田船山古坟铁刀铭文

此铁刀出土于中期古坟，错银铭文共74字，冒头10字一般判读为"治天下蝮宫瑞齿大王世"，比定为反正天皇（宫号"蝮之水齿别"），即438年遣使南朝的倭王珍。（图2-5）

此刀由奉事典曹人利弓发愿，目的为"服此刀者长寿，子孙注注得三恩也，不失其所统"；伊太加锻造此刀，反正天皇时期（五世纪）移民张安撰写铭文。刀长90.7厘米，现藏东京国立博物馆。

图2-5　江田船山古坟铁刀

（二）隅田八幡宫铜镜铭文

现藏和歌山县桥本市隅田八幡神社的这面"国宝"级的仿制镜，刻有48字铭文："癸未年八月日，十大王年，男弟王在意柴沙加宫时，斯麻念长奉，遣开中费直、秽人今州利二人等，取白上同（铜）二百旱（贯），作此竟（镜）。"（图2-6）

"癸未年"有443年、503年二说，铭文一般解读为："仁贤天皇御世，男大迹王（即位前的继体天皇）在忍坂宫之时，百济斯麻王（武宁王）为长期结好，遣开中费直、秽人今州利二人，取上好白铜二百贯造此镜。"开中费直、秽人今州利，均是从百济渡日的汉人移民。

图2-6　隅田八幡宫铜镜

（三）埼玉稻荷山古坟铁剑铭文

1968年从埼玉县行田市稻荷山古坟出土的这把铁剑，10年后在清除锈斑的过程中，偶然发现有错金铭文，正面57字，背面58字，合计115字。（图2-7）铭文以"辛亥年七月中记"起首，大意为"乎获居臣"先祖七代"世世为杖刀人首"仕奉朝廷，"获加多支卤大王"（雄略天皇）时，第八代乎获居臣"左治天下"，造此"百练利刀"以"记吾奉事根原"。

"辛亥年"相当于471年（亦有"531年"说），"获加多支卤大王"读作Wakatakeru，即雄略天皇。现藏埼玉县立埼玉史迹博物馆。

（四）稻荷台古坟"王赐"铭铁剑

1988年，千叶县市原市的稻荷台一号坟出土了一把铁剑，上有可辨读的银镶嵌文字。（图2-8）剑断成了四片，部分未见，全长大约73厘米。文字刻在靠近柄部之处，至今能判读的文字："王赐□□敬安（正面）、此廷□□□□（反面）。"

从目前考古结果来看，这柄"王赐铁剑"比辛亥年（471）制造的埼玉县稻荷山古坟铁剑肯定要早，研究认为，它是解开"倭国王"之谜的最重要史料之一。[①]

据日本学者东野治之的研究表明，剑铭书风类似朝鲜古代的金石文，与朝鲜的文字文化有关。其与七支刀铭（369年？）、好太王碑（414

① 平川南：《日本の原像》，《全集·日本の歴史》第2卷，东京：小学馆，2008年，第26—27页。

图2-7　埼玉稻荷山古坟铁剑及部分铭文

图2-8-1　稻荷台古坟遗址

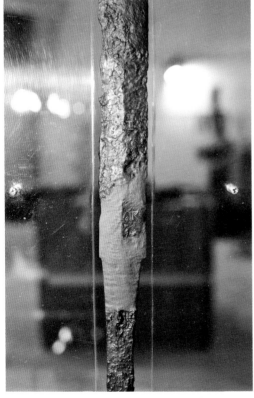

图2-8-2　稻荷台古坟"王赐"铁剑

图2-9　七支刀及部分铭文

年）相比，书风稍有不同；（图2-9）而与新罗真兴王的昌宁碑（561年）、日本埼玉稻荷山古坟铁剑铭文有类似之处。从而，我们大致可以推测此铭文的时代。[1]昭和二十八年（1953）被指定为国宝，现藏石上神宫。

（五）其他金石文

此外，近几十年发掘发现的古代金石数量骤增，其中刀剑铭就超过了十多件。主要有：

1.1984年发现了两柄刻有铭文的大刀。一是岛根县冈田山1号古坟出土的一把铁刀，上有"额田部臣□□□素□大利□"的铭文。[2]（图2-10）另一把为但马箕谷古坟出土的铁刀。

2.1990年东京国立博物馆的早乙女雅博用X射线对同馆战前购入的朝鲜出土的铁剑进行了调查，发现剑上刻有文字，铭文为"不畏□也令此刀主富贵高迁财物多也"。随之，此文物也取名"有铭单龙纹环头大刀"。（图2-11）

以上这些日本初期的金石书法，都是很稚拙的楷书。这一时期的书法作品几乎没有留存，当时的实际情况也就无从得知。书法从中国传到日本，到广泛流播、熟练使用，需要相当的时间。因此，这一时期的日本书法，或以百济的移民以及他们的子孙为主导，或是中国书法原物的流传，一般还未能充分消化。

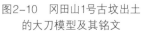

图2-10　冈田山1号古坟出土
的大刀模型及其铭文

图2-11　有铭单龙纹环头大刀

① 东野治之：《书的古代史》，东京：岩波书店，1994年，第11—16页。
② 福宿孝夫：《额田部臣刀铭の考証："字体·製作年·書者"》，《書学書道史研究》1992年第2号，第65—71页。

第三章
佛教东渐与飞鸟书法

　　关于中国佛教传入日本的时间，主要有538年与552年两种说法。538年说根据的是《上宫圣德法王帝说》与《元兴寺伽蓝缘起并流记资财帐》中所记载的内容；552年说指的是《日本书纪》中所记载的壬申传来说。近年，学界认为538年的佛教"公传说"更加接近史实。公元538年恰逢日本飞鸟时代（538—710）的开朝，因此，飞鸟文化具有浓郁的佛教色彩，书法自然也应不例外。这一历史时期的日本书法除镂刻于金石上的铭文之外，还有部分保存完好的墨书作品，包括各地出土的木简文书，数量足供我们鉴赏该时代的艺术风格和作品特点。

　　公元596年，日本仿照中国刻石立碑的形制，制作了伊予汤冈碑，这是日本书法石刻艺术最早的作品。从该石碑的书体风格及刀法来看，酷似中国南北朝时期的石刻书法作品。但总的来说，飞鸟时代的书法作品，与其他的艺术门类一样，也深深打上了佛教文化的烙印。推古十八年（610）高句丽僧昙征赴日，传授颜料、纸墨制法，为书法艺术的发展创造了条件。在当时，不仅书法的传播者大多为僧侣，作品内容或载体也大抵与佛教有关，因此将此一时期的书法称为"佛教书法"亦不为过。

　　对于"佛教书法"这一概念，黄君在二十世纪九十年代曾有过如下定义："佛教书法的内涵应该主要地在书法作品（及其理论）对于佛教思想的吸收、溶化、表现。对于作品中的文字内容（经、律、论、公案、偈语等），虽然我们承认它属于佛教书法内容，但它毕竟是第二位的，次要的，非本质的。"[①]陈振濂也有过专门阐述，认为我们概念中所谓的佛教书法或写经书法，应该有几个不同的含义：（一）是高僧写的书法，是以人的身份定。（二）是用于佛教用途的书法，乃是以环境与功用定。（三）是以佛经内容为题材的书法，是以文辞内容定。（四）是为一目的而特设，如日本的镰仓时期禅宗面壁参禅所面对的"墨迹"，室町江户时期茶道即茶室中的"茶挂"；而在中国，甚至还有为消灾祈病而刺血写经，一事一用，也可归为此类，这是以行为定。他还进一步指出，从艺文兼胜的角度上说，"佛教书法"必须分为"文"与"艺"两个方面，而"艺"又可能包含三点，即技巧、形式、风格的界定。[②]

① 黄君：《"佛教书法"之我见》，《法音》1993年第2期，第16—19页。
② 陈振濂：《"佛教书法"概念的梳理与样式的界定：〈佛教与中国书法〉序》，《青少年书法》2021年第6期。

公元702年在大学寮中设立了明经、书法和算学三种科目，并把教授书法作为一项重要的教学内容。教授书法的老师称为"书博士"，他们对推广和普及书法艺术起到了相当大的作用。

所以下面选择的几件代表作品，可以看作佛教艺术的一部分加以鉴赏。

一、《法华义疏》

据《上宫圣德太子传补阙记》的记载，《法华义疏》完成于推古二十三年（615），是目前日本最古的传世遗墨。然关于其真正书写者到底是谁一直存在争议，至今也没有完全解决。主张出自圣德太子之手的一派其主要根据是卷头标记的"此是大委国上宫王私集，非海彼本"十四字，明确记载着该经疏出自"大委国上宫王"之手，非渡来之本。（图3-1）《法华义疏》字迹古拙，辻善之助认为"六朝风格显著，与中国之西域、新疆、敦煌发现的古写经比较，可以肯定是圣德太子时代的产物"。[①]（图3-2）而同样出自圣德太子之手的《宪法十七条》，是目前所能确信的、出于日人之手的最古作品，这可能是由于圣德太子个人的特殊天才，也可能经过移民的润饰。[②]可惜，《宪法十七条》的原本不存，如在，也应是日本书法之源。

中外学者公认《法华义疏》是典型的中国书风，至于最接近哪个时代的风格，意见并不统一。除了比较普遍的"六朝风格"说之外，坂本太郎主张"本文字体存隋朝气韵"；[③]日本书家鱼住和晃认为，《法华义疏》的风格，从起笔干脆、书体（行书为主，夹杂着个别草体）及章法（每行字数不定）来看，与大谷探险队在楼兰故址发现的《李柏文书》[④]接近。（图3-3）换言之，《法华义疏》的书风主要继承了中国四世纪初佛经注疏生常用的传统笔法。包括西魏大统二年（536）比丘昙延许抄写的《法华义记》也使用了类似笔法。但《义疏》比《义记》的笔法更显古朴、精巧。此外，从笔致的角度来说，现藏日本正仓院的《贤劫经卷第一愿文》

① 辻善之助：《日本文化史Ⅰ：上古—奈良时代》，东京：春秋社，1948年，第170—171页。
② 朱云影：《中国文化对日韩越的影响》，桂林：广西师范大学出版社，2007年，第50页。
③ 坂本太郎：《人物丛书·圣德太子》，东京：吉川弘文馆，1979年，第174页。
④ 《李柏文书》是前凉西域长史李柏写给焉耆王龙熙的信稿。主要信稿留存下来两份，都被日本人橘瑞超所获。据《晋书》记载，李柏原来是西晋王朝的西域长史，驻节楼兰。公元327年，同属于前凉并驻守在吐鲁番高昌的戊己校尉赵贞背叛了前凉王朝，李柏把此高度机密的军政使命向前凉王张骏做了报告，并请求出击赵贞。李柏与王羲之是同时期人物，在王羲之真迹几乎不传于世的当今，完整的《李柏文书》横空出世，意义很大。其一，可以大致了解王羲之时代官方文书之间比较通用的字体；其二，对于研究章草、行书的母体行押书的特点，提供了很好的参考实物。

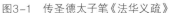
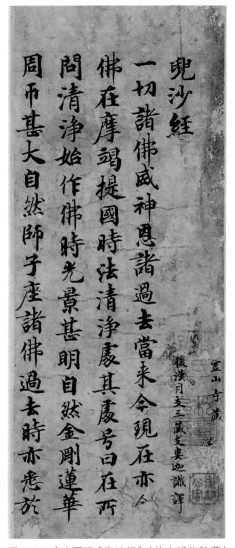

图3-1　传圣德太子笔《法华义疏》　　　　图3-2　唐人写经《兜沙经》（故宫博物院藏）

（610年）、日本书道博物馆藏的《律藏初分卷第十四》（532年）、大阪野中寺《弥勒菩萨像铭文》（666年）等都与《法华义疏》有共通之处。[1]

　　然否定派的主要依据也恰恰是这十四字，因为它们与本文风格迥然不同，而且"此是"两字特别大，似乎是写了这两字后发现其他内容写不下，又突然把字体变小，这与圣德太子本人处事性格难以匹配。因此，应是后人补写。最早主张《三经义疏》是伪撰作品的人中就有津田左右吉，他在1930年出版的《日本上代史研究》中，不仅否认《三经义疏》出自圣德太子之

① 鱼住和晃：《書と漢字：和様生成の道程》，东京：讲谈社，1996年，第22—26页。

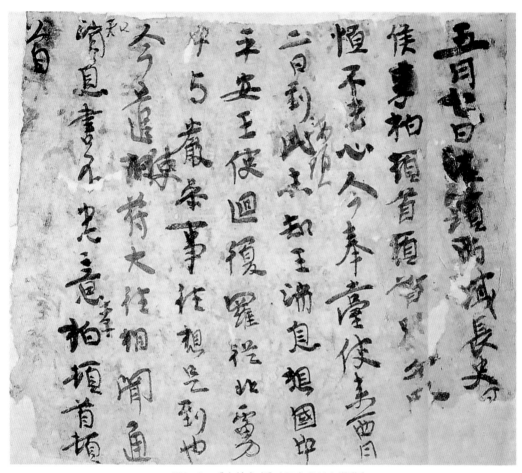

图3-3　《李柏文书》（日本龙谷大学藏）

手，同样还否定了《宪法十七条》的真实性。否定学派中，最引人注目的应该是日本学者藤枝
晃团队所发表的结论，因为他们从我国的敦煌写本中发现了可以说是《胜鬘义疏》底本的写
本。因此，被认定出自太子之手的《胜鬘义疏》其实是中国北朝的经典注释潮中的一本，由遣
隋使带回日本，之后被视为太子所撰。如果此书如此，那么另外两本义疏就有可能是一样的。
此外，藤枝晃还推论被奉为"御物"本的《法华义疏》是中国的写经生所书写。①

　　如若是出自写经生之手，那我们在判别书风时要注意它的"时差性"问题。因为专业受
雇的职业写经生们在抄写过程中，逐渐产生一种劲疾秀妍的楷书字体，即常谓的"写经体"。
又由于写经抄经作为一种职业，后世写经生往往是依照前辈的抄经样本进行誊抄，抄写的同

① 末木文美士著，涂玉盏译：《日本佛教史——思想史的探索》，上海：上海古籍出版社，2016年，第
12—13页。

时自觉不自觉地继承了这种"写经体"，从而导致这种书体在后世一直延续，与时代书风保有相应距离。[1]

当然，有的学者也从《法华义疏》本身的分析出发，认为经疏中多次出现"外国"、一次使用"汉语"等现象分析可知，《法华义疏》也不排除是日本遣隋使从中国携回抑或通过朝鲜半岛移民带入日本的可能性。[2]

真相究竟如何暂且搁置，但这件文物在中日书法交流史上的意义不言而喻。

陈振濂评价"其价值约与我国最早的陆机《平复帖》相颉颃"。（图3-4）同时，他也冷静地指出"与纯粹的中国书法相比"存在如下差异：

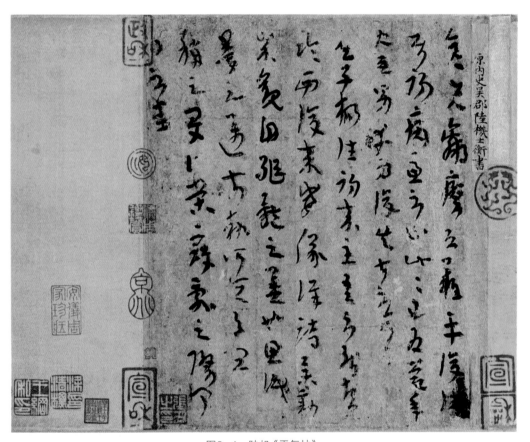

图3-4　陆机《平复帖》

① 尚荣：《佛教书法"写经体"与写经生》，《民族艺术》2013年第3期，第150—153页。
② 鱼住和晃：《書と漢字：和様生成の道程》，东京：讲谈社，1996年，第28—40页。

《法华义疏》用笔柔软，结构偏于秀逸而稍显跌宕，似近于唐人写经而颇富多变之趣。其中有些字形的结体用笔略嫌稚嫩，但生趣盎然，作为日本古代的第一件法书，它是当之无愧的。至少，从中已经可窥日本民族对书法用笔结体的那种独特理解。[①]

这部作品的书手下笔自信，字体圆滑畅达，风格既近六朝，又与隋唐仿佛，与其说直接取范中国书迹，毋宁说受百济书法影响更大。至于书手是否为圣德太子，因为没有其他传世作品可以比照，不便贸然定论，但可以肯定出自圣德太子同时代人之手。尤其难能可贵的是，四卷长达57.3米的《法华义疏》系出一人手迹，楷书、隶书、草书三体巧妙配合，称之为飞鸟书法的珍品，绝非过誉。

二、造像铭文

与佛教关系最为密切的书法作品，当推各类造像铭文。兹将存世的主要作品，按年代排序如下：

（一）《法隆寺药师佛像造像记》（607年）

刻在法隆寺金堂须弥坛东向的药师像背上。楷书，是古代日本书法中最早具有真正书法意味的名作，全文九十字。（图3-5）

（二）《法隆寺金堂释迦三尊光背铭》（623年）

铭文为韵文四字句，楷书，近两百字，有六朝风姿，是早期的精品。（图3-6）日本学者多认为存六朝遗风，高雅典古、气韵厚重，但已渐露和化气象。[②]陈振濂从其"整饬秀

图3-5　《法隆寺药师佛像造像记》

① 陈振濂：《日本书法史》，《陈振濂学术著作集》，上海：上海书画出版社，2018年，第103页。
② 山根有三编：《日本美术史》，东京：美术出版社，1983年，第59页。

图3-6　《法隆寺金堂释迦三尊光背铭》

逸的笔致"认定"更接近于唐人经卷书"，甚至推测可能出于圣德太子的手笔[1]。然这样的推测似乎过于大胆了些。

（三）《法隆寺戊子铭小释迦三尊像光背铭》（628年）

苏我马子造的佛像，铭文四十八字，每行十二字。中载干支、日月、发愿者、造像目的以及佛名等内容。（图3-7）

① 　陈振濂：《日本书法史》，《陈振濂学术著作集》，上海：上海书画出版社，2018年，第102页。

图3-7　《法隆寺戊子铭小释迦三尊像光背铭》

（四）《甲寅年铭飞天光背铭》（654年）

奈良法隆寺五十余尊金铜佛像群之一，像已佚失，仅存佛光背铭。纵八寸三分，横五寸九分，有柄。铭文计五十七字，楷书，大概出自高丽或百济的王族移民之手。（图3-8）

（五）《野中寺弥勒造像铭》（666年）

弥勒菩萨像高30.9厘米，圆形台座的周边刻有上下两行共六十二字。全文为"丙寅年四月大旧八日癸卯开记桔寺智识之等诣中宫天皇大御身劳坐之时誓愿之奉弥勒御像也友等人数一百十八是依六道四生人等此教可相之也"。（图3-9）丙寅年推定为666年。铭文具有中国六朝之风。铭文大意是柏（桔）寺的智识等为了祈祷天皇病体痊愈而发愿建造此尊弥勒菩萨像，以期普度六道四生。现藏大阪府藤井寺市野中寺。

（六）《船王后墓志铭》（668年）

大阪府柏原市国分松岳山出土，长29.4厘米，宽6.7厘米。移民船王后的墓志。（图3-10）船王后，飞鸟时代的官人，亦作"船王后首"。船王智仁首之孙，船那沛故首之子。铭文刻在薄的短册铜板两面，其中有戊辰年一纪年。它是日本最早的墓志铭，既有六朝硬峭的书风，也可见新体的柔劲。现藏三井纪念美术馆。

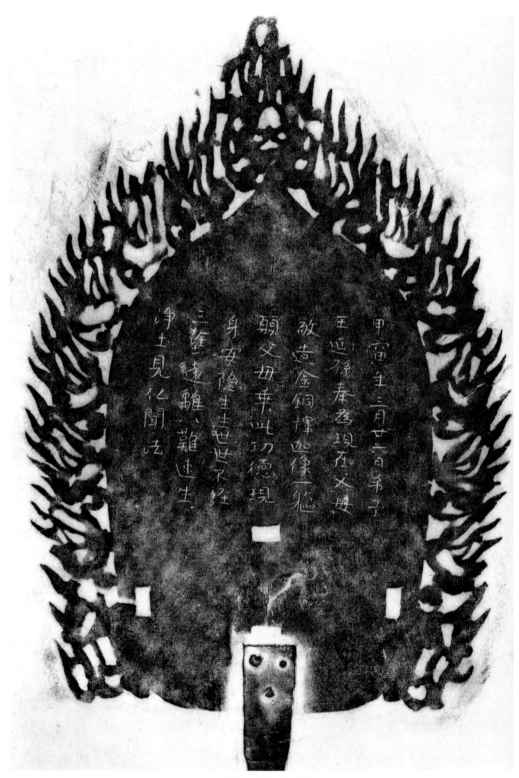

图3-8　《甲寅年铭飞天光背铭》

图3-9　野中寺弥勒造像及其台座铭文

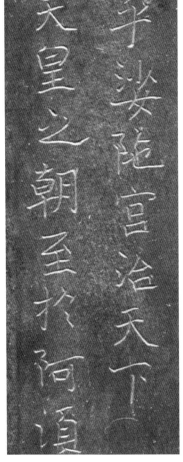

图3-10　《船王后墓志铭》及局部放大

图3-11　《小野朝臣毛人墓志铭》

（七）《小野朝臣毛人墓志铭》

京都市左京区修学院町崇道神社的后山出土。金铜板墓志，长58.8厘米，宽5.8厘米。铭文共四十八字。（图3-11）主人公毛人乃著名遣隋使小野妹子之子。关于制作的年代一般认为是铭文中提到的丁丑年（677），但是日本学者石上英一认为应该在大宝年间（701—704）。[①]书体乃较为稚拙的楷书。现藏崇道神社。

（八）《铜板法华说相铭》（686年）

高83厘米，宽75厘米。铭文刻在铜板的下部，书风乃典型的欧体，是日本古代金石文中最有名的作品之一。（图3-12）文中因异体字较多，解读比较困难。现藏奈良县樱井市长谷寺。

图3-12　《铜板法华说相铭》

飞鸟时代的书法，总体上继承六朝风格，但多少掺入了朝鲜半岛的特点，这或许说明不仅飞鸟书法传自半岛，而且当时的书家多系移民及其后裔。七世纪中后期，留学隋唐的僧俗也带回一些隋唐书法作品，但毕竟没有成为飞鸟书法的主流。

三、宇治桥碑

关于宇治桥断碑的来历，一般认为是"大化革新"（645年）的次年，在纷纷扬扬的改革声浪中，一位名叫道登的僧侣，在水流湍急的宇治河上架起了一座石桥，并在桥侧立碑以志其事。（图3-13）碑文如下：

① 石上英一：《小野朝臣毛人墓志铭》，《书的日本史》第1卷，东京：平凡社，1975年，第122页。

浼浼横流，其疾如箭。修修征人，停骑成市。

欲赴重深，人马亡命。从古至今，莫知杭苇。

世有释子，名曰道登。出自山尻，惠满之家。

大化二年，丙午之岁。构立此桥，济度人畜。

即因微善，爰发大愿。结因此桥，成果彼岸。

法界众生，普同此愿。梦里空中，导其昔缘。

上述碑文释读来自日本史学家薮田嘉一郎的《日本上代金石丛考》（河原书店，1949年）一书。此碑经过千余年的风吹雨打，江户时代被偶然发现时，仅存碑石上半部分，后虽经修补

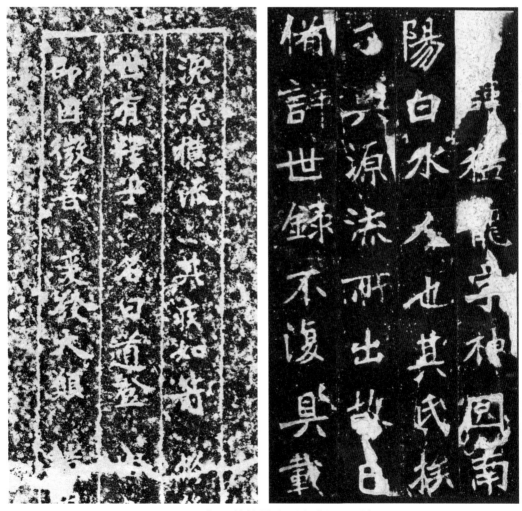

图3-13 《宇治桥断碑》（左）与《张猛龙碑》

复原，人们习惯上仍然称之为"断碑"。现藏宇治市放生院常光寺。

　　如按中国"碑碣"的分类，宇治桥断碑应属"碣"，但日本没有如此细分的习惯。而且从简陋的碑身判断，属于私碑的可能性很大。[①]此碑是在日本宽政三年（1791）被发现的。次年，一位名叫屋代弘贤（1758—1841）的人受幕府之命调查奈良、京都的古社寺，在他留存的相关记录中可知，当时他已经注意到了这块意义非凡的断碑。宽政六年（1794），在奥州北条铉刊行的《集古法帖》中，也已经收录了此碑。

　　从雕刻技术上来说，宇治桥断碑既不属于箱雕，也不属于药研雕，更不属于石鼓雕，显得有些稚拙，与中国的传统技巧看不出有任何联系。

　　此碑一般认为是道登所立，但碑文和书法均过于秀美，反倒使人怀疑出于移民手笔。陈振濂对碑文书法赞赏有加：

　　　　宇治桥碑在书法上是纯正的中国六朝书风，其体势动荡欹侧，方笔侧锋，疏宕变幻。与北魏名碑《张猛龙》有神似之处，特别是其中贯串着的雄浑的力度，在日本诸碑中是首屈一指的。[②]

　　鱼住和晃则从字形结构上进行了分析，认为中国北魏时期的楷书其字形的重心大都偏右，而唐代楷书则偏左。从《宇治桥断碑》字形重心偏右可知，它的书风源自北魏楷书。然北魏（386—534）到造桥的大化二年（646）相去百年以上，为何还会对日本产生影响？鱼住氏认为，这种书风极有可能是通过朝鲜半岛的移民东渡而来，因为半岛上的高句丽曾处于与北魏接壤地带。[③]

　　陈振濂的上述评价，不得不让人对宇治桥及其断碑的来历产生更为丰富的联想。例如上述提及的薮田嘉一郎就对真正的造桥者提出了质疑。经详细考证，他认为宇治桥的建造者不是道登，而是另一高僧道昭（道照）。但有一个问题，如果造桥的时间是大化二年，这时的道昭只有十七岁，不可能有如此的财力与阅历。所以，薮田认为真正造桥的时间应该在近江大津宫迁都的天智天皇六年（631）以后的几年时间，因为随着迁都这一庞大工事的展开，路桥建设也成为必要工程之一。薮田甚至还臆测，因日本延历十六年（797）宇治桥进行了重修工

① 　鱼住和晃：《書と漢字：和様生成の道程》，东京：讲谈社，1996年，第64页。
② 　陈振濂：《日本书法史》，《陈振濂学术著作集》，上海：上海书画出版社，2018年，第100页。
③ 　鱼住和晃：《書と漢字：和様生成の道程》，东京：讲谈社，1996年，第68—75页。

程,这碑文是否为纪念首次造桥而专门树立? 如此说来,碑文中的"大化二年"很有可能是撰写者的伪造或假托。[①]

　　比《宇治桥断碑》年代晚出的日本金石文中,"上野三碑"是最为著名的,它们分别是《山上碑》(681年)、《多胡郡碑》(711年)与《金井泽碑》(726年)。这三碑都集中在关东地区。(图3-14)

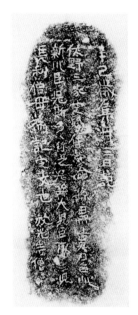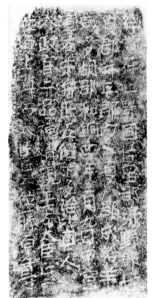

图3-14　山上碑、多胡郡碑、金井泽碑拓片(左起)

四、藤原木简

　　藤原宫这座以奈良县橿原市高殿为中心,被大和三山所围绕的三朝(持统天皇、文武天皇、元明天皇)首都,仅坚持了十六年(694—710),因此其遗迹也并不复杂。值得注意的是至今为止已经发掘了数千支的木简,这些木简大都是七世纪末至八世纪初官署的文书、记录、书札等,尤其在制度和文化上,是了解七世纪后半期不可或缺的史料。(图3-15)

　　与本书主题有关的是木简的表记法和书风。其表记法一般采用汉字,但遇到用汉字无法表示的地名、人名时,就借用汉字的音训即万叶假名来表示,可见朝鲜传来的文化至少在七

① 鱼住和晃:《書と漢字:和様生成の道程》,东京:讲谈社,1996年,第49—60页。

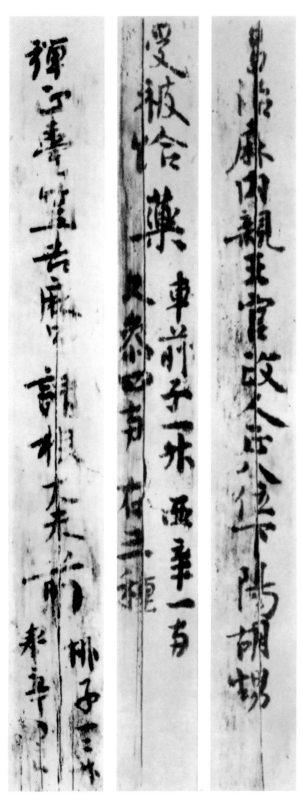

图3-15　藤原宫出土木简

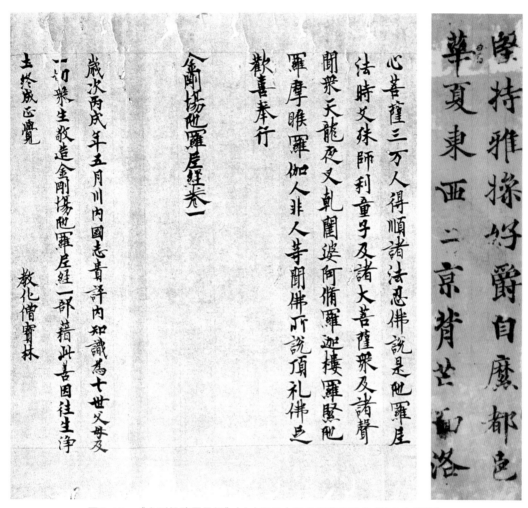

图3-16　《金刚场陀罗尼经》(左)和日本近卫家藏唐真书《千字文断简》

世纪末至八世纪初在日本还具有强大影响力，这种影响甚至与平安时代以后国风文化的隆盛也是有关的。至于其书风，虽可见纯真唐风的一面，但隶意犹存，以古拙的六朝风格为多。

　　飞鸟时代的书法作品，除了上述提到的几件，还有被日本学者内藤湖南断定为同一人撰写的《金刚场陀罗尼经》(685年)和《长谷寺铜板铭》(686年)。(图3-16)内藤认为两件作品都酷似初唐楷书名家欧阳通的书风，无疑受到了唐楷的影响。(图3-17)由此可见，初唐流行的欧书，已经传到了日本。金石类中的《船王后墓志铭》(668年)、《小野朝臣毛人墓志铭》(677年)、《那须国造碑》(700年)、《威奈大村墓志铭》(707年)等，也均得隋唐书法之妙。

图3-17　欧阳通《道因法师碑》

　　具体再来分析《金刚场陀罗尼经》。一说此经可能成于朱鸟元年（686），虽说它也是写经之作，但与之前主流的北魏楷书之风格不同，突然出现了初唐楷书的韵味。从经文的字形结构来看，与欧阳通的《道因法师碑》、欧阳询的《九成宫醴泉铭》皆有相通之处，尤其与后者更为神似。[①]换言之，《金刚场陀罗尼经》明显受到了欧体的影响。那么，这幅北魏文风、初唐书风的写经究竟出自何人之手？愿文的最后署名有"教化僧宝林"五字，鱼住和晃经过多重考证认为，此僧很有可能是习得欧体书风的朝鲜半岛渡日僧，落籍在奈良朝河内国志纪郡，即愿文中所说的"川内国志贵评"。[②]

① 　受到《九成宫醴泉铭》影响的日本书法作品还有正仓院文书《山城国葛野郡高田乡长解》，该作品是下级官僚于日本嘉祥二年（849）十一月二十日写成，内容关涉土地买卖。可见，平安朝时欧体书法已经相当普及。

② 　鱼住和晃：《書と漢字：和樣生成の道程》，东京：讲谈社，1996年，第94—101页。

现存真迹本除上述的《法华义疏》外，还有《净名玄论》（706年）、《王勃诗序》（707年）等。其中《净名玄论》的书风与《法华义疏》同属一派，而《王勃诗序》属于严格遵守王羲之典范的传统书法，格调最高，堪称这一时代的第一名作。（图3-18）和当时佛教的兴隆一样，熟练掌握隋唐书风的书法作品，也在日本大量涌现。但日本独创的书法尚未问世，基本处于模仿阶段。

《日本书纪·天武天皇》载："丙午，命境部连石积等，更肇俾造新字一部四十四卷。"[1]这里的"新字"便是指以汉字作为模板，经过改造后形成的文字，也就是后世所谓的"国字"。新字大体遵循汉文字形、字意，人名、地名则借用汉字表音，进行音训化加工。这些复杂的造字工作多由汉文造诣较高的渡来人负责，经历了数代漫长的文化容纳与改造过程。例如，新字著者之一的境部连石积（又称"坂合部磐积"）曾于白雉四年（653）五月作为遣使随行入唐学习，并于齐明天皇时期再次入唐，在唐朝学习达八年之久。白村江之战后，境部连石积以遣唐副使的身份又一次入唐，两年后返回日本担任文官。经过如此长时间的接触和学习，境部连石积对汉唐文化有了非常深入的理解。

图3-18-1 《净名玄论》卷第六

① 山口仲美：《日本語の歴史》，东京：岩波书店，2006年，第45—47页。

王勃於越州永興縣李明府迻蕭三還齊州序

嗟乎不遊瓜下者安知四海之交不涉河梁者豈識別離之

恨薩松披薜琴樽為得意之親臨遠登高烟霞是賞

心之事當將軍塞上詠藕武之秋風隱士山前歌王孫之

春草故有梁孝王之下客徐是南阿之南孟嘗君之上賓乎

在北山之北幸屬一王作寰中之主晤萬方外之患俱遊萬物

之間相遇三江之表許言度之清風期邸時慰相思王逸少之

图3-18-2　《王勃诗序》

第四章
晋唐古韵与奈良书法

和铜六年（713），元明天皇诏令各诸侯国编纂记录当地风土、地名由来、物产、传说等的风土记（地方志），其中特别要求"郡乡名著好字"[①]，即郡和乡的名字要用两个寓意美好的汉字来表示。显然，当时已经有了使用汉字，尤其是使用寓意好的汉字的意识。

前面已经提到，飞鸟文化中佛教艺术是最为辉煌的部分。进入奈良时代（710—784）后，其文化虽不再拘泥于佛教领域，但佛教依然是日本人精神生活的重要支柱，其中典型的代表就是"南都六宗"的发达，这成了奈良时代文化创意的内在源泉。

书法也与其他门类的艺术一样，逐渐消化传统的六朝风格，与初唐书风也有过短暂的邂逅，最终迷恋于盛唐气度，构筑起天平[②]书法的殿堂。

对于日本的书法，我国清代的书法家沈曾植在《海日楼札丛》卷八"日本书法"中曾引用"杂家言"说：

> 日本书法，始盛于天平之代，写经笔法有绝妙者。如三岛县主冈麻吕、百济丰虫冈目左、大津科野虫麻吕等，宫人吉备由利之迹，至今现存。又有当时拓晋右将军王羲之草书及扇书。扇书者，在行草之间，取疾速意。[③]

"天平之代"即指天平年间（729—748），此时期的文化达到奈良时代的鼎盛期。文中提到的"三岛县主冈麻吕"是指奈良时代的贵族美努冈麻吕，亦称三野冈万，初姓"县主"，后改为"连"，官至从五位下。日本大宝二年（702）作为第八次遣唐使到中国，圣武朝的神龟五年（728）去世，享年六十八。百济丰虫冈目左的生平不详，但在奈良西大寺藏的《金光明最胜王经》的卷末有"天平宝字六年二月八日百济丰虫愿经"字样，可以认定此抄经出自百济丰虫之手。（图4-1）从整体来看，抄经书风整然，刚中带柔，具备较浓的唐人写经体之韵。

① 秋本吉郎校注：《风土记》，东京：岩波书店，1958年，第9页。
② 天平，日本年号之一，在神龟之后、天平感宝之前，一般指729—749年间圣武天皇在位期间，正值奈良时代最盛期。代表文化有东大寺、唐招提寺等。
③ 沈曾植：《海日楼札丛》卷八"日本书法"，北京：中华书局，1962年，第338页。

图4-1　百济丰虫抄经《金光明最胜王经》(奈良西大寺藏)

关于百济丰虫的生平不甚明了，但从其署名基本可以推知应属于在日的百济渡来技术人员。至于大津科野虫麻吕中的"大津"乃地名，"科野"之姓一说与百济移民有关。天平神护元年（765），科野虫麻吕四十五岁，卒年不详。天平宝字二年（758）九月，作为平民的科野虫麻吕（721—765后）接受了东寺写经所的布施布，后升任少初位下等职，并官至大舍人。沈曾植提到的吉备由利（？—774）是遣唐使吉备真备的女儿，奈良时代后期的女官，官至从三位尚藏，亦称吉备命妇。奈良西大寺、东京国立博物馆藏有其抄经。（图4-2）

七世纪后期，日本通过优渥的安置政策，吸引了大量经由朝鲜半岛移民日本的渡来人，又通过登用大量朝鲜半岛系渡来人中的官僚士人加速了日本律令制度的构建与完成。并且在这些朝鲜半岛系渡来人中，还有大量掌握各项技能的匠人，正是在他们的帮助之下，提高了日本的对外交通技术，为"遣唐使"政策的顺利实现提供了保障。[①]沈曾植提到的日本天平时期的四位书法家中，就有两名是百济血统的移民，可见当时大陆移民不仅在日本律令制度的构建与完成中发挥了重要作用，在汉字使用领域也占据重要地位。沈氏将日本书法的盛行时期归结为奈良时代，并指出这时期最妙的作品乃佛教写经。

———————————

① 孙炜冉：《朝鲜半岛系渡来人对日本律令国家形成的推动》，《大连大学学报》2022年第4期，第1—7页。

图4-2　吉备由利抄经《等目菩萨经》（东京国立博物馆藏）

一、大宝律令

701年3月21日，日本向全国发出指令，开始使用年号制，规定这一年为"大宝元年"，此令在《续日本纪》中有记载。至于为何选用"大宝"，据说是因为这一年在对马岛发现了黄金。但事实并非如此，因为之后不久就发现"对马产金"乃谎报，日本最早产金的记载要等到天平二十一年（749）来自陆奥地区的报告。还有，就一般常识来说，大宝之前日本曾有大化、白雉、朱鸟三个年号，为何还要在这一年专门颁诏命令全国使用年号？根据现在的研究和考古成果来看，大宝之前日本也许根本没有正式用过年号，而是用干支来计时。因而，各种教科书中经常出现的"大化革新"这一历史名词，现在的日本学界基本改为"乙巳之变"。

那么，究竟是什么原因导致以上两种不可思议的现象发生呢？最大的理由是当时的东亚局势发生了大变化。日本在七世纪中期之前，从关系友好的百济受益了大量的文化知识，当然也受到了朝鲜半岛中势力最大的高句丽的影响。然663年日本在白村江吃了败战后，一方面积极在国内进行各种备战，另一方面在外交上主动出击，不仅与唐朝、新罗建立了良好的关

系，还尝试一改以往吸收中国文化的模式，把原来经由朝鲜半岛的间接模式改为径自向中国学习的直接模式。这种政策改变的第一个表现就是强制启用年号制，尽管那年没有发现"金矿"。这在当时的东亚世界中，除了中国，连新罗也没能做到。第二是都城的营造法。大宝律令试行当年，就任命了遣唐使，可惜天公不作美，到第二年才出发。执节使粟田真人于日本庆云元年（704）归国，副使许势祖父在庆云四年（707）回国，但大使坂合部大分直到日本养老二年（718）才返回。深知今后日本改革政策走向的这些遣唐使们回国后，不难想象他们会把在唐朝的所见所闻、学到的知识尽情地用在日本的革新之中。其中最大的修正之策应该是都城的营造之法。因此，藤原京是日本史上第一个真正模仿中国风格的京城。第三，书风的改变。日本的书法在七世纪到八世纪初期主要呈现六朝风格，许多捺画保留着较浓的隶味，而到了八世纪前半的730年左右，变成了初唐风格。（图4-3）保存在正仓院的大宝年间文书、养老年间文书的户籍乃六朝风，而天平年间之后，从各国向中央提交的账簿中，可发现书风明显发生了变化。换言之，在和铜末年（715）左右还可见六朝之风，经养老年间（717—724）的转折期，到了神龟年间（724—729）初唐之风已经基本普及了。所以说，大宝律令的施行，不仅给日本的政治带来了极大变化，同样给文化甚至日本人的价值观也产生了不可低估的影响。①

图4-3 六朝风文书（左）与初唐风文书

① 钟江宏之：《律令国家と万葉びと》，《全集·日本の歴史》第3卷，东京：小学馆，2008年，第80—90页。

这一时期的书法按内容大致分为四类：金石铭文、佛教写经、诗文书卷与木简。与飞鸟时代相比，金石铭文不再扮演主角，佛教写经达到鼎盛，诗文书卷则崭露头角。值得注意的是，各级官吏和大批经师勤于习字，皇室和僧侣中曾出现过几位名垂青史的书家，假名书法开始萌动。

总之，随着识字阶层的迅速扩大，人们开始讲究文字的优美，于是汉字不再局限于记录语言，实用功能之外的美学价值亦受到社会的公认。在此意义上说，日本真正的书法艺术，是从奈良时代开始的。

二、金石铭文

奈良时代制作的金石文种类有造像记、墓志、碑刻、印章、钟铭、建筑铭、门额、古瓦文字等，其中以造像记、墓志、碑刻为主。

（一）《多胡郡碑》

日本的皇宫从藤原京迁往平城京的次年（711），一块绝世名碑在多野郡吉井町拔地而起，这便是享誉"日本第一名碑"的多胡郡碑（亦称"多胡碑"），也是现在群马县"上野三碑"中的一座。（图4-4）

此碑高118厘米，宽58厘米，在今群马县吉井町。据《续日本纪》记载，和铜四年（711）三月从上野国分置多胡郡，碑上所刻即为当时颁布的《太政官符》。碑文："弁官符。上野国片罡郡、绿野郡、甘良郡，并三郡内三百户，郡成，给羊，成多胡郡。和铜四年三月九日甲寅宣。左中弁正五位下多治比真人。太政官二品穗积亲王、左太臣正二位石上尊、右太臣正二位藤原尊。"计80字，属于官样文章，没有什么惊人的内容。它受到世人关注，是因为字体奇古，书风独特。

日本书法家极其推崇此碑，春名好重（1910—2004）便对此赞不绝口："《多胡郡碑》的书风显示出古代东方人健康魁伟的特征，它与唐三彩中陶俑美人像的丰满以及日本正仓院所藏的《树下美人图》中所描绘的丰满同一机杼。"[①]

此碑虽然成于奈良初期，但书风依然是六朝传统，还看不出唐朝书法的投影。不过书者

① 陈振濂：《日本书法史》，《陈振濂学术著作集》，上海：上海书画出版社，2018年，第107页。

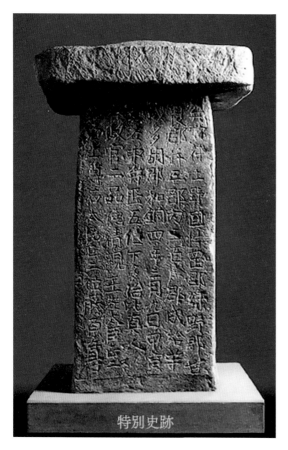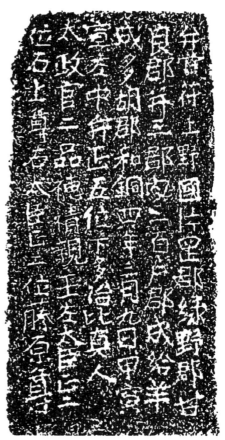

图4-4　多胡郡碑及碑文拓片

已经参透六朝书法的奥秘，运其气韵驾轻就熟，象征着飞鸟时代以来修炼六朝书法已近功德圆满，预示着破旧立新的时机已然成熟。

　　日本学者钟江宏之认为，像多胡郡碑这样顶置笠石的石碑，在栃木县大田原市发现的那须国造碑也如出一辙，极其类似。（图4-5）而如此式样的石碑，比起日本，当时的新罗更多见。因此，在七世纪末到八世纪初日本东国的这些石碑建造过程中，应该是受到了朝鲜移民的影响。[①]换言之，石碑铭文的书风正处于六朝与初唐风格的过渡期。

　　有的研究指出，《多胡郡碑》带有六朝楷书及古隶意味，虽然有些稚拙，但还是可以看到

① 钟江宏之：《律令国家と万葉びと》，《全集·日本の歴史》第3卷，东京：小学馆，2008年，第119—122页。

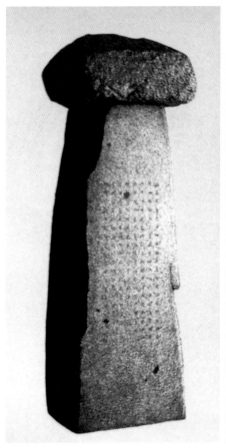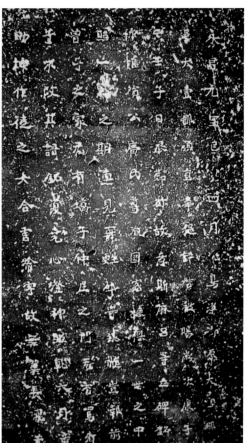

图4-5 那须国造碑及碑文拓片

《广开土王碑》[①]的影响，二者都有古汉隶那种古朴意味。（图4-6）仔细观察还会发现，《多胡郡碑》与中国的《郑道昭下碑》（511年）似乎有说不清的联系，《多胡郡碑》那略向右上方倾斜的笔画虽然与横平竖直的古隶有别，但不能否认它与《郑道昭下碑》有一定的亲缘关系，而这种亲缘关系是靠朝鲜半岛的《广开土王碑》来联系的。[②]

此碑文的拓片曾于日本宝历年间（1751—1763）传入中国，受到书法名家的青睐。叶志诜的《平安馆金石文字》、杨守敬的《楷法溯源》均辑录碑文，翁方纲甚至将其与中国的《瘗鹤铭》相提并论。（图4-7）

① 《广开土王碑》又称《好大王碑》《好太王碑》《高丽好大王碑》《广开土王境平安好大王碑》等。该碑为高句丽第19代王谈德（374—413）的记功碑，由一块巨大的天然角砾凝灰岩石柱略加修琢而成，清光绪年间（1880年前后）出土。碑文书法似隶似楷，有秦诏版遗意，方整纯厚，气静神凝，遒古朴茂，笔势宽绰高美。
② 慕德春：《浅析中国书法对日本金石文的影响》，《汉字文化》2021年第14期。

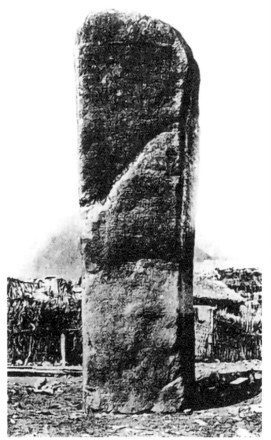

图4-6　广开土王碑（1913年）及碑文拓片

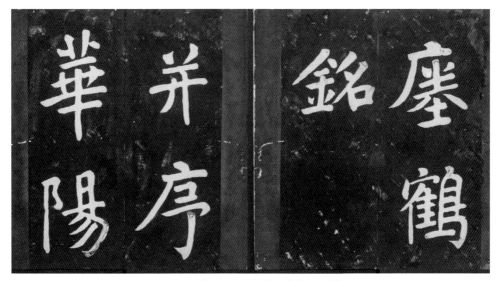

图4-7　《玉烟堂法帖》所收《瘗鹤铭》

图4-8　佛足石及其拓片（奈良药师寺）

（二）《佛足石歌碑》

佛足石，又作佛足迹、佛脚石。即雕有佛陀足跖，以表千辐轮等妙相之石。见佛之足跖而参拜，如同参拜生身之佛，可灭除无量之罪障。印度、中国、日本，古来即有佛足石，崇敬佛足石之风亦甚普遍。

现藏药师寺的佛足石乃天平胜宝五年（753）制成，上刻有二十一首和歌，内容为佛礼之赞，用楷体的万叶假名（一个汉字标记一个音节）写成。（图4-8）刻工水平不如早期一些名作，颇似我国六朝碑版中随意者，可与整饬的汉碑相对比。据铭文可知，唐朝的使者摹写印度鹿野苑中的佛足石而存放在长安，日本遣唐使又摹写之并放置于平城京，之后天武天皇之孙智努王为了给夫人供养再次做了摹写。

（三）《石川年足墓志》

石川年足（688—762），苏我连子曾孙，石足之长子。天平元年（729）参议，同七年（735）出云守，天平宝字元年（757）中纳言，同二年（758）进正三位。据《石川年足墓志》记载，其于天平宝字六年（762）在家里去世，寿七十五，埋葬于酒垂山。现存书法作品主要有《石川年足愿经》四卷、东京国立博物馆藏的《石川年足供养经》等，书风颇具唐风韵味。

《石川年足墓志》刻成于天平宝字六年，文字130个，文政三年（1820）出土于大阪府高槻

市真上。青铜质地，长方形铜板。文章乃汉代格调，刻工古朴有晋韵，可与锺王的小楷媲美，在日本墓志中属于精品。（图4-9）

（四）《剑御子寺钟铭》

《剑御子寺钟铭》作于神护景云四年（770）。剑御子寺即剑御子神社的神宫寺，古在越前国敦贺郡伊部乡。后在神护景云年间与神宫寺合并，并铸造了这口梵钟。青铜质地，今存福井县丹生郡织田村剑神社。铭文3行16字，书法颇具我国六朝北碑风气，在日本古代书法中很少有这种放纵驰骋的格局。（图4-10）

（五）《高屋连枚人墓志》

宝龟七年（776）刻成。石质，文字稚拙，与我国唐朝墓志水平相去甚远。（图4-11）

针对上述的金石铭文，有研究从文字学角度做过考证，结论是：日本对汉字的学习是亦步亦趋的。在汉字东传的过程中，随着汉籍不断地输入日本，中国各个时代的正字、俗字均被日本吸收。而上代（奈良时代及之前）日本在使用汉字时，几乎是原样照搬汉字字形。这从日本上代金石文的用字中可见一斑，其用字从类型到字例都继承了中国各朝汉语俗字。其中部分俗字，由于简便易写，被日本人广泛接受，一直沿用至今，成为规范用字。[①]

图4-9　《石川年足墓志》（个人藏）

① 金烨：《日本上代金石文与汉语俗字》，《安庆师范学院学报》（社会科学版）2013年第4期，第12—15页。

图4-10　剑御子寺梵钟及其铭文

图4-11 《高屋连枚人墓志》

三、佛教写经

奈良时代南都六宗次第兴起，抄经、读经、讲经、藏经蔚成风气。崇信佛教的日本皇室，非常热衷于写经事业，屡屡发愿抄写大部佛经乃至《一切经》。

日本最初的写经是在天武天皇元年（673）。史书载：始聚书生，于川原寺写《一切经》。其实写经早在飞鸟时代就已经存在，只不过当时是通过民间渠道进行抄写，尚属个人随机因缘的性质。[①]然而，日本写经史上最为辉煌的时期，则是在奈良时代。此时正值中国盛唐时期，视佛教为国教。公元701年，文武天皇创立《大宝律令》，设明经、书业、算术三科。其中"书业科"记载：当时的日本人"书以流丽为尚，不以古人笔法为宗，此与唐异"。这可以算是日本书法审美形成的开端。因此，大致可以把公元七世纪末到八世纪初作为日本写经书法的分水岭。[②]

最早的大规模写经事业，始于和铜五年（712）长屋王发愿抄写《大般若经》，以为文武天皇追善。进入天平时期以后，抄写佛经不再限于一部或几部，而是扩大到包括所有佛经的《一切经》。

如天平六年（734），圣武天皇敕愿抄写《一切经》；天平十二年（740）、天平十五年（743），光明皇后（701—760）两次发愿抄写《一切经》；神护景云二年（768），称德天皇也曾发愿抄写《一切经》。在奈良时代短短七十年左右的时间里，大约有二十次《一切经》的抄写活动，仅此就有十万卷以上的写经。如果再加上其他佛经，奈良时代的经卷数量其实非常庞大。

圣武天皇（701—756）名首，法号胜满，文武天皇的皇子，母亲为藤原不比等的女儿藤原宫子。元明天皇和铜七年（714）六月立为太子，神龟元年（724）二月即位，成为奈良时代第45代天皇。天平感宝元年（749）七月让位于阿倍内亲王（孝谦天皇）。在位期间曾两次派遣遣唐使，积极汲取中国的文物制度。他与光明皇后一样，笃信佛教，在各国建立了国分寺、国分尼寺（尼姑庵），同时营造东大寺及大佛，为天平文化的繁荣起了关键作用。死后，光明皇后将其珍藏的遗物捐给了东大寺。现藏正仓院的《宸翰杂集》被认为是天皇唯一存世的书法作品。（图4-12）

所谓"杂集"，是因为本作品抄录了中国六朝到隋唐期间与佛教有关的140多首诗文而得

① 韩天雍编著：《日本书法经典名帖——佛教写经》，杭州：中国美术学院出版社，2001年，第1页。
② 潘灏贤：《从写经艺术看唐代早期中国佛教文化对日本的影响》，《中国宗教》2020年第5期，第58—59页。

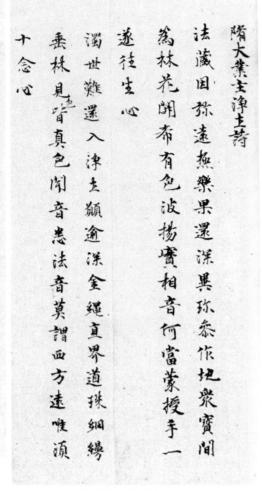

图4-12 圣武天皇《宸翰杂集》　　　　　图4-13 褚遂良《雁塔圣教序》

名。每行18字，行楷书，完成于天平三年（731）九月八日，时年圣武天皇三十一岁。整幅作品格调高雅，绝非一朝一夕的工夫能完成，显示出圣武天皇深厚的中国传统文化之底蕴。具体而言，其书风主要受到褚遂良的影响，尤其与《雁塔圣教序》多有相通之处。（图4-13）但是，在圣武天皇收藏的文物目录《东大寺献物帐》中并没有见到褚遂良的书作，可能性之一是将褚遂良的作品也都归入了王羲之作品系列中去了，因为王羲之的名字在《万叶集》中就已经作为"能书"的代名词出现，也正因此正仓院中才有如此众多的王羲之作品。

　　光明皇后是圣武天皇之妃。父亲藤原不比等，母亲原姓县犬养，后赐姓橘，称橘三千代。光明皇后名安宿媛，又称光明子。十六岁出嫁，天平元年（729）二十九岁时成为皇后，是以人

臣之家的出身而为皇后的第一例。（图4-14）因敬仰
佛教，设立悲田院、施药院等救济世人而享誉当世。
据《续日本纪》记载，圣武天皇营建国分寺、创建东
大寺等，多出于光明皇后的力荐。因此，皇后为圣武
朝的佛教兴隆做出了很大的贡献。天皇驾崩后，扶持
公主孝谦天皇于天平感宝元年（749）即位，并将皇
后职殿改为紫薇中台，作为天皇生母在政界发挥了影
响力。天平宝字四年（760）六月去世，享年六十。在有
"东西交流史宝库"之誉的正仓院北仓里，珍藏着由
光明皇后捐赠的圣武天皇遗爱品。在天平古写经中，
光明皇后的愿经保存后世最多，因此她还是日本佛
教书法的首倡者。（图4-15）今藏正仓院的《杜家立

图4-14　光明皇后像（下村观山作）

成杂书要略》和《乐毅论》皆为其传世名作，前者行楷风格，笔画遒劲，粗细变化大，中锋侧
锋兼用，从中可见学习王羲之书法的明显痕迹。

　　孝谦天皇（718—770）是圣武天皇和光明皇后之女，名阿倍。天平胜宝元年（749）即位，
成为第46代天皇。在位十年，期间设置紫薇中台，令表兄藤原仲麻吕（706—764）任紫薇令
（内相）执掌政权。崇尚佛教，倡导对外交流，曾派遣遣唐使和遣新罗使。鉴真东渡后，派出

图4-15　光明皇后《优波离问佛经》一卷（又称《五月一日经》，五岛美术馆藏）

敕使吉备真备专程慰劳,并传授戒弘法之旨意。得鉴真亲手授戒,并专供四十九岁僧侣一名为二尊(圣武天皇、光明皇后)祈福。天平宝字二年(758)让位于大炊王(淳仁天皇),但不久藤原仲麻吕因孝谦宠信道镜而举兵造反,结果兵败被灭,淳仁帝也遭废。天平宝字三年(759)八月,在唐招提寺草创之际,特赐刻有寺名的匾额一块,其强劲的线条、细健的行书风范散发出羲之韵味,称誉后世。(图4-16)

天平宝字八年(764)复辟重祚,为称德天皇,并任命道镜为大臣禅师而加以重用。在位五年,于770年去世,享年五十三。存世作品很少,除上述的唐招提寺匾额外,正仓院的《造东大寺司请沙金文》《施药院请桂心文》中的两个"宜"字亦为孝谦帝之笔迹。(图4-17)施药院乃皇后宫中的专职,药名"桂心"即肉桂之类,左上角的"宜"字颇引人瞩目。

上述提及的孝谦天皇的表兄藤原仲麻吕也是一位书法名手。藤原仲麻吕,藤原不比等的孙子,南家藤原武智麻吕的次子,又称惠美押胜。母亲为从五位下安倍朝臣贞吉之女,据传名贞媛。圣武天皇退位后,

图4-16 孝谦天皇题写的"唐招提寺"

图4-17 《施药院请桂心文》

图4-18 《东大寺封户处分敕书》

得光明皇后的信任而出任紫薇令。圣武天皇去世后，实际掌控了朝廷大权。

存世作品除正仓院收藏的《东大寺献物帐》中的署名外，还有《东大寺封户处分敕书》全文，作于天平宝字四年（760），这是藤原仲麻吕存世的唯一一件比较完整的作品。（图4-18）

孝谦天皇宠信的道镜也是当时有名的书法家。道镜（？—772），出生于河内国（今大阪府东部），俗姓弓削。正仓院文书中称其为"弓削禅师"或"由义禅师"。一说为法相宗西大寺义渊僧正的弟子。天平十九年（747）六月任东大寺写经所的请经使。天平宝字五年（761）淳仁天皇巡幸近江（今滋贺县）保良宫时，经常为孝谦上皇看病，由此而得宠爱。据高山寺所藏的道镜传资料记载，天平宝字四年（760）四月，道镜修炼宿曜秘法治愈了孝谦天皇的疾病。天平宝字八年（764）藤原仲麻吕兵败后的翌年晋升为太政大臣禅师，天平神护二年（766）被授予法王之位。后来利用各种诡计得以进入朝廷，甚至觊觎天皇之位。宝龟元年（770）称德天皇去世，光仁天皇即位，道镜垮台，被贬谪至下野（今栃木县）药师寺，任别当之职。死时以庶人身份下葬。其真迹现存《正仓院文书》中，此作品乃建造东大寺《一切经》司所时道镜奉请《一切经》目录的牒文。（图4-19）

而当时最为著名的抄经者莫过于一难宝郎（721—765后）了。一难宝郎，摄津（旧国名，位于今大阪府和兵库县间）百济人。先祖为百济移民，其父为神龟五年（728）书写《长屋王愿经》的一难善得。从天平十年（738）至天平神护元年（765）的二十八年间，作为东大寺写经所

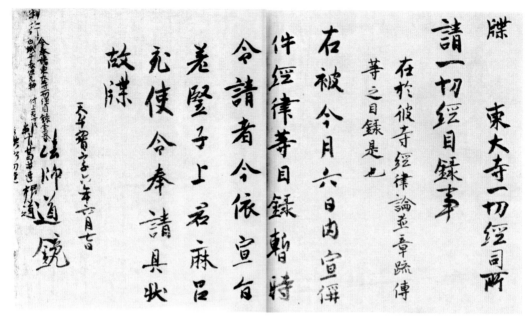

图4-19　道镜《牒》

的一名写经生，一难宝郎抄写了大量的经书，被视为"天平第一人"。现存真迹《中阿含经》为其天平宝字三年（759）的作品。（图4-20）其他还有卷一、卷三的断片散落各家。其实天平写经现存有数千卷，但几乎都不知道书写者。因此，以一难宝郎为代表的写经《阿含经》尤显珍贵，从中显示出他那种卓越超群、天然去雕饰的妙手水平。该经文现为奈良国立博物馆藏品。

　　而书风稍逊于一难宝郎的有上述提及的科野虫麻吕。其为右京人，天平宝字二年（758）入东大寺写经所，从天平胜宝三年（751）至天平神护元年（765）有史载。书风稍异于一难宝郎，更注重于欧阳询法，具有硬实的风格，是写经所时代最发达的流行体的倡导者，亦是《增一阿含经》的书者之一。

　　这些工程浩大的抄经事业，不仅推动了佛教的兴隆，同时也为书法艺术的发展创造了有利条件。（图4-21）从现存的写经遗品来看，早期笔法锐利，尚存六朝遗风；中期以后趋于圆滑典雅，盛唐风格一览无遗。

　　天皇发愿的写经事业，由朝廷设立的写经所承担，而供职写经所的经师、经生，都是通过严格的考核选拔上来的。他们按照遣唐使携归的经本认真摹习，所以书风非常接近唐代写经。

　　神龟五年（728），长屋王再次发愿抄写《大般若经》。两次写经相隔十六年，风格却恍如隔世：前者笔法险峻，六朝遗韵依旧；后者字体温雅，唐风跃然纸面。造成书风如此剧变，除了书籍的传播，是否还有更为直接的原因呢？神龟写经的卷末落款，或许能给我们一个提示：

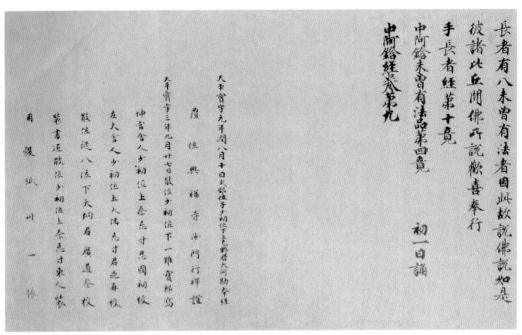

图4-20　《中阿含经》卷第九（《善光朱印经》）

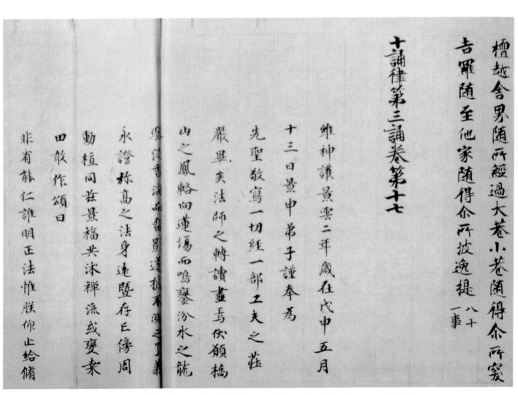

图4-21　《十诵律》卷第十七（《称德天皇敕愿一切经》，东京五岛美术馆藏）

书者名叫"张上福"。此人不见他书，推测是随遣唐使东渡的唐人，因擅书法而被聘为经师。[①]

奈良时期的写经书风大体上可以分为三个时期：

第一期，从天武、持统朝至天平初年（686—729）。这一时期写经以滋贺县太平寺、常明寺和东京根津美术馆藏的《和铜五年长屋王发愿大般若经》《神龟五年长屋王发愿大般若经》为代表。从这些写经中可以看出在残留六朝书风余韵的同时，尚处于消化吸收隋唐样式的过渡时期。

第二期，从天平六年至天平胜宝年间（734—757）。从《圣武天皇敕愿一切经》来看，此时已经拭去六朝书风影响的痕迹，表现出接受隋唐书风影响的写经书体。尤其是欧阳询、褚遂良的笔法特别明显。

国家抄经事业的兴盛，自然需要大量的专业抄经生。如现存有一位名叫"狛枚人"的"试抄"考试答卷，时间推算在天平九年（737）之前，现存正仓院。（图4-22、4-23）

图4-22　写经生录用考试答案

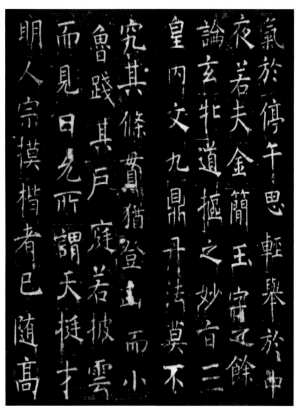

图4-23　褚遂良《孟法师碑》
（日本三井氏听冰阁藏）

① 儿玉幸多：《图说日本文化史大系3·奈良时代》，东京：小学馆，1956年，第302页。

第三期，从天平宝字年间至宝龟年间（757—770），随着思想、经济、生活态度上的转变，温雅的书风在不知不觉中逐渐消失，取而代之的是富有创意的新兴书风。[1]

四、诗文书卷

圣武天皇和光明皇后，地位至尊而酷爱书法，既崇佛教又好儒雅，不惜耗费国库发愿写经，同时躬亲挥毫勤抄诗文。

圣武天皇平素爱读六朝及隋唐诗集，从中选择事涉佛教的汉诗百余首，于天平三年（731）抄成一卷，后由光明皇后捐入东大寺，此即现存正仓院的《宸翰杂集》。这部诗集保留不少中国已逸的古诗，其史料价值自不待言，作为书法作品亦堪称珍品。

若细加察看可发现，纸面画有细如毫发的界格，书写时运笔十分严谨，每行字数、每字大小殆无差异，似乎可以洞察书者虔诚的心境、认真的态度。风格走王羲之一路，范本则是唐人摹习王羲之书帖的笔迹。同时，亦可见褚遂良《雁塔圣教序》笔意。

现藏日本的褚遂良作品除上述《孟法师碑》外，主要还有《文皇哀册》（又称《太宗哀册》，全称《唐太宗文皇帝哀册》），不知何时流入日本。日本高岛菊次郎氏又有《宋初拓文皇哀册》本。[2]

光明皇后（藤三娘）的亲笔书迹存世稍多，代表性的诗文书卷有《乐毅论》《杜家立成杂书要略》等。王羲之所书的《乐毅论》为小楷44行，唐人临摹者甚众，光明皇后即是照唐人钩摹本抄习的，远比现在存世的摹本要早。（图4-24）与圣武天皇相比，光明皇后虽然也师法王羲之，但笔力强劲，字锋逼人，

图4-24　光明皇后书《乐毅论》

① 韩天雍编著：《日本书法经典名帖——佛教写经》，杭州：中国美术学院出版社，2001年，第3页。
② 赵雁君：《褚遂良书作考释》，《中国书法》2022年第2期。

显示出刚毅的个性。此外，光明皇后的书风在一定程度上也受到了褚遂良的影响，鉴于唐代《法书要录》等文献记载褚遂良曾奉敕制作《乐毅论》拓本之史实，光明皇后所模仿的《乐毅论》也许与此存在一定关联。

五、名迹传入

1986年4月，时任国家文物局中国古代书画鉴定小组组长的谢稚柳先生赴日本考察，日本藏家明日香宁范出示一幅署名"李白"的《嘲王历阳不肯饮酒帖》，请求为其鉴定。谢先生的结论是势遒迈，书风符合唐代法书风格，为唐人墨迹，许李白真迹谓然。这是日本疑现李白书法这一消息的首次正式亮相。

这幅署名李白的《嘲王历阳不肯饮酒帖》，纵26.4厘米，横67厘米，纸本，全帖共50字。（图4-25）诗曰："地白风色寒，雪花大如手。笑杀陶渊明，不饮杯中酒。浪抚一张琴，虚栽五株柳。空负头上巾，吾于尔何有。"该诗《全唐诗》第182卷有录。作品上有"荻生徂徕""稚柳佩秋夫妇同真赏"等收藏印若干。

据傅申的考证，此帖除了在章法上极具晋唐风格外，与李世民《晋祠铭》碑额书风亦如出一辙，并推断作品创作于天宝十二载（753）初冬，由遣唐使（传为阿倍仲麻吕）带回了日本，曾长期收藏于福冈县太宰府市的筑紫观音寺。观音寺遭受火灾，此帖及各类宝物被檀家拿走保管。江户时期又成为小仓藩（今日本福冈县北九州市小仓北区）藩主细川忠兴（1563—1646）的私人收藏。明治维新后，《嘲王历阳不肯饮酒帖》几经辗转，于二十世纪中期被日本古笔收藏家明日香宁范购得，并藏于其在京都的书木文库中。最后，傅申认为，该帖纸色醇

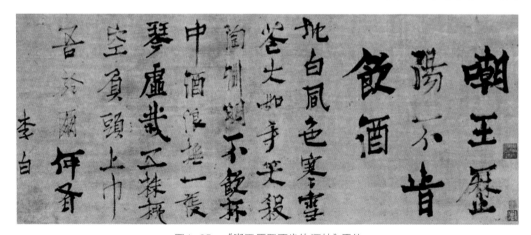

图4-25 《嘲王历阳不肯饮酒帖》原件

古，从种种方面（包括纸张年代检测、与同时期唐人材质和墨色对比、硬芯笔的书写痕迹、书风用笔习惯等）综合考证可以看出，非唐笔不能书，其为唐人墨迹是无疑的，而诗词内容也与记载一致，故可定为李白真迹。[①]

据称，李白擅长行书和草书，但传世作品不多。唐人裴敬曾见李白《访贺监不遇》与《与刘尊师书》墨迹，盛赞其书"思高笔逸"。据宋人陈骙的《中兴馆阁录》记载，南宋御府中存有李白的墨迹《廿日醉题》《送贺八归越》。宋人张邦基的《墨庄漫录》还记载民间见过李白《天马歌》的手迹。而存世的李白书法有《上阳台》《咏酒诗》《醉中帖》《吾头懵懵》与《送贺八归越》。[②]如若上述傅申的考证属实，那将为李白书法的研究提供又一难得的稀世珍宝。

关于《嘲王历阳不肯饮酒帖》的作者考证，在学界和文物鉴定界也许还会持续，但具有晋唐古韵的多数书法作品流播日本是史实。在如今的正仓院现存宝物中，还可见王羲之、王献之、欧阳询、唐玄宗、褚遂良、唐德宗以及张萱的书法。张萱是唐初著名的画家，以仕女图最为出名。它们大多数应该是由遣唐使带回国内。而鉴真和尚的东渡，首次为日本带去了王羲之的行书真迹以及王献之的法帖三通，这为王书在日本的流行创造了条件。

王羲之、王献之父子的书迹，历来被日本皇室视如重宝，圣武天皇和光明皇后更是爱不释手。天平宝字二年（758）施入东大寺的圣武天皇遗物目录中，有《大小王真迹书》一卷，并特意注明是"先帝之玩好"。（图4-26）也许是因为这个原因，光明皇后的书迹也透出王羲之的趣旨。此外，著名的御藏王羲之《丧乱帖》以及前田育德会所藏《九月十七日帖》，也都可以推定为正仓院原藏。当时推崇王羲之的作品，在《万叶集》中也有记载，在这部日本最早的诗歌总集中，将王羲之称为"书师"。[③]

《丧乱帖》和《孔侍中帖》都是在唐代传入日本的摹拓本。日本学者神田喜一郎甚至提出它们就是由鉴真和尚带到日本的。[④]而日本学者内藤湖南与此二帖的鉴定、品评和名称使用都有着十分密切的关系。（图4-27）研究表明，至少在1909年内藤湖南发表《敦煌发掘的古书》时，《丧乱帖》和《孔侍中帖》还没有被正式命名。1910年内藤湖南在《王右军书记跋》

① 傅申：《李白〈嘲王历阳不肯饮酒帖〉考》，《中国书画》2020年第12期，第18—22页。
② 何通：《李白书法研究》，浙江师范大学硕士学位论文，2017年，第3页。
③ 李凌阁：《中日书艺交流》，《日本研究》1990年第4期。
④ 神田喜一郎：《关于鉴真传来的二王真迹》，《大和文华》第2号，奈良：大和文华馆出版部，1951年，第8—12页。神田喜一郎：《鉴真和尚和书道》，《大和文化研究》第8卷第5号，大和文化研究会，1963年，第12—17页。

图4-26　《东大寺献物帐》所载《大小王真迹书》一卷

图4-27　内藤湖南临摹《丧乱帖》

中,首次使用"丧乱帖"和"九月十七日帖";而最早使用"孔侍中帖"这一名称的,则应该是在内藤湖南于1912年12月题写的《永师真草千字文跋》中。[1]

不仅如此,内藤湖南还对《丧乱帖》和《孔侍中帖》二帖的流传、特征和意义做了历史性评价。(图4-28)

《东大寺献物帐》载拓王羲之书法数十卷。天应元年出库进内,其十二卷留数日而还纳于库,八卷延历三年还纳,弘仁十一年尽数出库沽却后,一千一百年散亡殆尽。有栖川王

①　石永峰:《〈丧乱帖〉和〈孔侍中帖〉在日本的流传和接受——以内藤湖南〈王右军书记跋〉为中心》,《书法研究》2021年第4期,第129页。

图4-28　内藤湖南《王右军书记跋》

府藏藤行成临右军书，或亦获其残本者，而原本消息杳然，已不可寻矣。内府藏《丧乱帖》、冈田氏藏《九月十七日帖》皆拓右军书法，修短秾纤，各得其中，抗坠疾徐，并臻其妙，鸾舞凤翥，精绝无方，宋元以来集帖所梦想不及。[①]

《东大寺献物帐》明确记录着藏有"拓王羲之书法"数十卷。而这些"拓王羲之书法"最早的出入库记录是天应元年（781）从宫中借出，其中十二卷于数日后归还库房，其余八卷于延历三年（784）归还。三十余年后的弘仁十一年（820）"拓王羲之书法"出库之后被售卖，从那时起这些法书流散至民间。

此外，内藤湖南还利用中日文献并结合钤印考察了《丧乱帖》《孔侍中帖》传入日本的时期：

又有"延历敕定"印记，其并系当日献卢舍那佛御府旧物可知。顾此拓书之赍来此间，在彼开元、天宝以前，《九月十七日帖》实录于褚河南所撰《右军行书目》第十四，而张彦远录《右军书记》时已佚，《丧乱帖》则褚张二目并不载，岂其早佚于彼邦欤？呜呼，右军门庭，近存目睇，此之不问，而论《定武》之肥瘦，评《圣教》之韵俗，抑末矣。明治卅三年八

① 内藤湖南：《王右军书记跋》，收于《湖南文存》卷七，《内藤湖南全集》第14卷，东京：筑摩书房，1971年，第154页。

月廿四日，湖南内藤虎。①

　　内藤湖南指出此二帖传入日本的时代应
当在唐开元（713—741）、天宝（742—756）
之前。

　　欧阳询的真迹屏风在《东大寺献物帐》
的"天平胜宝八年六月二十一日"条中也有记
载，即"屏风一具十二扇，并高四尺八寸半，
广一尺七寸半，白碧笺纸，欧阳询真迹，皂绫
缘，白绢背，乌染铜叶帖角，其下端八寸半无
物但染木骨耳，白绫接扇"。（图4-29）而同日
条的记载中，王羲之的书法则有二十卷之多，
分别如下：

　　　　拓晋右将军王羲之草书卷第一　廿
　　五行，黄纸，紫檀轴，绀绫褾，绮带。
　　　　同羲之草书卷第二　五十行，苏芳
　　纸，紫檀轴，绀绫褾，绮带。
　　　　同羲之草书卷第三　卌行，黄纸，紫
　　檀轴，绀绫褾，绮带。
　　　　同羲之草书卷第四　五十四行，黄
　　纸，紫檀轴，绀绫褾，绮带。
　　　　同羲之草书卷第五　卌行，黄纸，紫
　　檀轴，绀绫褾，绮带。
　　　　同羲之草书卷第六　卌一行，黄纸，
　　紫檀轴，绀绫褾，绮带。
　　　　同羲之草书卷第七　卌六行，白纸，

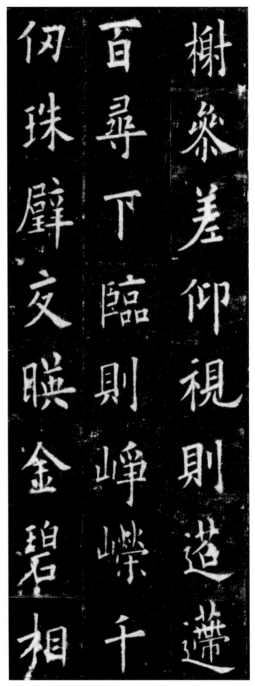

图4-29　宋拓本《九成宫醴泉铭》
（东京三井纪念美术馆藏）

①　内藤湖南：《王右军书记跋》，收于《湖南文存》卷七，《内藤湖南全集》第14卷，第154页。

紫檀轴，绀绫褾，绮带。

　　同羲之草书卷第八　　卅四行，黄纸，紫檀轴，绀绫褾，绮带。

　　同羲之草书卷第九　　卅五行，黄纸，紫檀轴，绀绫褾，绮带。

　　同羲之草书卷第十　　廿五行，黄纸，紫檀轴，绀绫褾，绮带。

　　同羲之草书卷第五十一　　《真草千字文》二百三行，浅黄纸，绀绫褾，绮带。

　　同羲之草书卷第五十二　　卅七行，黄纸，紫檀轴，绀绫褾，绮带。

　　同羲之草书卷第五十三　　廿一行，黄纸，紫檀轴，绀绫褾，绮带。

　　同羲之草书卷第五十四　　廿一行，黄纸，紫檀轴，绀绫褾，绮带。

　　同羲之草书卷第五十五　　廿五行，黄纸，紫檀轴，绀绫褾，绮带。

　　同羲之草书卷第五十六　　卅一行，黄纸，紫檀轴，绀绫褾，绮带。

　　同羲之草书卷第五十八　　卅五行，黄纸，紫檀轴，绀绫褾，绮带。

　　同羲之草书卷第五十九　　廿五行，黄纸，紫檀轴，绀绫褾，绮带。

　　同羲之草书卷第六十　　卅七行，黄纸，紫檀轴，绀绫褾，绮带。

　　同羲之扇书一卷　　廿行，黄纸，紫檀花轴，碧地锦褾，绮带。

　　此外，王羲之的临摹作品在"天平胜宝八年七月二十六日"条中还有记载：

　　屏风一具十二扇，并高四尺八寸，广一尺八寸半，半黄白，碧绿等绢，临王羲之诸帖书，碧绫缘，白纸背，乌染木金铜钉叶帖角，紫皮接扇，其下端六寸半涂胡粉，别录书传。

　　从以上记载不难发现，所谓的王羲之真迹其实也只有"天平宝字二年六月"献物帐中记载的"大小王真迹"而已，[①]其他都是临摹或拓片。但在王羲之真迹存世非常稀有的背景下，就正仓院一家当时能收藏如此多幅高水平的王羲之作品拓本，确实应该刮目相看。

　　我们对上述的二十卷作品做个简单分析。

　　第一，从其装裱风格基本相同这一点不难发现，这么多的王羲之作品应该是分批来到日本，然后再进行统一装裱后归属正仓院所藏。

① "大小王真迹"一般认为是日本天平胜宝六年（754）二月鉴真向日本朝廷献上的礼物之一。《唐大和上东征传》中记载是王羲之的真迹行书一帖、王献之的真迹行书三帖，但《东大寺献物帐》与《双仓北杂物出用帐》中皆记载说两人的作品写在同一张纸上，正面是大王的书9行77字，反面是小王的书10行99字。因此《东大寺献物帐》中的"大小王真迹"与《唐大和上东征传》中的作品究竟是否相同，如果相同其中又发生了什么，都有待进一步研究解决。

　　第二，可以注意到上述记录中缺失羲之草书卷第十一至卷第五十一，及卷第五十七的作品，具体原因不得而知。但是在正仓院中其实还有其他王羲之书法的记载，如《双仓北杂物出用帐》的"延历三年三月廿九日返纳"条中有如下记录：

延历三年三月廿九日返纳羲之书法八卷
一卷　　五十四行，黄纸，紫檀轴，绀绫褾，绮带。
一卷　　□，□纸，紫檀轴，绀绫褾，绮带。
一卷　　卅六行，白纸，紫檀轴，绀绫褾，绮带。
一卷　　卅四行，黄纸，紫檀轴，绀绫褾，绮带。
一卷　　廿一行，黄纸，紫檀轴，绀绫褾，绮带。
一卷　　□
一卷　　卅五行，黄纸，紫檀轴，绀绫褾，绮带。
一卷　　廿五行，黄纸，紫檀轴，绀绫褾，绮带。
使藤原朝臣家依

　　上述记载中"卅六行"与"卅四行"这两卷书法，在《东大寺献物帐》中没有记载，换言之，应是不同的作品。而它们很有可能就是上述缺失中的一部分。

　　第三，欧阳询真迹与王羲之临作的两组屏风，从其记载的装裱风格分析，极有可能是日本人将渡来的卷子作品重裱而成。

　　第四，献物帐中最后一条的"羲之扇书"，有研究者认为这件扇面作品并非原本，而是把王羲之的扇面作品剥落，装裱成挂轴而来。主要理由是那时中国还没有折扇，都是团扇，所以还没有后来的扇面书法之说。[①]

　　第五，再来分析这二十卷王羲之作品的题签。题签的内容包含了行数与用纸、卷轴、装裱、束带的材质。那么，这些题签究竟出自何人之手？这可从卷第五十一的题签内容中找到蛛丝马迹。首先，文中提到的"真草千字文"值得关注，从文意判断，应该是王羲之的草书《千字文》，但日本学者内藤湖南认为这是释智永的《真草千字文》。智永的《真草千字文》是临集二王的作品而成，现传世的有墨迹、刻本两种。墨迹本为日本所藏，纸本、册装，计二百二

———————————

① 鱼住和晃：《书と汉字：和样生成の道程》，东京：讲谈社，1996年，第116页。

行、每行十字，原为谷铁臣旧藏，后归小川为次郎。清时杨守敬、内藤湖南为其写跋，认定墨迹本为智永真迹，但也有人疑为唐人临本。行文至此，一个非常朴素的疑问自然涌出，那就是为何题签者会犯如此低级错误，将智永的作品列于王羲之名下？而鱼住和晃恰恰利用这一所谓的"低级错误"，认定这些题签出于日本人之手。[①]

真相果真如此吗？笔者有些怀疑。在前面我们用了很多篇幅讨论过我国历史上《千字文》的书者与版本，也曾提到王羲之书写过《千字文》一事，鉴于没有确凿证据，难以确认。但《东大寺献物帐》作为异域史料恰恰提供了又一证据，因而王羲之与《千字文》的关系值得深入研究。再者，智永虽在传承王氏家风的书法上成就了大业，但与王羲之风格、水平仍有相异，并没有到真伪难辨的程度，所以题签者不至于犯张冠李戴这样的低级错误。遗憾的是，正仓院原藏的"羲之草书卷第五十一"已散佚，无法进行实物考证。如若这幅作品真是王羲之《真草千字文》的拓本，那很多历史之谜都可得以解开。

根据陈振濂的统计，传世的二十余件王羲之尺牍摹本，现存我国的八件（辽宁两件、天津一件、台北五件），而日本则有九件之多。其中藏于日本宫内厅的《丧乱帖》《二谢帖》《得示帖》以及前田氏尊经阁文库所藏的《孔侍中帖》都钤有平安时代天皇"延历敕定"之宝玺，[②]可见其东传的年代。不过早在1906年11月，日本《国华》第197号就刊登过《孔侍中帖》，并附有以下解说：

> 本期所载王羲之尺牍残简由东京冈田正之氏所藏。斯道有识之士凤闻其名，此与皇室御物王羲之尺牍几乃同类。或云冈田氏所藏者为真迹，然定神细视，应为所谓双钩填墨无疑。凡双钩填墨乃中国人复制书法墨迹之特有技艺，其精巧之物与原物几不相上下。而正如古书云，此技术在唐代尤为发达。现此墨迹纸面中央相接处钤有"延历敕定"方印三处，可见其为桓武天皇敕命，定为珍宝。故应推知此乃唐代传来之物。是故此帖即便填墨亦为前所未有之逸品，其一波一磔，笔意连接，毫不涩滞，实与真迹仅一纸之隔。此帖与世间所称羲之书法相较，笔致流丽，神韵跃然纸上，实不可同日而语焉。或云，虽当今中国亦不存羲之真迹，唐代填墨如此最胜最古者实属难得也。[③]

① 鱼住和晃：《書と漢字：和樣生成の道程》，东京：讲谈社，1996年，第114—121页。

② 陈振濂：《维新：近代日本艺术观念的变迁——近代中日艺术史实比较研究》，杭州：浙江古籍出版社，2006年，第96—98页。

③ 解说文参考石永峰《〈丧乱帖〉和〈孔侍中帖〉在日本的流传和接受——以内藤湖南〈王右军书记跋〉为中心》，《书法研究》2021年第4期，第124页。

冈田正之氏所藏《孔侍中帖》与皇室所藏《丧乱帖》同为"双钩填墨"的摹本,"延历敕定"钤印可视为由唐代传入日本之证。

而在《续日本纪》"天平胜宝八年八月四日"条中有贵族阶级临摹王羲之的字帖的记载,加之光明皇后临写王羲之的《乐毅论》等,无不表明以王羲之为代表的晋唐书法在日本的影响和受尊重程度。这些晋唐名帖传入的原因,或许是唐人为了弘扬本国最优秀的书法艺术,特意选取杰作作为赠予来使的礼物,或许是遣唐使们眼光卓绝,尽力采撷名品携回故国。总之凭借当时种种有利条件,奈良时代以最高的识见和努力,使得晋唐书法的传入获得了巨大成功。

六、木简文字

自昭和三十四年(1959)夏天平城宫遗迹开始大规模出土木简以来,迄今数量已达几万之多。(图4-30)从内容上分主要包括公文、签条、习字草稿等。其中1988年大量出土的"长屋王家木简"中,记载了日本书法史上具有重要意义的史料。首先木简上有"书法模人""书法作人"等字样,这些人其实相当于拓书手,即长屋王家里也置有这种专门的技术人员。其次,在日本古代书法史上一般认为长屋王发愿的和铜经(712)和神龟经(728)之间的十七年,其书风向唐风发生了转变。而长屋王家木简的年代是在奈良迁都后的和铜四年(711)至灵龟二年(716)之间,这些木简几乎都与和铜经同时代,因此为探讨此时书风变化提供了第一手宝贵资料。同时,在平城宫出土的木简中大都出自地方人之手,在了解都城书风上受到了制约。而皇族的长屋王家木简恰好可以弥补此一不足。

图4-30 平城宫遗址出土的木简

　　说到木简，有一点值得注意。日本木简与中国出土的木简实际上是性质迥异的东西。日本木简的年代是七世纪至八世纪。那个时代的日本，正如保留在正仓院的账簿、写本所显示的那样，作为书写材料的纸已经存在，因此是纸与木并用的时代。书籍和账簿都使用纸张，竹简的地位被纸张取代。因此，日本无书册简、编缀简出土，也就无竹简出土。日本之所以不出土竹简，最大的原因是可能受到朝鲜半岛的影响所致。换言之，在《大宝律令》施行前的时代，日本接受的中国文化基本都是通过朝鲜半岛咀嚼后的文化，即"二传文化"，竹简与木简文化也一样，是经过半岛筛选后把适宜朝鲜的木简文化传往了日本。①

　　纵观奈良时代的日本书坛，毕竟还未能跳出晋唐的窠臼，极少具有独自创意的作品。值得注意的是，正仓院的《万叶假名文书》以及《韩蓝歌》一首等用万叶假名书写的草书，这种草书虽大约出自王书的字间分离而不连笔的"独草"，但毕竟透出别样风格，可视为日本独有的书风之滥觞。（图4-31）

图4-31　《万叶假名文书》

① 钟江宏之：《律令国家と万葉びと》，《全集・日本の歴史》第3卷，东京：小学馆，2008年，第68—69页。

七、李邕冤案

李邕（678—747）作为盛唐时期的书法名家，他的书法在学习二王的基础上，又兼受时代前贤与北朝书风的影响，并加以创新和变化，最终变更右军行体而形成自家独具一格的新书风。（图4-32）他的这种书法风格，不仅力矫时风之弊，刺激了唐代中后期行书变革的风气，且对于后世书学的发展也有着极其深远的影响和贡献。①

盛唐牛肃所著《纪闻》中，为我们披露了一件李邕与日本遣唐使团有关的秘闻：

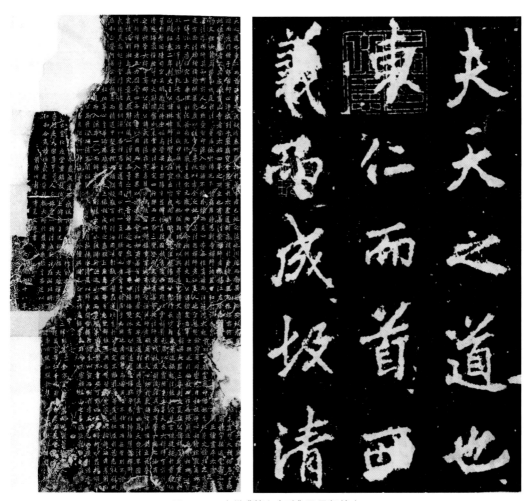

图4-32　李邕《麓山寺碑》及局部放大

① 赵永远：《李邕对北宋书风的影响研究》，东南大学 2019 年硕士学位论文。

唐江夏李邕之为海州也，日本国使至海州，凡五百人，载国信，有十船，珍货数百万。邕见之，舍于馆，厚给所须，禁其出入。夜中，尽取所载而沉其船。既明，讽所馆人白云："昨夜海潮大至，日本国船尽漂失，不知所在。"于是以其事奏之。敕下邕，令造船十艘，善水者五百人，送日本使至其国。邕既具舟及水工。使者未发，水工辞邕，邕曰："日本路遥，海中风浪，安能却返？前路任汝便宜从事。"送人喜。行数日，知其无备，夜尽杀之，遂归。邕又好客，养亡命数百人，所在攻劫，事露则杀之。后竟不得死，且坐其酷滥也。[①]

上文收录在《太平广记》卷第二百四十三"李邕"条中。事件发生在唐朝的沿海城市海州（今江苏连云港）。当时原籍湖北江夏的李邕主政海州。海州为唐朝最大港口城市之一，贸易频繁，很多外国使团都选择在这里登陆。这一次登陆的是日本使团，成员达500人之多。他们声称带着天皇的亲笔书信，要西去长安觐见大唐皇帝。结合李邕的生平，大致可以推测期间涉及的遣唐使主要有以下几次：一是以高桥笠间、坂合部大分为大使，入唐时间在大周武则天长安二年（702）六月，于长安四年（704）回国；二是以大伴山守为大使，人员557名，入唐时间在唐玄宗开元五年（717）三月，于翌年回国；三是以多治比广成为大使，人员594名，入唐时间在开元二十一年（733）四月，于次年回国。值得注意的是，本次使团的第二艘船于开元二十四年（736）才返回日本，第三艘船只漂至昆仑，判官平群广成等于开元二十七年（739）才经渤海回国，而第四艘船则下落不明。[②]可见，无论从人数，还是遭遇海难情况分析，733年入唐的遣唐使比较符合上述故事发展的情节。

《纪闻》属于小说，不可轻信，极有可能是作者的臆造。至于为何要诬陷李邕，大概率是仇家为了败坏其名声所致。[③]但文中提到的遣唐使"遇难"确是常有之事。根据相关史料记载与研究表明，日本遣唐使在航行过程中大都会经历海难漂流事件，生还率较低，平均在60%至70%左右。值得注意的是，从初期经由朝鲜半岛的北路改为南路、南岛路等东南亚海域航路之后，海难频率大大增加。因而，海难问题是七至九世纪日本遣唐使面临的现实困境，亦是日本大陆文化输入的历史阶段中所面临的严峻挑战。[④]

① 李昉等：《太平广记》，北京：中华书局，1986年，第1882页。
② 刘向阳、党明放：《日本遣唐使考论》，《乾陵文化研究》2018年，第161—195页。
③ 丁启阵：《唐代文豪李邕为何遭人诬陷？》，《北京观察》2017年第10期，第77—79页。
④ 张维薇、韦立新：《日本遣唐使航海与海难漂流问题研究评述》，《外国语言文学与文化论丛》2021年，第167—173页。

第五章
唐风宋韵与平安书法

前述的日本奈良时代，其文化受到中国的很大影响，所以也将这一时期的文化称为"唐风文化"。平安时代（784—1192）前期日本仍是律令制度，以平安京为中心发展起来的贵族文化，还能看出其受晚唐文化影响的痕迹，所以前期的"弘仁·贞观文化"在本质上还是延续发展了奈良时代的"唐风文化"。到了平安中期，日本进入摄关政治时代，这一时期的文化被称作"国风文化"。因国风文化在藤原家执政的摄关政治时期达到顶峰，因此也被称为"藤原文化"。

日本的平安时代横跨了中国的唐（618—907）、五代十国（907—979）、宋（960—1279）三朝。894年，日本停派了遣唐使，但是中日之间的交流并未因此中断，中国文化的对日传输仍在进行，与之前相比，只不过是规模不同而已。因此，有一个问题值得探讨，那就是既然受唐朝影响而形成的文化称"唐风文化"，那么在之后的"国风文化"中，来自宋朝的中国"宋韵文化"究竟扮演了什么作用? 换言之，日本有宋韵文化吗?

在当今，宋韵文化概念的提出是对两宋文明的肯定性概括与高度提炼，是文化自信的一种内在驱动与必然结果。但是究竟何谓宋韵文化，其内涵与外延又包含了什么，目前的定义却是五花八门，很不统一。这一方面说明了宋韵文化的复杂多元性，另一方面也意味着其内涵与外延存在不确定性。在众多研究成果中，由浙江人民出版社在2021年底出版的《宋韵文化简读》（陈野等著）一书较有代表性，其中对宋韵文化的概念界定如下:"特指两宋文化中优秀的文明元素、内在精神和传延至今的文化价值，大致可以包括日常生活领域的物质之韵，生产技术领域的匠心之韵，社会运行领域的秩序之韵，发现发明领域的智识之韵，学术思想领域的思辨之韵，文学艺术领域的审美之韵等。"[①]即宋韵文化大致可以分为三类，一是物质性的文明元素，二是非物质性的内在精神，三是以上两者合力而成的衍生文化价值。

笔者基本赞同上述的观点，但也有着自身的一些思考。在基于上述定义的前提下，不妨对宋韵文化的时空维度进行开放式理解。时间维度应包括两宋至明代，如有研究者指出"明代杭州可为宋韵文化的羽翼"，因为"明清乘宋之遗韵，又有发展"[②]。换言之，宋韵文化的

① 陈野等:《宋韵文化简读》，杭州:浙江人民出版社，2021 年，第 2 页。
② 尹晓宁:《挖掘拓展宋韵文化，打造杭州城市文韵体系》，《杭州》2022 年第 7 期，第 36—39 页。

时间维度应更具开放性。而空间的理解就更复杂一些，不仅涵盖国内，而且也应把受到宋韵文化影响的周边诸国考虑在内。

在东亚文化环流研究中，学者提出了较多的学术概念，以"东亚文化圈"为代表，其他如"汉字文化圈""儒学文化圈""东亚时间文化体系文化圈""陶瓷文化圈""茶文化圈""稻作文化圈""音乐文化圈"等。这些概念的提出，不仅提升了相关研究的质量，而且对相关研究提供了理论指导。依此逻辑，"宋韵文化圈"这一概念是否也有成立、探讨的可能？因为自宋韵文化产生以来，经由多元方式持续不断对东亚周边诸国进行了辐射影响，日本、朝鲜、琉球乃至越南等王朝国家，通过人物的往来交流、文化元素的拆解改组、文物典籍的移植翻刻等方式，不仅丰富了宋韵文化的内涵与外延，而且延长了宋韵文化的生命线，最终与母体一起营造了庞大的"宋韵文化圈"。

具体到宋韵书法领域，与唐代法书又有何区别？从宋元到明清，由于程朱理学对书法观念的重构，"文字"观念和"用笔"观念重新被整合在一起。在天理境界的影响下，"文字"不再是天文地理的表现，而是成为形而上的"文字之理"。这就意味着书法不再是在文字规范中追求美感的过程，而是变成了一个代表"气"的"用笔"去实现"理"的"文字"的过程，书写所追求的是一种"气"完美地实现"理"的"中庸"状态。[①]所以总体上来看，唐人书法追求"法度"，宋人书法追求"意境"。

文化传播往往有变异与滞后的现象，中日之间也是如此。当宋韵文化开始向周边诸国输出与产生影响时，自然也存在时差问题。换言之，日本平安时期虽然与我国的宋朝在时间上有重叠部分，但真正对宋韵文化进行模仿与创新，要到镰仓时期。但也不能因此完全否认宋韵文化在平安时期留下的足迹。本章就以书法为例，对此问题做一探索。

在述说平安时代的书法史时，通常将其分为以下两个历史时期：[②]

初期（794—897）：和唐朝交流最频繁的时期，从政治制度到生活方式都模仿中国，天平时代隆盛的和歌也开始衰落，继而兴起的是汉诗，涌现出许多杰出的诗人，编纂了汉诗集《文华秀丽集》。其中嵯峨天皇尤其喜爱中国的诗书，孕育了与天平文化相对的弘仁文化，简直可

① 史劼：《从"书道""法书"到"书法"》，中国美术学院 2020 年硕士学位论文，第 1 页。

② 中田勇次郎：《中国书法在日本》，载蔡毅编译《中国传统文化在日本》，北京：中华书局，2002 年，第 125—128 页。当然，也有将平安时期的书法史分为三个时期的，如富田富贵雄在《日本书道史概说》（西日本法规出版，1987 年）中便分为初期（781—897）、中期（898—1086）、后期（1087—1184）三个时期。石桥犀水原在《日本书法简史》（书法编辑部编《书房撷趣》，上海：上海书画出版社，2008 年）中亦分为三期，即初期（781—806）、中期（887—897）、后期（1036—1045）。

说是唐风一边倒。此时期著名的书法家有"三笔"，即空海、嵯峨天皇、橘逸势，以及最澄、圆仁[①]、圆珍[②]、小野篁[③]、纪夏井[④]、藤原敏行[⑤]、小野美材[⑥]、高枝王[⑦]、藤原有年[⑧]、菅原道真[⑨]等。

后期（897—1185）：宽平六年（894）菅原道真奏请中止遣唐使的派遣，日本国内和样文化胎动，书法也迎来了日本化的全盛期，书风百花齐放，争奇斗艳。追求个性的作品层出不穷，但与前期相比，技巧和品位有所下降。代表性书家有"三迹"的小野道风[⑩]、藤原佐理[⑪]、

① 圆仁（794—864）：十五岁登比睿山，弘仁七年（816）在东大寺受戒。承和五年（838）六月随遣唐使入唐。同七年（840）巡礼天台山后入长安，从元政、义真学习真言密教，还学习了梵文。会昌毁佛之际，视察了长安佛教。同十四年（847）九月启航返回博多。在唐期间留下重要游记《入唐求法巡礼行记》，传世书法作品则有《三聚净戒示》和落款"十一月二十四日"的《书状》。
② 圆珍（814—891）：仁寿三年（853）八月至天安二年（858）六月入唐求法，期间赴天台国清寺、长安青龙寺学习天台宗和真言密教。其书风类似最澄，以《集王圣教序》为主，楷书学唐《开成石经》风格，亦颇有成就。存世的亲笔文书较多，落款"五月二十七日"的亲笔尺牍《圆珍书状寄遍昭》是其中珍品，其他还有《圆珍菩萨戒牒》《大宰相府公判》等。
③ 小野篁（802—852）：平安时代的汉学者、歌人。承和元年（834）任命为遣唐副使，结果和大使发生争执不上船，而遭流放至隐岐。擅长书法，《日本文德天皇实录》卷四有"草隶之工，古二王之伦。后世习者，皆为师模"之记载，认为其书法造诣可与二王相媲美。
④ 纪夏井（生卒年不详）：以能书著称，尤其擅长楷书，有"楷圣"之誉。另外还精通围棋等多种才艺。受贞观八年（866）"应天门之变"牵连，罢官流放至土佐国。之后不详，一说死于发配地。
⑤ 藤原敏行（？—901）：擅长书法，小野道风认为可与空海齐名。自古称为"三绝"之一的《神护寺钟铭》即为其亲笔。
⑥ 小野美材（？—902）：小野篁之孙，平安时代前期的贵族、文人、书法家。宽平九年（897），醍醐天皇举行大尝会之际，负责书写悠纪主基屏风。为宫廷西面三门（谈天门、藻壁门、殷富门）撰写匾额，其他三面分别出自弘法大师（南面）、橘逸势（北面）、嵯峨天皇（东面）。
⑦ 高枝王（802—856）：桓武天皇的皇子中务卿伊予亲王的次子。其书风源自空海。确认的真迹没有传世，但《河岳英灵集》断简据传出自高枝王之笔。
⑧ 藤原有年（生卒年不详）：平安时代初期的朝臣。存世真迹有《赞岐国司解有年申文》。
⑨ 菅野道真（845—903）：平安初期的朝臣兼学者、文人、书家。作为学问神、书法神受到人们推崇，书法被称为"神笔""天神御笔"。据十二世纪中期的《夜鹤庭训抄》记载，其与空海、小野道风并称为"三圣"。传说出自菅原道真之手的写经断简很多，如《百炼镜》等，但没有确认的真迹。
⑩ 小野道风（894—966）：著名书家，与藤原佐理、藤原行成并称"三迹"，三人的作品分别被称为"野迹""佐迹"和"权迹"。三十四岁时书写的《智证大师谥号敕书》现为日本国宝。延长六年（928）十二月奉命挥毫官内屏风，其草稿就是现存的《屏风土代》。延长四年（926）五月，兴福寺僧宽建奉命携道风的行书、草书各一卷来到中国。
⑪ 藤原佐理（944—998）：安和二年（969）三月，唱和祖父的诗作《诗怀纸》至今留存。天元五年（982）的《国申文帖》和《去夏帖》两封书信亦传世至今。曾多次因撰写官殿门额有功而受奖。正历二年（991）正月撰写的《离洛帖》是最为确信的佐理作品。佐理的书法闻名全日本，有直率而一气旋折之妙，是天皇的学书范本。此外，永延二年（988）僧奝然遣弟子嘉因入宋时，曾以藤原佐理书法两卷作为上呈宋帝的礼物。

藤原行成[①]、纪贯之[②]、藤原公任[③]、源兼行[④]、藤原伊房[⑤]、源俊赖[⑥]、藤原基俊[⑦]、藤原定信[⑧]、西行[⑨]、奝然[⑩]等。

一、假名字母

在古代东亚文化圈中，文字是文化传承的主要载体。因此民族文字的创造，在文化史上具有重大意义。

日本接触和使用汉字，可以追溯到弥生时代。奈良初期借用汉字的音形，创制出"万叶假名"；平安前期形成"假名"文字体系。假名有两种书体，其一是楷体，取用汉字的偏旁、部首

① 藤原行成（972—1027）：以能书闻名，书风直追小野道风。自称是梦中道风亲授笔法，后世学者则认为其乃以小野道风为基础而更增以华艳润美，正好迎合了当时的审美趣味。此外，行成还独立完成了平安以来对假名书法的探讨业绩，对之做了大整理，形成了独特的"行成样"，是真正日本式书法的集大成者，也是对日本书法影响最大的人物之一。其笔迹被称为"权迹"（权大纳言之迹）。传世作品有《白氏诗卷》《书状》《白氏文集切》等。

② 纪贯之（？—946）：擅长书法，著称当世。真迹不存，唯有其《土佐日记》的藤原定家临摹本和藤原为家抄写本供后人参考和怀念。

③ 藤原公任（966—1041）：精通诗文、和歌、管弦和典礼。现由京都国立博物馆保存的《北山抄》卷十，被确认为藤原公任唯一传世真迹。

④ 源兼行（生卒年不详）：书风宽博圆注，从褚遂良中来，并兼写经书法的某些风格，雍容不迫，在当时属于保守的流派风范。根据源丰宗博士的研究表明，《平等院真名旧记》中的"凤凰堂扉绘色纸形"乃兼行真迹，而非源俊房墨迹。此外，传世作品还有《桂本万叶集》、《云纸本和汉朗咏集》、《高野切》（第二种）以及藏于东京国立博物馆的纸背文书《书状》等。

⑤ 藤原伊房（1030—1096）：承保四年（1077）挥毫撰写了法胜寺诸门匾额，书写了堀河天皇大尝会的悠纪主基屏风的色纸形。《北山抄》为其五十岁时墨宝。此外，还有《十五番歌合》《蓝纸本万叶集》《尼子切》《唐纸和汉朗咏集切》等作品传世。

⑥ 源俊赖（1055—1129）：源经信之子，官至从四位上、木工权头。精通管弦、和歌，擅长书写卷轴和扇面，惜真迹不传。但《元永本古今集》《卷子本古今集》《下绘拾遗抄切》《安宅切》《东大寺切》等，疑为其墨迹。

⑦ 藤原基俊（1056—1142）：中古三十六歌仙之一，著有个人歌集《基俊集》。书法颇具个性，但仍属优雅的平安贵族格调。现藏阳明文库的《多贺切和汉朗咏集》卷下卷末断简的批注、《山名切新撰朗咏集》为其传世墨迹。

⑧ 藤原定信（1088—？）：右京大夫藤原定实之子，藤原行成的五世孙，作为当时第一能书家著称于世。书写了最胜寺阿弥陀堂门、圆胜寺寝殿的色纸形等，也是近卫天皇大尝会屏风的书者之一。遗墨传世较多，确认为真迹的还有《般若理趣经》《小野道风笔屏风土代识语》《行成笔白氏诗卷识语》等。

⑨ 西行（1118—1190）：平安末期的歌人、僧侣。传世作品较多，主要有《书状》《一条摄政集》《册子本曾丹集切》《小色纸俊忠集》《小大君集》《躬恒集》等。

⑩ 奝然（？—1016）：京都人，俗姓秦氏。永观元年（983）八月一日同弟子嘉因、定缘等搭乘宋船入宋。赴汴京谒见宋圣宗，被授予"法济大师"之号。巡礼了五台山、洛阳龙门。宽和二年（986）七月，携带由开元寺僧景尧等资助，佛师张延皎、张延袭两兄弟模仿开元寺释迦瑞像雕刻的檀木释迦像一座，以及圣宗赐予的蜀版大藏经，回到了日本。善隶书，《系念人交名帐》被认为是奝然四十七岁时的真迹。

等，称"片假名"，它主要用于汉文训点，一般
不作书法对象。其二是草体，从汉字的草书简
化而来，称"平假名"。（图5-1）

　　关于假名的发明者，正史没有确切的记
录，野史则载种种异闻。根据广泛流播的民间
传说，片假名的首创者，是奈良时代的入唐留
学生吉备真备；平假名的发明者，是平安时代
的入唐留学僧空海。有人认为日本在假名文字
创造的过程中，与我国东传的《千字文》有着
千丝万缕的联系。[1]也有人认为平假名的产
生受到王羲之书法风格的直接影响。[2]

　　传说当然不可妄信，假名的创制不能归
功于某人、某时，应该是长期以来集体创作的

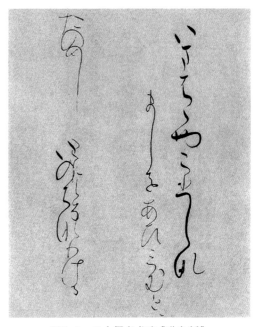

图5-1　日本假名书法《升色纸》

成果。奈良时代以来，寺院的僧侣在听师尊讲解经文时，习惯在艰涩的汉文字句旁注上读音
或释义，讲席之中无法从容书写，于是略记偏旁或部首。这些略记符号逐渐取得共识，便演化
为片假名；而这种略记方式，成为后来汉文训读的雏形。

　　如果说片假名诞生于肃穆庄严的寺院，那么平假名则在深宫闺房中呱呱落地。平安时代
皇宫中的女官、贵族们的女眷，具有较高的文化素养，她们的才华无法在公开场合施展，于是
在相对封闭的圈子里孕育出独特的文化氛围，她们用柔软的笔触、圆润的线条、自由的结构书
写汉字，久而久之形成刚阳不足、阴柔有余的平假名，这些文字最初被称作"女手"，是否意
味着它的发明权可能归属女性？

　　片假名和平假名均脱胎于汉字，但经过日本人的取舍和改良，所以说介乎模仿与独创之
间，这也是日本"国风文化"生成的普遍形式。不仅如此，假名最后形成文字体系，也与外来
文化的刺激有关。

　　流传至今的《伊吕波歌》，将假名字母巧妙排序成一首诗歌，据传是空海留学归国后编制
的，对普及假名字母起到很大的推动作用。《伊吕波歌》的歌词大意，系据《涅槃经》中"诸

①　吴晓懿：《〈千字文〉与日本假名文字》，《中国钢笔书法》2001年第2期。
②　刘永涛：《王羲之书法与日本平假名的产生》，《河南纺织高等专科学校学报》2003年第1期。

行无常，是生灭法，生灭灭己，寂灭为乐"的偈句敷衍而成；假名的音韵体系，似乎受梵语的影响；将字母串成歌词以助启蒙、教化，是中国《三字经》的套路。空海既精通梵语，又学贯儒佛，作为假名的整理、归纳者，是比较合适的候选。

如同前述，假名虽然创制于九世纪中叶，但长期以来被称为"女手"，男子不屑一顾。延喜五年（905）敕撰《古今和歌集》问世，假名始获公认。不过，男性贵族依然推崇汉字，即如这部假名书写的敕撰歌集，编者特意将"真名序"（汉文序）冠于卷首，亦说明了当时贵族的心态。

《古事谈》记载一则有趣的事。大江维时早年任藏人时（921年），负责养护宫中花园，曾用假名记录花草之名，竟遭时人嘲笑。不久，天皇敕令进呈花草目录，大江维时遂将汉字缮写的目录奏上。时人见到这份目录，不识其中一个草字，纷纷前来询问。这时，大江维时反讥道："如此之故，先日用假名字，何被嘲哉？"

大约到了十世纪中叶，即《异制庭训往来》所说"和汉异其阃域"的天历年间（947—956），假名的普及使识字层迅速扩大，尤其在文学领域，假名成为文化创作和传播的主要载体。

十世纪前后和风渐盛，同样也影响到艺术领域。比如建筑，从十世纪中叶开始，贵族的住宅普遍采纳"寝殿造"的式样，这是在唐风建筑的基础上加以改进，使之适合日本风土和贵族生活的新型建筑。再如雕刻，十一世纪时的佛师定朝，深得关白藤原道长宠信，他利用"寄木造"的技法雕制的佛像，体现贵族的唯美情趣，确立了"和样"风格。

平安时代假名文字的出现，带动民族文学的发展；假名和文学的流行，又对其他的文化领域产生巨大影响。在艺术领域中，变化最大的是绘画和书法。

二、唐样和样

图5-2　小野道风像
（传赖寿笔，镰仓时代，三之丸尚藏馆藏）

"唐样"与"和样"书法的区分，是在平安中后期，即我国的唐末宋初。在此之前，只有"唐样"，而没有"和样"，日本朝野一直以吸收中国文化为目标。待到小野道风、藤原佐理、藤原行成"三迹"的出现，"和样"方才形成，并把小野道风称为"和样"书法的创始人，藤原行成为终成者。（图5-2）

"上代"是一个日本文学史的时代区分概念，一般

指奈良时代及其前后这一时期。而日本书法史研究专家堀江知彦对"上代样"下的定义为："出现于和样书法的创始期，挥洒出一种非常特殊性质的美妙书体。"具体指从十世纪小野道风的时代开始至十三世纪末伏见天皇时代为止的大约四百年间传世的"和样"书法。①那么，"和样"书法到底有哪些主要特征？

（一）更重视书写便捷与流畅，以连绵和转带方便为要。这种意识，使它与中国的篆、隶、楷书的观念相去甚远。因此，"和样"书法虽是汉字，却绝非篆隶。即使当时流行的欧体楷书与"和样"也不一样，因为没有便捷流畅的书写意识，它不求连绵。

（二）由于"和样"书法兼有实用立场上的传达文字内容，追求整个汉文化传统意味的目的，所以一般多取行楷，并不取草书，字形既清晰，于内容传达无误，又便于连绵流畅并无停顿阻隔。

（三）从技巧上看，"和样"书法的最大特点是省略转折的顿挫用笔。

因此，书法的"唐样"与"和样"大致有以下区别：（一）"唐样"书法是自奈良以来的传统，"和样"书法则是创新。（二）新创并非是对传统的取代，而是与传统的复合。（三）"唐样"是中国唐以前书法的格局，而"和样"是糅合了日本假名书写技巧的一种新趣味。②

因此，有研究者认为，对"和样"书法这个概念应该进行动态化理解。它"萌芽"于纯假名，最初的"三笔"仍然保持了汉字的特征，只是将汉字特别是二王的书体"写得更加柔美、流畅"而已。"三迹"的出现，汉字的结构被大胆打散，形成假名化的倾向。所以，在认识"和样"书法的外形特征时，可以得出一个基本结论，就是"和样"书法实际是介于"唐样"与假名书法之间的一种混合型书体。③

三、书圣空海

在日本书法史上，空海是一位里程碑式的人物，不但被称为平安"三笔"之首，更有"日本书圣"之美誉。（图5-3）传世名作主要有《风信帖》《灌顶历名》等，二十世纪九十年代还发现了空海的亲笔《空海请来目录》。

① 富田富贵雄：《日本书道史概说》，冈山：西日本法规出版，1987年，第73页。
② 陈振濂：《维新：近代日本艺术观念的变迁——近代中日艺术史实比较研究》，杭州：浙江古籍出版社，2006年，第107—108页。
③ 高聿加：《宋元时期中国与日本的书法文化交流略论——以"和样"与"禅宗书法"为中心》，《赤峰学院学报》（哲学社会科学版），2021年第8期。

图5-3　空海像

空海俗姓佐伯，幼名真鱼，赞岐国（今香川县）多度郡弘田乡人。外舅阿刀大足饱读儒书，时任伊予亲王侍讲。空海十五岁时得外舅启蒙，开始读《孝经》《论语》诸书；十八岁入太学明经科，学《尚书》《毛诗》《左氏春秋》等。此时空海与一高僧邂逅，受赠密教经书《虚空藏求闻持法》，逐渐对佛教发生兴趣。同时，受唐朝崇尚道教风气的熏染，对道教书籍亦有所涉猎。这位求知欲强烈的青年学子，遨游于儒书、佛典、道籍的书海中，时获启迪时感迷茫。空海为了寻求人世真谛，毅然中途退出太学，决意赴深山密林苦修，曾在阿波国大泷岳、土佐国室户崎、吉野金刚山、伊予石排山的山野洞窟隐居参悟。二十岁时豁然开悟，投入名僧勤超门下；二十四岁剃度出家，取法号"教海"；三十一岁受具足戒，更名"空海"。空海在遁入空门之际，即延历十六年（797）二十四岁时，撰写了《聋瞽指归》（后易名《三教指归》）三卷，叙述迷海探途之经纬，表白出家向佛之心迹。体例仿《庄子》之寓言，序文论儒道佛三教之优劣，而情钟佛教；上卷"兔角公"登台，请"龟毛先生"教诲身染恶习的外甥"蛭牙公"；中卷"虚亡隐士"亮相，宣扬道术仙药之妙趣；下卷"假名乞儿"出场，论佛教三世之因果。空海借龟毛先生（儒士）、虚亡隐士（道士）、假名乞儿（佛徒）之口，阐述自己对三教优劣的看法：三教均为圣人所说，各有特点和功效，然而以佛教理论最为透彻，佛教中又以大乘佛教最得真谛。贞元二十年（804）八月十日，空海搭乘遣唐使船抵达福州长溪县海口，为大使藤原葛野麻吕代笔草成《为大使与福州观察使书》，其文辞华丽的四六骈俪体、妙笔生花的书法让人惊叹不已。据说观察使阎济美"披览含笑，开船加问，即奏长安……且给资粮"（《御遗告》），不仅疑念顿释，而且优遇有加。空海随大使一行抵达长安留学，获准移住西明寺，后周游诸寺，与青龙寺惠果邂逅，遂得密教正传；同时从书法家韩方明学习书艺，据说学会五种书体（一说学会用四肢及嘴巴控笔书写的绝技），因得"五笔和尚"美誉。805年回国后，开创日本真言宗，弘扬留学所得的书法艺术。其作品刚劲犀利，内功深厚，与嵯峨天皇、橘逸势并称"三笔"，成为平安时代中期书法界的领军人物。

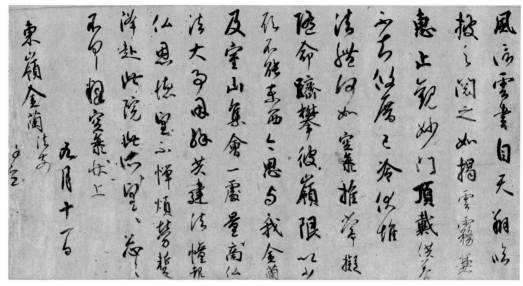

图5-4　空海《风信帖》第一封

代表作之一《风信帖》（812年左右）。约在江户时代由于卷首有"风信云书"四字而得名，原来是五封书札，一封被盗，一封被丰臣秀次所占，现不知去向，所以它实际上是存世三封书信的合称。第一通《风信帖》是寄给最澄的复信，商量佛法大事，共建法钟等。（图5-4）具体内容如下：

> 风信云书，自天翔临。披之阅之，如揭云雾。兼惠止观妙门，顶戴供养，不知攸厝。已冷，伏惟法体何如？空海推常。拟随命跻攀彼岭，限以少愿，不能东西。今思与我金兰及室山集会一处，商量佛法大事因缘，共建法幢，报佛恩德。望不惮烦劳，暂降赴此院。此所望所望。忽忽不具。释空海状上。

结尾有"东岭金兰"四字，"东岭"是指位居京都东方高耸的比睿山，即最澄创立天台宗道场的所在地。"金兰"一语表示空海对最澄的敬意和彼此之间的友谊如金兰之契。此书札挥洒率意的行书线条，自然且富于变化。第二封《忽披帖》用笔雄健庄重，格调清新高雅。第三封《忽惠帖》以潇洒的草书为之，显得飘逸清澄，有白云飘浮秋空之感。三通信札充分地显示出王羲之尺牍式的娴熟纯正的笔法和晋唐风韵。此件作品被推定为空海四十岁左右时的笔迹，堪称大师遗墨中之白眉。纸本墨书，大小28.8厘米×157.9厘米，现藏京都教王

护国寺。

毫无疑问，《风信帖》的书风主要受到了《集字圣教序》的影响，但在笔法的精到、笔力的控制以及笔画的变化等方面还是要略逊后者一筹，尤其是枯墨部分的字形整体偏小，笔力欠缺饱满。因此，也有研究者主张，同样出自空海之手的《金刚般若经开题》从书法技巧来看，绝对是王羲之书风的最好继承者之一，即使在中国国内也很少有人可以企及，因此其书艺不会在《风信帖》之下，当有过之而无不及。[①]

图5-5　《崔子玉座右铭》

代表作之二《崔子玉座右铭》。（图5-5）草书大字，原有五言二十句，今已散佚，只剩四十四字。作品没有署名，但经与《金刚般若经开题》《真言七祖像赞并行状文》比较研究，可知是出自空海之手。纵观日本书法史，笔锋运行抑扬变化如此之能事者，仅此作品而已。从中可见张旭、怀素狂草之风格。作品现藏大师会、宝龟院等处。

代表作之三《大日经开题》。（图5-6）原本今存六纸一卷，格式、书风各异。内容实为善无畏口授、一行笔录的《大日经疏》的要点摘抄，因此作品名称有误。书写时间有入唐前、在唐时、归国后多种观点。根据高木訷元《弘法大师研究》表明，此作品系空海回国后所作。现藏醍醐寺。

代表作之四《聋瞽指归》（797年）。白麻

图5-6　《大日经开题》

① 鱼住和晃：《書と漢字：和様生成の道程》，东京：讲谈社，1996年，第181—183页。

图5-7　《聋瞽指归》　　　　　　　　　　　图5-8　《灌顶记》

纸本墨书，上下两卷。（图5-7）空海二十四岁时书写名著《三教指归》的书稿，字里行间流露出空海艺术上的天赋和才华，从中可以窥出入唐前坚实的晋唐书风基础及之后书风的变迁。和歌山县金刚峰寺藏。

　　代表作之五《灌顶记》。（图5-8）回国后的空海在高雄山寺主持灌顶仪式，为最澄以下166人授摩顶之戒。此作品即为受戒众僧的法名名单。分弘仁三年（812）十一月、十二月和翌年三月三回记录。它不仅是空海最可信的真迹，而且也是佛教史上最重要的文献之一。书风被认为有颜真卿《祭侄稿》之韵味，线条富有弹性，点画丰腴，在日本书法史上具有重要地位。

　　代表作之六《三十帖策子》。（图5-9）为空海对从唐请来的《金刚》《胎藏》两部经论所做的研究笔记，全部应有四十册，但现存三十帖，装帧成一册，故而得名。这是中日两国现存最古的书籍目录，在书志学上具有重大意义。空海只是作者之一，其他还有橘逸势和唐朝的抄经手。但哪部分是空海的亲笔，一直诸说不一。现今基本认可第20、22、26、27帖，第15、17、23帖的部分，第5、6、14、16、18、19帖的目录以及《十地经》乃空海之笔。作品现藏京都仁和寺。

图5-9　《三十帖策子》第二十三帖

日本延历二十三年（804）空海来到唐朝，仅仅在唐一年半的他不仅学佛，还广涉中国文化的各个方面，并奉诏在宫壁上题字。

释空海入唐留学，就韩方明受书法，尝奉宪宗敕补唐宫壁上字。所传执笔法腕法，有一、枕腕（左手置右手之下），小字用之；二、提腕，中字用之；三、悬腕，大字用之。[1]

① 沈曾植：《海日楼札丛》卷八"日本书法"，北京：中华书局，1962年，第338页。

　　回国之际，空海携回的法帖主要有《德宗皇帝真迹》一卷、《欧阳询真迹》一卷、《张萱真迹》①一卷、《大王诸舍帖》一帧、《不空三藏碑》一帧、《道岸和尚碑》一帧、《释令起八分书》一帖、《谓之行草》一卷、《鸟兽飞白》一卷、《急就章》一卷、《李邕真迹屏风》一帖、《兰亭》碑拓本一卷以及大量名人诗文手迹。据相关记载，日本弘仁二年（811）八月，空海向嵯峨天皇献上了上述《欧阳询真迹》《大王诸舍帖》《不空三藏碑》《鸟兽飞白》等珍品。

　　空海在唐期间据说学习了一种新体草书。其《性灵集》序文说自己好作草书，书风狂逸。传世的空海作品中，当以所书《崔子玉座右铭》最得草书笔势之妙，应该就是他入唐学到的新体草书。其结体奔逸，运笔驰骤，尤具特色。唐代武则天的《升仙太子之碑》（699年）的草书与之颇为相似，或许这正是空海书风之所由来。（图5-10）

　　此外，空海还学了"杂体书"。所谓"杂体书"是指六朝齐梁以来的一种装饰文字，把日月星辰云露山川草木鸟兽等自然形象融入字体，有时还敷彩着色，用来书写屏风等物，极尽华

图5-10　武则天《升仙太子之碑》及顶部放大

①　一说《张谊真迹》，也有写作《张暄真迹》者，待考。

美之能书。因这种书体富于装饰性，所以在题写匾额时尤能逞奇斗艳，成为日本特有的书法艺术。实际上，空海的"杂体书"源自我国的飞白书。即使今天，我国民间还可见"杂体书"的变体，即用竹笔书写，并借点画之势，作花鸟之状。可惜往往只侧重于花鸟的婉丽，已不讲究用笔之妙。唐以后，空海的墨迹在中国流传较广，如《玉烟堂帖》和《戏鸿堂帖》二部书法作品集中，均收录了他的作品。

空海在长安求学，最澄则在台州、越州一带求法，他们携回日本的书法文献性质及内容亦有差别，由此也可以看出唐代两京与江南越州、明州、台州等地书法文化的差异。具体言之，空海得到了唐德宗、王羲之、欧阳询等人的墨迹或模本，以及颜真卿、徐浩等一流书家的拓本，更有机会亲炙韩方明，学习当时最新的书法技巧。而最澄所得皆为拓本，全无真迹或摹本，且多为越州、台州本地的碑帖。空海入唐之时正是各种书法新样式、新技法不断涌现的时代，他所留下的翔实记录传至日本，为今天我们考察唐代书风、书法提供了重要线索。

此外，空海早在入唐前，就有意留心于书论，在唐朝时据称他还有《书谱》残篇存世。而《高野大师真迹书诀》记载了空海所传的书法执笔法、使笔法和三种毛笔式样。（图5-11）此文或与唐朝韩方明的笔法论有直接的关系，可能是中国唐朝后期与日本平安时代前期书法技法论的重要文献。但此文内容是否为空海所传，还是完全出于后世伪托，历来说法不一。

我们知道，空海留学期间全面地考察并记录了唐朝的书法文化。此时的唐朝正处在新旧书风交替之际，与之相应的执笔法、运笔法也正逐步发生着改变。韩方明主张的"五指法"适应了中国后来书写环境的变化，逐渐成为书法执笔法的主流。而空海虽忠实地记录了两种执笔法，态度却与其师截然相反。原因主要在于：首先，日本在奈良时代已传入晋唐书风，却仍缺少完备而优良的制笔工艺，以及系统化的书法理论。收集和记录唐朝系统化的书法理论，是空海首先要考虑的问题，故其记录了古今不同的两种执笔法。其次，日本平安时代前期对中国文化的摄取，自然也更易于接受代表唐初贵族文化的传统书风。包括相应的执笔法、书法传授方式等，都适应了日

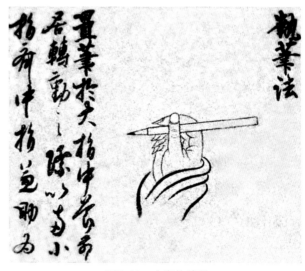

图5-11　空海执笔图

本当时的社会环境。而革新派那种关注个体感受的新变，却难以在当时的日本得到认同和传播。由于中日两国不同的社会形态与进程，相应地产生了不同的书法文化环境。从唐朝中期开始，两种执笔法的传承在两国走向了殊途。直到江户时代唐样书法的传入，才动摇了日本古来传承的三指执笔法的信念。因此，从空海主张"三指执笔法"和韩方明提倡"五指执笔法"的不同，或许也正能看出中日同一时期不同社会背景下的文化选择。[①]

再来看空海与《玉篇》的关系。中国南朝梁代顾野王的《玉篇》释字，先反切注音，然后释义详细，一字罗列多义，并有引证，引证之外，有时还加按语说明。训释字义多用义训，很少采用声训，几乎不用形训；反切注音基本上采用当时的常用字，不用生僻字。这些做法大大增强了《玉篇》的实用性，所以深受东南亚使用汉字的国家欢迎。日本当然也不例外。

《玉篇》在唐代传入日本后，首先是对其进行抄写改编，如《日本国见在书目》录有《玉篇抄》，应当是删改《玉篇》之作。最有影响的当然是空海的《篆隶万象名义》（又称《篆隶字书》）。该书是空海在《玉篇》的基础上，综合其他有关字书，添篆简注，编撰而成的一部汉文字书。本书主要删去了其引例和顾野王的按语，其部首、部序、卷数、卷次、字数、字序基本上依照《玉篇》，所以可从《名义》一窥《玉篇》原貌。众所周知，《玉篇》是我国第一部楷书字典，上承《说文解字》，但顾氏原书已佚，《大广益会玉篇》已非原貌，因此《篆隶万象名义》一书在中日书法交流史上所发挥的纽带作用可谓举足轻重。

室町时代，怨灵思想虽没有如平安、镰仓时期浓厚，但许多文献仍然记载了怨灵现世作祟的故事，最后依靠佛教的力量得以退散。尤其是在比睿山僧人所倡导的"夫王道盛衰者，依佛法之邪正；国家安全者，在山门之护持"的豪言壮语影响下，加持、祈祷成为当时治病救人的重要手段。而这种思想又与高僧个人的威力相结合，如后崇光院伏见宫贞成王（1372—1456）在《看闻御记》应永二十三年九月二十二日条中就记载"弘法大师御笔以下濯之吞，良明房令加持"之民间疗法，时人相信只要吞食空海大师的笔尖，疟疾就可痊愈。无论是空海大师个人的佛法还是其书法的力量，在这时都得到了空前膜拜。这也是高僧的威力通过书法道具而给人们力量，从而达到治病救人之疗效的典型民间信仰。[②]当然，弘法大师能治各种疾病的传说，在平安时代就已经非常流行。

① 姚宇亮、李立鹏：《空海的执笔法与〈高野大师真迹书诀〉真伪辨》，《书法》2021 年第 11 期。
② 服部明良：《室町安土桃山时代医学史の研究》，东京：吉川弘文馆，2007 年，第 19—20 页。

四、三笔三迹

在我国，用"三"来表示数字时，有"全部"之意。《后汉书》"袁绍传"中有"三者，数之小终"之语，正是此意。日本书法史上的"三笔"是空海、嵯峨天皇、橘逸势三位平安时代初期最为著名的书法家合称。"三笔"之称最初见于贝原益轩的《和汉名数》（1674年刊），据说是受到明代张美和《群书拾唾》的影响而致。^①"三笔"的书风特点是以奈良朝传统的王羲之书法为基础，融入唐朝传来的新书风颜真卿风味，水平达到了日本书法史上的顶峰。2019年1月16日至2月24日，在日本东京国立博

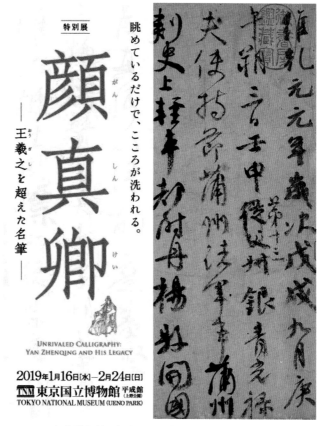

图5-12 东京博物馆"颜真卿——超越王羲之的名笔"书法展海报

物馆举办了颜真卿书法展，展览名为"颜真卿——超越王羲之的名笔"。（图5-12）

其中，空海是领袖人物，其书法历来深得日本人民的喜爱和器重，至今日本尚有谚语"弘法不择笔"（善书者不择笔）、"弘法也有笔误"（智者千虑，必有一失），足见其书法之妙，深入人心。

其次是曾向空海学习过笔法的嵯峨天皇。嵯峨天皇的墨宝有《光定戒牒》《李峤百咏》等，颇有欧体韵味。

嵯峨天皇（786—842）是桓武天皇的第二皇子，母亲为皇后藤原乙牟漏。（图5-13）延历五年（786）出生于长冈京，名神野。大同元年（806）为平城天皇的皇太弟，同四年（809）四月即位。在设置藏人所、奖励治水灌溉、赐姓源氏上政绩颇多。尤其在文化方面的建树很大，

① 小松茂美：《日本书道史展望》，《小松茂美著作集》18，东京：旺文社，1997年，第25页。

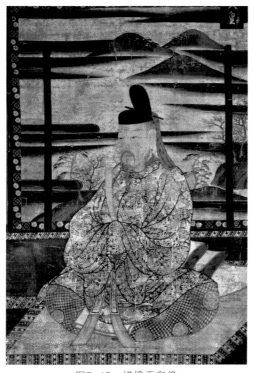

图5-13　嵯峨天皇像

图5-14　嵯峨天皇宸翰《哭澄上人诗》

如弘仁五年（814）命小野岑守、菅原清公等编撰了日本最早的汉诗文集《凌云新集》，同六年（815）七月命万多亲王、藤原园人等编纂了《新撰姓氏录》，同九年（818）命仲雄王、勇山文继编撰了《文华秀丽集》，同十年（819）敕令藤原冬嗣、藤原绪嗣等编撰了《日本后纪》，同十二年（821）敕命编撰了《内里式》。弘仁十四年（823）让位于皇太弟淳和天皇，天长七年（830）完成了《弘仁格》《弘仁式》的编撰。同十年（833）命令编撰了《令义解》。此外，天长四年（827）《经国集》的编撰据说也是嵯峨天皇的提议。承和九年（842）去世，享年五十七。遗诏丧事一切从简，不得重费国资。和橘逸势、空海并称日本"三笔"。书尚晋唐瑰丽之风，内宫东西三门的匾额出自天皇之手。据《古今著闻集》记载，天皇曾有意与空海一比高下，但一见空海得意之作，便心悦诚服求教于空海，后书艺大进，遂名列"三笔"。（图5-14）天长三年（826）三月为了祭奠桓武天皇而抄写的《法华经》，《日本纪略》中有"一点一画，有体有势。珠连星列，粲然满目。观人称曰：真圣。锺繇、逸少犹有未足"之评。空海也在《遍照发挥性灵集》中有"鸾凤翔碧落而含象，龙螭游沧海以孕义。张王掷笔，锺蔡怀耻"之赞。《李峤百咏》是他传世最著名的作品。现藏延历寺的《光定戒牒》是确实可靠的嵯峨天皇极少数几件宸笔之一。

《李峤诗集》是嵯峨天皇行书断篇，白麻纸质，卷首有一百二十首目录，现存作品有乾象十首，即日月星风云烟露雾雨雪；坤仪十首，即山石原野田道海江河洛。（图5-15）现藏于宫内厅和阳明文库，纸本墨书，大小26.1厘米×13.0厘米，别名"李峤百咏""李峤百廿咏""李峤杂咏"等，是李峤诗文传入日本后现存最古的写本。书风颇似欧阳询《梦奠帖》，遒劲，顿挫有力，不逊色于欧阳询之行书。根据日本书法家评论，这是丰盛的盛唐书法精英在日本开花结果的最成功例子。

《光定戒牒》是嵯峨天皇于弘仁十四年（823）为最澄的弟子光定书写的受戒证明书。（图5-16）这幅宸翰将欧阳询的楷书和空海大师的行草书巧妙地交织在一起，体现了他对欧阳询书法的仰慕和空海书风对他的强烈影响。其书笔力遒劲，具有从容不迫的王者之风。天皇赐予光定戒牒一事，在《帝王编年记》和光定所著的《传述一心戒文》一书中均有记载。此卷现在比睿山延历寺敕封秘藏。据说使用的纸张与王羲之《丧乱帖》和光明皇后的《乐毅论》一样，是当时最珍贵的纵帘纸。纸本墨书，大小36.9厘米×148.2厘米，现藏滋贺延历寺。

图5-15 嵯峨天皇《李峤诗集》

图5-16 嵯峨天皇《光定戒牒》

第三位是橘逸势。橘逸势（？—842），平安初期官吏，日本"三笔"之一。左大臣橘诸兄的曾孙，入居之三子。延历二十三年（804）以留学生身份入唐，在唐二年。因其不通汉语，自叹无法在唐朝的学校自由学习，因而选择了对语言要求相对较低的古琴和书法进行专攻，归国后终成大器。

橘逸势传笔法于柳宗元，唐人呼为橘秀才。[①]

可见，橘逸势的笔法来自柳宗元，唐朝文人将一名外国人称为"秀才"，也可见其学识的一面。据《本朝能书传》记载，怀素渴慕的最澄笔法，曾受橘逸势指点。归国之后，叙官至从五位下。弘仁九年（818）奉敕书内廷安嘉、伟鉴、达智三门匾额。承和七年（840）被任但马权守，但以老病退职。九年（842），参与谋划册立太子和迁都之事，事败以死罪减一等流配伊豆国，客死途中的远江国板筑客舍。橘逸势最精隶书，在"三笔"中，他是官位最低但最具唐人趣味的书家。存世名作据传有《伊都内亲王愿文》《兴福寺南圆堂铜灯台铭》。

《伊都内亲王愿文》为卷子本，一卷，全文六十七行，骈俪体的文风明显有《文选》的韵味。（图5-17）高29.1厘米，每行的字数7—9字不等。端庄豪迈、遒劲雄浑的笔致，自由奔放、抑扬缓急的韵律，字里行间无不浸透着晋人王羲之书法的骨格，尤其是与《集字圣教序》的关系，有一种青出于蓝而胜于蓝的感觉，不仅令人强烈地感受到其积极摄取大唐新时代书风的气息，更让人不得不联想到李北海的书风。

但是关于其书者一直存在争议，一说是天长十年（833）九月二十一日橘逸势为桓武天皇的第八皇女伊都内亲王遵照母亲藤原平子的遗言，将垦田十六町、庄一处等，作为香灯读经料捐献给山阶寺（今兴福寺）而书写的祈祷文。另一说主张由于内容是以桓武天皇妃子藤原平子的身份来写的，所以命名为"藤原平子愿文"似乎更合适。卷尾处用不同的笔法书写"伊都"二小字，这恐怕是内亲王自己的署名。因此书面纸上，有二十五处押有上下交错的朱文手印。这也许是内亲王情感表达的特殊方式。

"三迹"（指小野道风、藤原佐理、藤原行成的书法）亦步"三笔"之后尘，倾倒于中国王氏的书风，有"野风得羲之骨""佐理得羲之皮""行成得羲之肉"的说法。"三迹"中最有

① 沈曾植：《海日楼札丛》卷八"日本书法"，北京：中华书局，1962年，第338页。

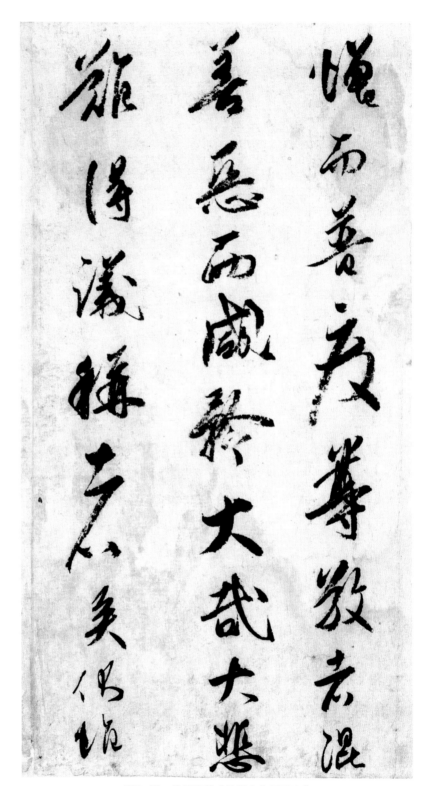

图5-17　传橘逸势《伊都内亲王愿文》

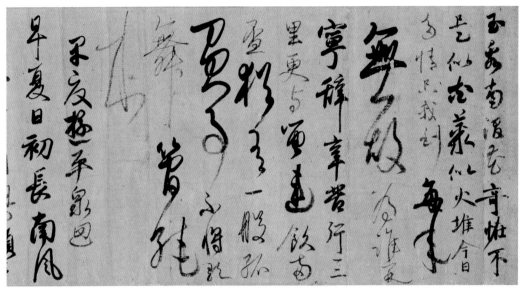

图5-18　小野道风《玉泉帖》

成就的是被日本视为"羲之再世"的小野道风，其书迹称作"野迹"或"贤迹"。[①] 延长元年（923），年仅二十七岁的小野道风入选"能书者"，曾在"紫宸殿之皇居，七回书贤圣之障子；大尝会之宝祚，两度黝画图之屏风"。[②]从现存的《屏风土代》来看，配于"画图之屏风"的是大江朝纲（886—958）的汉诗，这就不同于对中国书法的临帖摹写了。为了表达日本诗人的意蕴和情趣，小野道风在技法和风格上有所变通，作品既有唐风的雄浑端庄，又含有和风的圆润畅达。（图5-18）《今镜》卷五中认为在道风的时代如果没能藏有道风的字那简直是一种耻辱。

然而，关于小野道风的书法，吉田兼好在《徒然草》中有一段饶有兴味的记载：

> 有自称收藏有小野道风所书《和汉朗咏集》者，人问他："不知足下这宝物出处如何，但由道风手书四条大纳言的著述，于时代不合，恐怕其真伪值得怀疑。"然而这人竟回答说："正因如此，才尤其值得珍藏呢！"便愈加地珍秘了起来。[③]

① 郑丽芸：《古代日本书坛巨擘"三笔""三迹"》，载书法编辑部编《书房撷趣》，上海：上海书画出版社，2008年，第257—266页。

② 《请殊蒙天恩被迁山城守兼任近江权介状》，引自《本朝文粹》卷六。

③ 吉田兼好著，文东译：《徒然草》，北京：中国长安出版社，2009年，第81页。

以上这段记载至少说明了两种情况。第一，当时小野道风的真迹并不多见。第二，模仿小野道风的作品很多，并且质量上乘。

而藤原佐理的书迹被称为"佐迹"。(图5-19、5-20)在"三迹"中，成为后世长期袭用的"习字范本"的书家，则是藤原行成，其书迹称作"权迹"。(图5-21、5-22)

号称"三迹"的书家，均崇尚中国名家，擅长汉字书法。如天德三年(959)宫中举行赛诗会，小野道风负责清抄作品，被誉为"義之再生，仲将独步"。①所谓"和风三迹"，均师法中国名家，深谙唐风真谛，只不过善于化用，有所创意罢了。

而小野道风的书法在十世纪就已经传入中国，《扶桑略记》"第廿四"有如下记载：

———————————

① 《斗诗行事略记》，载《群书类从》。義之，即"书圣"王義之；仲将，指汉魏间书家韦诞。

图5-19　藤原佐理像(《前贤故实》)

图5-21　藤原行成像(《前贤故实》)

图5-20　藤原佐理书状《离洛帖》(畠山纪念馆藏)

图5-22　藤原行成《白氏诗卷》

（延长四年）五月廿一日，召兴福寺宽建法师于修明门外，奏请就唐商人船入唐求法，及巡礼五台山，许之。又给黄金小百两，以宛旅资。法师又请此间文士文笔，菅大臣、纪中纳言、橘赠中纳言、都良香等诗九卷，菅氏、纪氏各三卷，橘氏二卷，都氏一卷。但件四家集，仰追可给。道风行草书各一卷，付宽建，令流布唐家。[①]

如果上述记载属实，那可以认为这是日本政府首次有意识地将本国书法流布于中国的一个举措。之所以选中小野道风的书法作品，绝不会是偶然，从中流露出对渐趋成熟的国风文化的自信和试图扬名中国的决心。

关于小野道风的书法成就，亦有与上述不同的一些见解。例如，清代官至总署大臣的浙江桐庐人袁昶（1846—1900）就在《毗邪台山散人日记》"庚寅三月"条中有如下评价：

茂园示我日本延长六年（当五代唐明宗天成三年）小野道风行书大江朝纲诗十一首，云彼中前代书家菅原道真、宏（弘）法大师与小野道风鼎足而三，体势亦蹁跹有致（濡染于王士则一派，柔若无骨）。

记日本小野道风书《山居诗》。左方日本人小野道风行书近体诗十一首，诗则大江朝纲作，当唐明宗天成三年戊子，实日本延长六年也。书派近王士则一流，腴而少骨，亦缦纤映带，自成风致。

① 经济杂志社：《扶桑略记》，《国史大系》第6卷，东京：秀英舍，1897年，第681—682页。

上述两则记载基本意思相近，都是对小野道风《山居诗》作品的评论。值得注意的有三点，一是小野道风的书法在中国民间多有收藏；二是认为日本平安时代的书法家中，菅原道真、宏（弘）法大师与小野道风最为突出；三是从小野道风所书的大江朝纲诗文作品可以发现，他主要承袭了唐代书法家王士则的风格，但袁昶认为其书风不足之处是"腴而少骨"，不过也算蹁跹有致，自成风致。而拿来做比较的王士则是唐明皇时代人，书法遒劲潇洒，有李邕、张从申之笔意，尤工八分书。存世作品有位于石家庄正定的《大唐清河郡王纪功载政之颂碑》，亦称《风动碑》。（图5-23）

日僧云泉太极在《碧山日录》中对"三迹"的评价有其独到之处：

> 邻僧来，语及和字之法。僧曰："石水谷公，其家世以书法为业，其先出于行成也。"本朝推佐理、行成之法，犹中州以锺王为能云。[1]

文中并没有提到小野道风，而是把藤原佐理、藤原行成的书法地位比作中国的锺繇、王

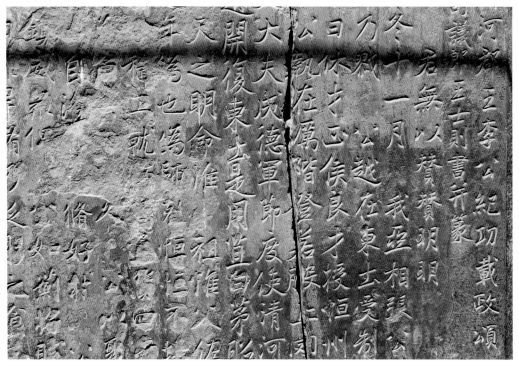

图5-23　王士则书《大唐清河郡王纪功载政之颂碑》

[1]　云泉太极：《碧山日录》"长禄四年四月十三日"条，日本：すみや书房，1969年，第208页。

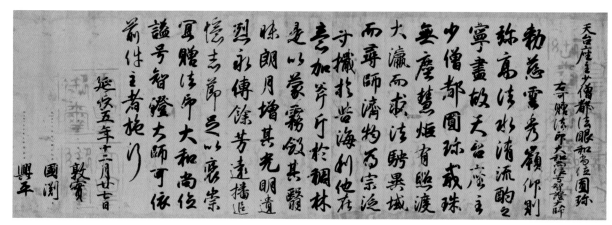

图5-24　小野道风书《智证大师谥号敕书》（东京国立博物馆藏）

羲之。

现代美术评论家刘晓路也对日本"三迹"的书风做过评价："道风的书法虽有意识改变王羲之的书风，但失之生硬；佐理的书法虽追求个性，但失之静雅；唯行成的书法有成熟的和风感，运笔的轨迹平稳曲折，合乎观者的心情。'三迹'之中，之所以行成最受推崇，其原因在此。"①

而上述袁昶提到的"彼中前代书家菅原道真、宏（弘）法大师与小野道风鼎足而三"并非空穴来风，因为日本书法史上的"三圣"就是指空海、菅原道真和小野道风。（图5-24）这个名称始见于十二世纪中期藤原伊行的书论著作《夜鹤庭训抄》中的"弘法、天神、道风三圣之由，见《世事要略》。"②史料中的"天神"即指菅原道真。③

平安时代除了"三迹"，一般贵族、僧侣大多勤于习书练字，且奉王羲之为楷模，偏爱龙飞凤舞的草书。例如，"入唐八家"之一的最澄偕弟子义真于804年至明州，转赴天台山学禅，次年从宁波回国时带去的有《赵模千字文》《大唐圣教序》以及王献之、欧阳询、褚遂良等书法真迹十七种。加之回国后又办学亲授，日本宗唐、学唐，争相临习晋唐名家蔚成风气。④

最澄，平安初期天台宗创始人，延历寺开山。（图5-25）父亲为东汉孝献帝后裔三津首百枝，出生于近江滋贺郡古市乡，幼名广野。十三岁入国分寺，受教于大安寺的行表和尚，十四岁得度，授名最澄。延历四年（785）四月登东大寺戒坛受具足戒。之后在比睿山建草堂（延

①　刘晓路：《日本美术史话》，北京：人民美术出版社，第54页。
②　小松茂美：《日本书道辞典》，东京：二玄社，1987年，第187—188页。
③　关于菅原道真与天神的关系，详见陈小法《渡唐天神与中日交流》，《日语学习与研究》2007年第5期。
④　金皓：《明州与日本的书画交流》，《浙江工商职业技术学院学报》2006年第1期。

图5-25　最澄像及浙江临海龙兴寺内的受戒灵迹碑

历寺前身），在此修业十二年，并抄写和研究鉴真带来的天台典籍，加深了对天台的敬仰。延历二十三年（804）七月搭乘遣唐大使藤原葛野麻吕的第二艘船只，与空海一起入唐。在唐期间，巡礼天台山，得道邃、行满天台之真传，从顺晓学密教，翛然学禅宗。翌年回国之际，携回经论疏记230部460卷。圆寂四十四年后，清和天皇追赠传教大师。亦称睿山大师、根本大师。著有《显戒论》《守护国界章》等。因存世亲笔的尺牍开头有"久隔清音"之句，世称《久隔帖》，与空海的《风信帖》一起被称为双绝。（图5-26）其他遗墨还有《请来目录》等。

延长五年（927）正月，宽建等一行十一人从博多启程入宋，受到了宋代朝野的极大重视。日本长保五年（1003），寂照携带师傅源信的《唐未决》二十七条入宋。入宋后，《宋史》"日本国传"中有"景德元年，其国僧寂照等八人来朝，寂照不晓华言，而识文字，缮写甚妙，凡问答并以笔札。诏号圆通大师，赐紫方袍"的记载。寂照和奝然一样，都得到了皇帝的召见。在向皇帝献纳贡品的时候，寂照被赐给紫衣并授予"圆通大师"的封号，给予寂照到五台山巡礼和将源信的质疑送到天台山等提供诸种帮助。

寂照也著有《来唐日记》，遗憾的是现已不存。根据杨亿《杨文公谈苑》的记载，寂照在汴京知遇了丁谓，在丁谓的推荐下来到丁的故乡苏州吴门寺。之后登临天台山，协助重建大慈寺，并让弟子回国，以向藤原道长求取资助。为了实现此一宏愿，寂照往返于苏州和天台山之间。

图5-26 最澄《久隔帖》（奈良国立博物馆藏）

为了解答源信的《唐未决》，以明州报恩院的四明尊者知礼为首的山家派与以杭州奉先寺源清为首的杭州集团展开了激烈的辩论，因此可以想象寂照与这两派人物都应该有所交谊。

五、尊胜幢子

日本承和十一年（844），遣唐使惠萼特地来到杭州管辖的盐官县，拜见灵池寺临济禅的齐安国师，恳请国师东渡弘传禅法，最后国师命弟子义空代为完成任务。于是义空随第二次入唐的惠萼在唐大中元年（847）七月乘船渡日。①

关于义空，生卒年皆不详。成书于日本元亨二年（1322）的日本佛教史书《元亨释书》卷第六"净禅三之一·唐国义空"有其略传可供参考。渡日后的义空，受到了天皇、皇后的热烈欢迎，并敕建檀林寺，邀义空为开山。后因多种原因，义空回国，具体时间不明，但应在唐大中

① 木宫泰彦著，胡锡年译：《日中文化交流史》，北京：商务印书馆，1980年，第145页。

六年以后。①

　　提到齐安国师与义空，还有一段有趣的佳话。某日，一位日僧在桂川之滨发现一件六角石幢，上刻文字不能读，就去请教高僧梦窗疏石。原来石幢上刻的是《尊胜陀罗尼经》，于是梦窗题字"尊胜幢子"。经幢上的文字磨灭严重，唯"雕造沙门安国"六字可辨。经过分析，原来这是一件十分珍贵的文物。当年檀林皇后派遣慧萼入唐向盐官齐安叩问禅旨之际，国师为皇后的悟性所动，特派弟子义空赴日，弘扬教外别传之禅要。皇后为此建造安国寺，邀请义空入住，而具有中国书法之味的石幢之字可能就出于义空之手。如若属实，则此石幢就是600年前日本禅宗权舆的标志性文物。梦窗建议将此石幢珍藏安国寺，以示永久纪念。佳话至此还没有结束，由于此一禅宗权舆文物的发现轰动了丛林，日本国内遂认定时任山城安国寺住持的无德至孝（临济宗圣一派，越前人）乃义空转世而备受景仰，石幢也被镇守在了安国寺西南角，以示对中国的尊崇，并建法幢庵隆重进行安置。日僧东传正祖特此撰文以证，永示后人。无德圆寂后，葬于此庵塔下。尊胜幢子可谓是"中日义空"一起加持两国禅宗交流的结晶。②

　　尽管义空等人渡日传法并未取得彪炳史册的成果，但他们的渡海活动昭示着中日交流进入了一个新的历史阶段。遣唐使时代画上句号后，中日两国人民间的交往并没有因此而中断，以僧人与海商为主导的民间往来成为中日交流的主要形式。不同阶层与身份的人因航海活动被联系在一起，为古代东亚各国民间交流注入了新的血液，使之长盛不衰。③

①　吴玲：《〈高野杂笔集〉所收唐商徐公祐书简》，《文献》2012年第3期。
②　玉村竹二：《五山禅僧传记集成》，东京：思文阁，2003年，第646—647页。
③　梁文力：《9世纪中叶的渡日唐人与晚唐苏州的海外贸易——以〈高野杂笔集〉所收义空相关书状为中心》，《元史及民族与边疆研究集刊》2020年第1期，第104页。

第六章
禅风兴盛与镰仓书法

上一章提到宋韵文化东传并在日本扎根萌芽，到了镰仓时期，武士登台，皇权旁落，随之而来的统治思想与文化品位也发生重大转折。恰逢其时，蓄势待发的宋韵文化开始较大规模地影响日本，其中又以禅宗最具代表性。

一、禅宗东传

禅宗东传一波三折，历经了较长的岁月。据传，推古朝（592—628）时期，达摩曾抵达日本，在大和地区的片冈与圣德太子相会，禅宗开始与日本结缘。当然这只是传说，不足为信。真正可信的将禅宗传至日本的第一人应该是玄奘的日本弟子道昭（629—700）。道昭出生于河内国丹比郡，俗姓船连，其父船连惠释。孝德天皇白雉四年（653）五月，入唐师事玄奘三藏，在学习唯识宗之余，得益于玄奘的推荐，又侍随相州隆化寺的慧满学习唐禅。齐明天皇七年（661）归国，随后在飞鸟寺（又称元兴寺）东南角营造禅院一间，开始精进禅业。（图6-1）之后周游全国，力行善事，为百姓挖井造桥。十余年后，奉敕再住禅院，文武天皇四年（700）三月圆寂，享年七十二岁。《续日本纪》中载有玄奘与道昭的对话。道昭也是将火葬习俗传入日本的第一人。弟子有行基、道贺等人。

继道昭之后将中国禅宗传入日本的是唐僧道璇（702—760）。唐开元二十四年（736），其在遣唐使荣睿、普照的邀请下，赴日传播佛教戒律。为了弘扬北宗禅，道璇在大安寺设置禅院，并撰写了戒律《梵纲经疏》。（图6-2）之后，入吉野的比苏山寺专心修禅，对山岳修道者产生了不小的影响。传教大师最澄的老师行表乃道璇弟子。据称，最澄的"四种相承"（天台、密教、禅宗、大乘戒）思想，与道璇的荆州玉泉寺的天台宗法系有很大关系。

平安时代初期，最澄入唐求法，期间曾随唐兴县的翛然学习牛头禅，回国携回的汉籍中也有数册与禅宗相关的典籍。与最澄类似，之后入唐学习天台宗的道邃、行满等人亦是台禅兼修，为禅宗的进一步东传发挥了积极作用。

到了嵯峨天皇时期，遣唐使慧萼为了邀请禅僧，把国书递呈给了马祖道一的弟子盐官齐安国师，于是国师委派弟子义空赴日传禅。（图6-3）义空与法弟道昉随慧萼一起到了日本后，

图6-1　飞鸟寺

图6-2　大安寺本堂

图6-3　义空像

敕命入住东寺的西院。义空经常往返宫中为皇家贵族解释禅要，并使得檀林皇后皈依佛教。之后入住嵯峨檀林寺，数年后归国。慧萼请得苏州开元寺的契元禅师，为义空撰书《日本国首传禅宗记》碑文，这也是日本首部禅宗灯录。义空等人虽然带去了正宗的唐朝禅宗，但日本当时的佛教界还没能营造出足够的接纳空间和土壤，所以禅宗发展并没有取得实质性进展。

　　日本承和五年（838），三代天台座主圆仁入唐巡礼求法。据其《入唐求法巡礼行记》的记载，在中国期间与各地的禅僧多有交流，尤其是向节度副使、判官萧庆中讨教了禅法。在其带回的典籍中，也有《六祖法宝坛经》《证道歌》《曹溪宝林传》等禅宗经典。这些典籍传入比睿山后，受其影响，弟子们建造了赤山禅院以弘扬禅要，为镰仓时期日本禅宗的兴盛奠定了基础。（图6-4）之后五代天台座主圆珍入唐，在日本天安二年（858）归国之际携回的典籍中，也有《六祖法宝坛经》等禅宗经典，这些书籍收藏于三井寺的唐院。

图6-4　赤山禅院本殿

　　在中日禅宗交流的历史上,日僧瓦屋能光(?—933)值得一提。其入唐后曾师事洞山良价并得悟,从此意义上说,瓦屋能光是日本嗣法曹洞宗的第一人。唐天复年中,巡礼蜀地,受永泰军节度使鹿虔扆之邀,创建碧溪坊,普度道俗。后唐明宗长兴年间(930—933)客死他乡,致使曹洞宗的东传延迟了几个世纪。

　　以《楞伽》《金刚》《般若》等经典为基础创建而颇具翻译味的唐朝禅宗,随着唐朝的灭亡也迎来脱胎换骨的时代,那就是宋朝的建立。宋禅诸派与日常生活相结合,最终形成了独具中国特色的佛教宗派禅宗。尤其是南宋以后,临济宗兴盛,成为禅宗的代表性门派,以"教外别传,不立文字"为模式,成为影响中国的重要新思想之一。最初把宋禅传入日本的是三论宗的奝然。奝然于日本永观元年(983)入宋,受到宋太宗的召见,并赐予紫衣与"法济大师"之号。在太平兴国禅寺期间,奝然浸染了宋朝禅风,并于日本永延元年(987)携带大藏经一部回国。回国后的奝然虽然曾向朝廷上奏过弘扬禅宗的请求,最后未果,但在日本禅宗史上是一个划时代的事件。

　　之后的两百年左右,中日之间禅宗的交流就像断线风筝,几乎无迹可寻。到了后三条天皇在位期间(1068—1072),成寻、寂照等人相继入宋,宋商也不时赴日贸易,不难推测,日本在一定程度上对宋韵禅宗的理解也得到了加深。

　　宋室南迁后,禅宗东传再次迎来机遇。把南宋禅首传日本的当属平安末期入宋的日僧觉阿。日本承安元年(1171),觉阿与法弟金庆一起入宋,随杭州灵隐寺的杨岐派僧瞎堂慧远学习禅宗。安元元年(1175)左右,觉悟并嗣法的觉阿回国,并为高仓天皇讲授禅要。之后遁入深山,去向不明。我国的《嘉泰普灯录》有其传记,这也是入载中国禅籍的日本第一人。

　　从上可见,自奈良时代开始一直到平安时代结束,禅宗曾多次东传,但都未能留下法统而不得弘扬,直到荣西(1141—1215)的登场才改变了这种状况。(图6-5)荣西两次入宋,终得临济宗黄龙派虚庵怀敞的真传,成为日本临济宗的鼻祖。而日僧大日房能忍是一位几乎与荣西同时弘扬禅宗的人物。他并没有入宋求法之经历,而是依靠禅籍自学成才。为了

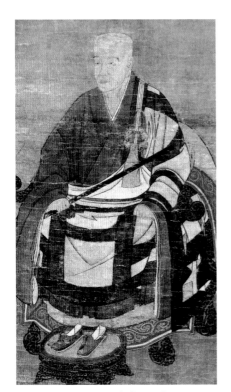

图6-5　明庵荣西顶相

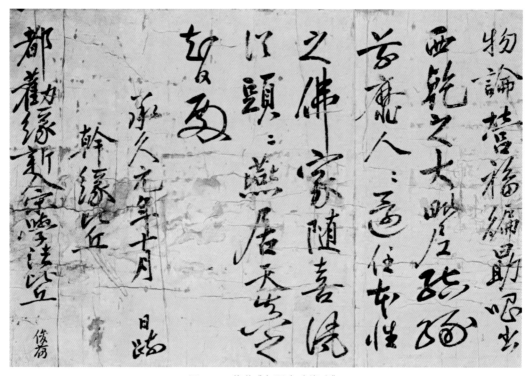

图6-6 俊芿《泉涌寺劝缘疏》

验证自己的禅风正宗，日本文治五年（1189）派遣弟子练中、胜弁入宋拜会阿育王山的拙庵德光。结果，拙庵德光不仅授予印可，还赠送自己的顶相、达摩像以及禅宗典籍《沩山警策》予大日房能忍。得到资助的能忍，将《沩山警策》在日本刻板发行，成为日本禅籍开版的嚆矢。能忍也成了在日本最早嗣法大慧宗杲禅风的僧人，其名声随之四起。

荣西之后进行禅宗东传的人物是俊芿（1166—1227）。俊芿于日本正治元年（1199）入宋，随如庵了宏主修律宗，兼修天台、净土两宗。随后师事径山寺的蒙庵元聪。日本建历元年（1211）回国，归国时携回法帖碑文七十六卷。之后应荣西之邀，转住建仁寺，著有《坐禅事仪》等。俊芿不仅善写文章，书法也十分出色。（图6-6）留学宋朝时宁宗曾下诏令他写《如意轮咒》。秀州周公钱等人曾收藏他的墨迹，请他写碑铭记赞的中国人接踵而来。[①]

而加深临济黄龙派在日本影响的，是荣西门下的退耕行勇、荣朝、明全等人。日本贞应二年（1223），道元随同明全等人入宋，明全客死他乡，而道元最终成为日本曹洞宗开

山。（图6-7）道元传世的代表墨迹有天福元年（1233）书写的《普劝坐禅仪》。（图6-8）

与荣西一样，具备兼修禅性质的另一名高僧叫圆尔。（图6-9）日本嘉祯元年（1235），圆尔与神子荣尊等人一起入宋，师事天童寺的痴绝道冲等人习禅，最后投入径山无准师范门下而得道。日本仁治二年（1241）七月归国。历住横岳的崇福寺、博多的承天寺等。因此，随着北九州地区禅风日盛，日本迎来禅宗独大的镰仓时期。

进入镰仓时代（1192—1333），日本书道由于受到当时武士中心风气的影响，平安时期的绚丽色彩已经有所淡薄，往日的那些典型日本技巧也有所丧失。但同时显露出另一种埋藏在内心深处的具有个性美的特色。这一时代文化的总体特点，是从所谓的公家文化向武家文化转换，即由优雅文弱的公家文化变为刚健有力的武家文化。一方面，随着中日交流的再度恢复，人物往来日趋活跃，渡宋人士络绎不绝。因而此一时期的日本书道中也出现了含有宋代风味的成分。此时期的书风有以下几个特点：

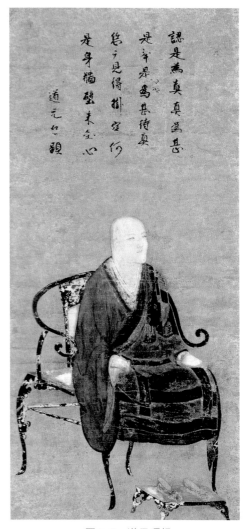

图6-7　道元顶相

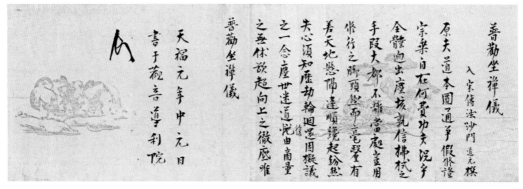

图6-8　道元《普劝坐禅仪》

图6-9-1　圆尔顶相

一、虽然和样占据主流，但正像藤原俊成的书风所示，在苦闷中显得肥满软弱，呈现一种不和谐的嘈杂，这正是由于贵族文化和武家文化在转换期的交错和激动而带来的不安和晦涩。

二、平安时代开始出现的以书法为职业的世袭制，到了镰仓时代得到了固定化。和样流派纷呈，但因此也陷入了因循守旧之风。同时，出现了"道"一词，如镰仓中期开始把和歌称之为"歌道"。于是，对书法的约束更加严厉，过分强调传授之道，使得书风僵滞不前。

三、从宋朝传来了禅宗的临济宗和曹洞宗，这种新型宗派给了日本书法很大的影响。把以临济宗为中心的禅宗高僧的笔迹称之为"墨迹"，而区别于

图6-9-2　圆尔书状（东京国立博物馆藏）

其他如日莲、法然写的字。与"和样"不同，"墨迹"以充满精神气魄、单刀直入的人格书法，冲击了沉滞、缺乏生气的日本书坛。因此，"唐样"渐盛，但朝廷的书风仍以"和样"为主流。

二、和样流派

（一）世尊寺流

以藤原行成为始祖、世尊寺为中心的书法流派。（图6-10）世尊寺原为清和天皇第六皇子贞纯亲王的邸宅，后转为藤原行成的祖父一条摄政伊尹的封地，由藤原行成改造成寺院。第八代藤原行能时期，寺名成为家名。由于世尊寺一家全都精通书法，所以后世把这一流派称为"世尊寺流"。该派自始祖藤原行成开始，一直至十七代的藤原行季，世代作为宫廷御用书家，在日本书法史上占据重要地位。后被持明院家所继承，直至江户时代，作为传统书法还熠熠生辉。其传承系谱如下：藤原行成—行经—伊房—定实—定信—伊行—伊经—行能—经朝—经伊—行房—行伊—行忠—行俊—行丰—行高—行季。第十四代世尊寺行俊还挥毫了1401年

图6-10　大纳言行成（井上探景作）

足利义满给建文帝的国书。当时这封国书由贵族兼学者东坊城秀长起草，博多商人肥富和时宗的僧侣祖阿（素阿弥）为正副使，送到了明朝，可惜不传。

（二）法性寺流

以平安末期书法家藤原忠通为始祖的书法流派。（图6-11）忠通得到白河法皇的信任，历任四朝三十八年的摄政。五十八岁时辞职退隐法性寺，世称"法性寺殿"，其书风也被称为法性寺流。这一书风不仅受到公卿的青睐，在武士阶层也相当受欢迎。在继承小野道风、藤原行成的基础上，形成点画强劲有力、字体方形整齐的风格。法性寺流实际上是对陈腐了的世尊寺流的一种革新，其革新的精髓就是引入了苏东坡、黄山谷等宋人书风。

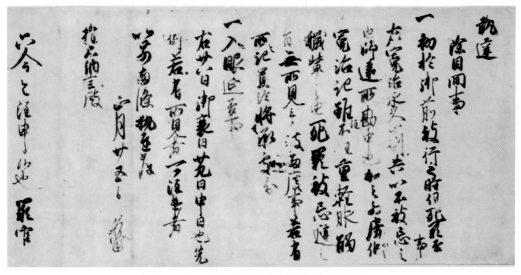

图6-11　藤原忠通笔书状案（京都国立博物馆藏）

苏东坡以其在宋文坛的执牛耳地位，占据了宋代中日文化交流的中心地位，影响到日本文化艺术的方方面面，包括文学、传记、研究著作、书画、陶瓷、戏曲音乐及其他文玩杂项等领域。[①]

图6-12　尊圆亲王《大觉寺结夏众僧名单》

（三）御家流

伏见天皇的第六皇子青莲院宫尊圆法亲王，在继承世尊寺藤原行房、藤原行伊的基础上，融入苍劲有力的张即之书风而创立的一种新书体。（图6-12）因亲王曾为青莲院的住持，所以也把这一书体称为"青莲院流"；又青莲院位于粟田，故又称"粟田流"；另外还有"尊圆流"等称呼。到了江户时代，俗称"御家流"。

①　夏征宇：《日本文化艺术中的东坡元素探微及启示》，《对外传播》2022年第2期。

三、高僧墨迹

日本的许多入宋、入元禅僧在学成时往往携带乃师亲笔回国，以作为自己参禅修业的凭证，这些书作被称为"某某墨迹"。随后，墨迹一词在日本专指以临济为主的禅宗僧侣的笔迹。日本禅学者认为，在日本"墨迹"一词最早出现于镰仓圆觉寺塔头佛日庵的什物记账《佛日庵公物目录》，其中对中国赴日禅僧书迹分别称为"密庵法语""虚堂真迹""无准墨迹"。这是最早的用例。为了与上述的"和样"进行区别，亦把"墨迹"称为"禅宗样"。在日本现存的众多墨迹中，北宋末年圆悟克勤的手迹最为古老。（图6-13）其中镰仓至室町时代的、江户时代大德寺的墨迹尤其珍重。内容包括偈颂、法语、印可状、字号、诗、画赞、问答文、匾额、书状等一切禅僧书写的东西。一般仅限于中国宋元时代高僧或同时代赴日僧以及日本镰仓、南北朝、室町时代禅僧的书法，甚至不包括现代高僧的书法。这些墨迹对日本的书法产生了不可低估的作用。[①]日本临济宗相国寺派管长有马赖底曾经说过："一位从未经历过悟的书家，无论书写任何禅语，无论如何竭力地去表现禅的境界，其笔下的作品是不能称其为'墨

图6-13　圆悟克勤《与虎丘绍隆印可状》（东京国立博物馆藏）

① 俞建伟：《宋元浙东禅僧书法及与日本的书法交流》，《书法研究》2000年第5期。

迹'的。"①

京都建仁寺的开山明庵荣西，于平安末年的仁安三年（1168）和镰仓初年的文治三年（1187）两次入宋。游学期间曾学过黄庭坚的书法，笔力遒劲，和他的弟子明全、道元等形成黄体书法流派，一扫日本书坛的沉闷气氛，被人称为"禅宗样"。荣西的墨迹大多失传，传世墨宝有《誓愿寺盂兰盆一品经缘起》，②它被称为是日本受到宋韵书风影响最早的作品之一，为开创日本新书体发挥了重要作用。（图6-14）

以上的荣西、俊芿、道元三位高僧都有真迹传世，所承均为宋代黄庭坚书风。（图6-15）

图6-14　明庵荣西《誓愿寺盂兰盆缘起》

因此，镰仓前期流行山谷书风，大都通过缁流人士传至日本。日本镰仓时代对黄庭坚书法的接受热潮与其笔法的独特性有很大关系，而且黄庭坚用笔的特殊性对书法幅式的变迁有隐在的作用。这是因为篆隶书体在隋唐时已不是日用书体，所以篆隶文字在早期并未传入日本。换言之，日本的书法从一开始便直接进入了行草（新体）系统。日本镰仓时代的禅僧入南宋，将北宋书法带到日本，镰仓武士没有篆隶系统的基础，不谙绞转，很难学到米芾书法的精髓，而苏轼"偃笔"不合常人生理构造且挥运时难得潇洒之趣，所以荣西、道元等人竞相传承山谷衣钵。因为黄氏书法的笔画中段不强调"绞转"，但因"提按"的活用避免了"中怯"之弊，而且黄氏书法在章法中弱化时间特征，尽可能地分割成单字处理。镰仓时代学习黄庭

①　有马赖底：《禅茶一味》，海口：海南出版社，2014年，第148页。
②　刘达临：《浮世与春梦：中国与日本的性文化比较》，北京：中国友谊出版公司，2004年，第12—13页。

余嘗評伯時人物似南朝諸謝中有邊幅者

然朝中士大夫多歎息伯時久當在臺閣

儻為喜畫而累余告之曰伯時丘壑中人

輕紈之聲名儻來之軒冕此公殊不汲汲

也此馬駔駿頗似吾友張文潛筆力囷

曇而謂識鞭影者也黃魯直書

图6-15　黄庭坚跋李公麟《五马图》（东京国立博物馆藏）

坚书法与平安时期学习白居易的诗，道理是相通的。白居易的诗直白浅易且雅俗共赏，对于初步掌握汉语言的日本人来说再适合不过了。对黄庭坚的学习，不仅直接推动了日本书法的第二次高潮（镰仓书法），而且促成了日本书法的一个重要派别（"墨迹"书法）。①

嘉祯元年（1235），圆尔入宋。他历访中国江南的天童、净慈、灵隐等名刹后，登径山，嗣法无准师范。（图6-16）据说他曾随宋末的张即之学书。今所存其遗墨颇含禅机，大都逸出技法之外。归国之际携回大量的经论、语录、儒书以及法帖、拓本、书法作品等，其中有苏东坡的书法拓本，这进一步助长了日本尚意宋风的流行。

图6-16　无准师范墨迹《圆尔印可状》（京都东福寺藏）

据传，日人实翁总秀的书法俊秀，大概曾经为元朝服务，元帝下令不准他随便为外人题字。②

但另一方面，随着南宋的灭亡，宋僧也相继为避乱而东渡扶桑。

宽元四年（1246），兰溪道隆东渡日本。（图6-17）他擅长楷书，宗法张即之，自古以来，

① 周晶晶：《黄庭坚书法用笔及相关问题研究》，《思维与智慧》2021年第12期。

② 李寅生：《论宋元时期的中日文化交流及相互影响》，成都：巴蜀书社，第373—374页。

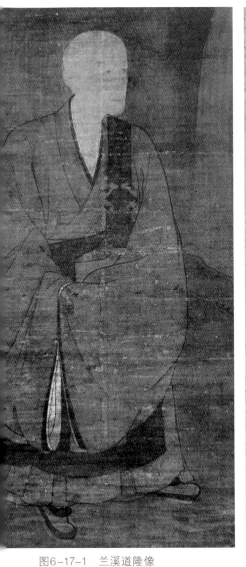

图6-17-1　兰溪道隆像

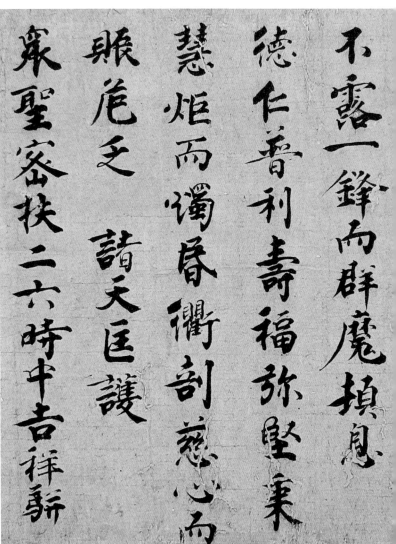

图6-17-2　兰溪道隆《讽诵文》墨迹

他的书风一直被指为张即之在日本有影响的一个证明。(图6-18)陈振濂认为镰仓禅宗发达
与"墨迹"书风发达,兰溪道隆应该有第一等的功劳。[1]

文应元年(1260),兀庵普宁赴日。文永六年(1269),大休正念东渡。(图6-19)文永八
年(1271),西涧子昙渡海。弘安二年(1279),无学祖元应幕府北条时宗之邀,扬帆过海至
扶桑。

[1]　陈振濂:《镰仓国宝馆与兰溪道隆》,载《维新:近代日本艺术观念的变迁——近代中日艺术史实比
较研究》,杭州:浙江古籍出版社,2006年,第406—409页。

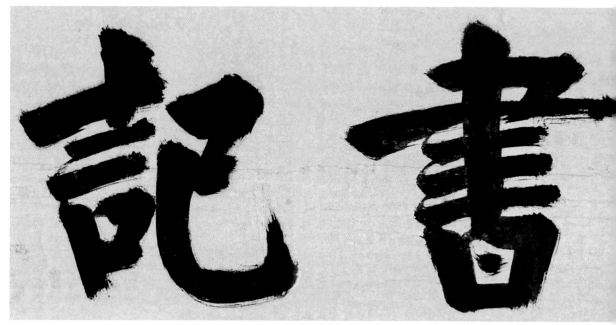

图6-18-1　张即之墨迹《书记》（京都东福寺藏）

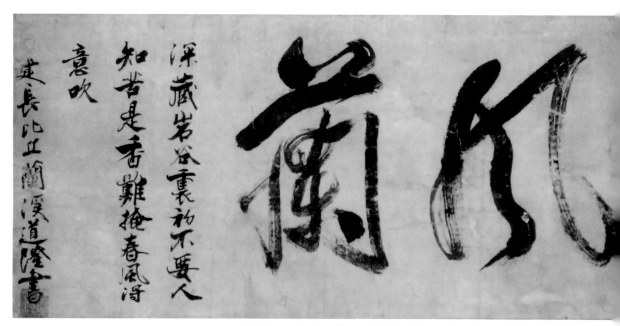

图6-18-2　兰溪道隆墨迹《风兰》（五岛美术馆藏）

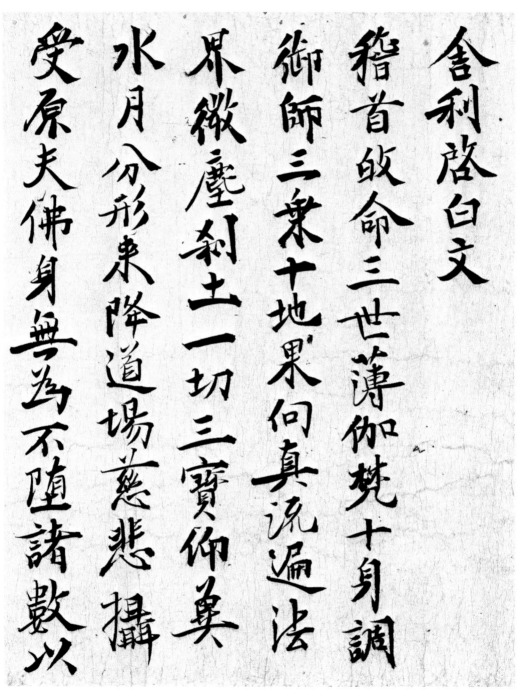

图6-19　大休正念墨迹《舍利启白文》(东京国立博物馆藏)

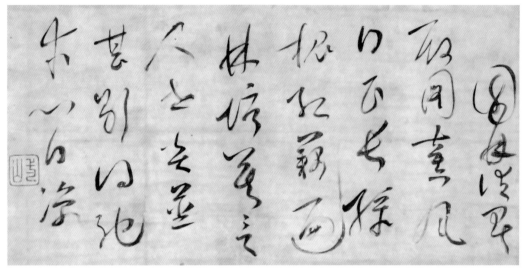

图6-20　一山一宁墨迹《园林消暑偈》（京都建仁寺藏）

图6-21　周伯琦《字说》

宋僧之后，不少元僧也相继渡海赴日。一山一宁应元朝之命东渡而一去不返。他擅长颜真卿书法，兼采怀素，积极在日本传播中国风书法。（图6-20）奥州松岛的御岛碑即是他的手迹。清拙正澄、明极楚俊、竺仙梵仙等应日本之邀跨洋过海，东陵永玙却因羡慕异域而去了日本。不用说，这些高僧皆为日本禅宗的繁荣做了很大贡献。

日本临济宗佛光派禅宗无二法一入元以后，曾师事楚石梵琦等诸老。在元期间，曾邀请书法家周伯琦（字伯温）为国清寺挥毫"天长山"（山号）三字草书匾额，并由无二法一带回日本悬挂于该寺。[1]周伯琦博学工文，以篆隶真草擅名当时，著有《六书正讹》《说文字原》等。（图6-21）

禅宗提倡"以心传心，不立文字"，但到了宋代以后，禅僧引入文人趣味，用诗文、书画来表现

① 玉村竹二：《五山禅僧传记集成》，东京：思文阁，2003年，第648页。

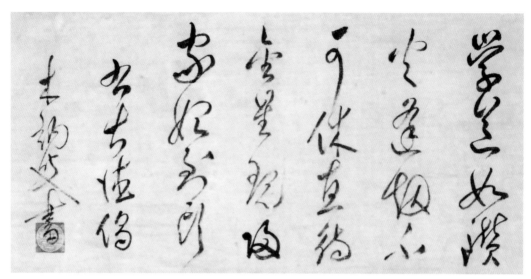

图6-22-1 梦窗疏石《古德偈》（五岛美术馆藏）

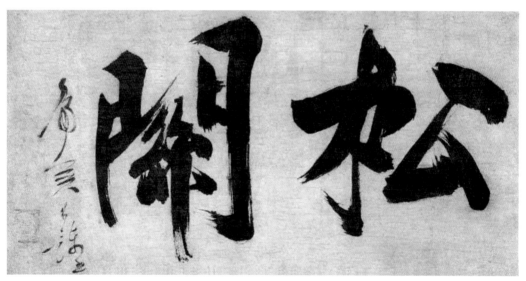

图6-22-2 虎关师炼《松关》（五岛美术馆藏）

自己的参禅世界的风潮高涨。他们的书法不拘泥于技巧，自由洒脱，超凡脱俗，格调高雅，充分表现了作者的内心世界。因而高僧的墨迹在作为传播宗风、参学的象征上，不仅得到了弟子们的尊崇，也被很多人推崇。日本禅林也一样，其中也不乏杰出人士，如天龙寺开山梦窗疏石、东福寺学僧虎关师炼、大德寺开山宗峰妙超等。（图6-22）虽然他们都没有来过中国，但他们的书法完全可与宋代禅僧相媲美。梦窗长于草书，有一山一宁之风，虎关师炼效法黄山谷，宗峰妙超则气宇雄伟。

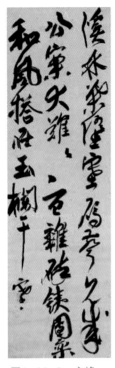

图6-22-3　宗峰
妙超《南岳偈》
（正木美术馆藏）

图6-22-4　宗峰妙超印可状

这些高僧的墨迹不仅受到禅僧的珍重，也为将军、贵族以及一般都市商人所青睐，经常在诗会、茶会上被展出。特别是茶道世界里，墨迹在茶室装饰中占据着最重要的位置。[1]例如，室町幕府第六代将军足利义教的禅室内就悬挂了南宋名僧物初大观（1201—1268）的墨迹，但有趣的是，为了烘托墨迹的珍贵与效应，还特意放置了由释智昭于南宋淳熙年间（1174—1189）编集的禅宗典籍《人天眼目》。[2]物初大观是南宋时期非常活跃的禅僧，善诗文、书法，作品较多。他交往过的入宋日僧留名的就有无象静照（1234—1306）、樵谷惟仙（约1226—1312）、寒岩义尹（1217—1300）等，是日僧拜谒求法的主要对象之一。现日本大阪藤田美术馆藏有大观的遗墨《山隐》（1268年），（图6-23）长野县服部美术馆藏有《黄山谷草书杜诗跋》（1267年）等作品。[3]从大观所作之诗歌、祭文、行状、塔铭、序跋等文学作品及其书法来看，其学艺实为禅界一流。大观的作品不仅是中国禅宗文学的经典，还是日本五山文

① 陈华：《中国法书对日本书法的影响》，《文史哲》2005年第3期。
② 原田正俊：《室町殿の室礼・唐物と禅宗》，《日本仏教総合研究》9，2011年。
③ 鲁弯弯：《物初大观研究》，宁波大学2018年6月硕士研究生学位论文，第46—49页。

图6-23 物初大观墨迹《山隐》（大阪藤田美术馆藏）

学的渊源之一。[①]

日本有关人士将整理好的912件中日两国禅林墨迹陆续出版，其中收录135名宋元禅僧的墨迹556件。韩天雍曾将"墨迹"划分为"宋元禅僧墨迹及其流派""日本入宋元留学僧墨迹""宋元时代归化禅僧墨迹"和"日本中世纪本土僧墨迹"四个类别，标志着别具一格的"峻烈"书风在日本的兴起。

在中国，受禅宗影响的宋代书法只是对传统书法系列做出的一种调整、丰富和充实，传统的根基依然是强大而稳定的。在日本，由于书法缺乏深厚的根基，所以，当禅风吹进日本时，就把原来从中国引进但尚未被日本人消化而成为日本式审美的因素冲击得所剩无几。相反，禅风与日本武士观念一拍即合，日本人很快以自己的观念重新解读书法。这是日本式审美心理逐渐积淀、真正的日本书法开始形成的过程。[②]

[①] 刘恒武、鲁弯弯：《南宋高僧物初大观四明行迹考》，《社会科学战线》2018年第10期。
[②] 高聿加：《宋元时期中国与日本的书法文化交流略论——以"和样"与"禅宗书法"为中心》，《赤峰学院学报》（哲学社会科学版）2021年第8期。

四、中峰影响

在元代文化生活中，禅师中峰明本（1263—1323）是一位举足轻重的人物。（图6-24）他不仅是一名高僧，还是一位颇具影响力的宗师，信徒遍及天下，其中包括众多日本弟子。远溪祖雄是第一位嗣法中峰的日本弟子。据木宫泰彦的统计，登上天目山拜谒中峰明本的日僧主要还有杰山了伟、复庵宗己、无隐元晦、孤峰觉明、业海本净、义南、寂室元光、可翁宗然、钝庵俊、别源圆旨、平田慈均、足庵祖麟、灵叟太古、空（上人）、天岸慧广、无碍妙谦、祖继大智、古先印元、明叟齐哲、大朴玄素、居中等等。[①]他与文人名士过从甚密，其中还有赵孟頫这样的书画大家。中峰明本的修行准则《幻住清规》，在中国和日本为类似的准则所效仿。

图6-24　中峰明本坐像

他的书法别具一格，主要吸取了章草笔法，由此形成自己无可取代的风格，被贴切地描述为"柳叶体"。（图6-25）但是当时的士大夫主要关心确立儒家正统，禅僧光怪陆离的艺术没有任何生存空间。文人的美学原则要求艺术品具有高贵而微妙的节制。作为粗俗又简单的禅宗艺术受到苛刻的批评，因而中峰明本的作品在中国无法幸存下来，但是在日本则情况有根本的不同。中峰明本的门徒将他的书法带往日本，最初主要是出于宗教目的。但是当时日本的禅院和正在兴起的武士阶层都对中国禅宗大师的书法怀有浓厚兴趣，使得中峰的作品在异国他乡得以大量保存。

中峰明本的书法对日本的影响，主要表现在以下几方面：

第一，大德寺的寺规《大德寺法度》受到中峰明本《幻住清规》的影响。大灯国师（宗峰妙超）一些书法作品明显具有柳叶体风格。在江雪宗立（1599—1679）的作品中，这种影响更为明显，表现了与中峰明本一脉相承的关系。（图6-26）同时，江云宗龙的父亲小堀远州（1579—1647）也深受柳叶体影响。

第二，茶道大家千利休珍藏有中峰明本的书法作品，其书风给侘茶道美学产生了影响。

① 木宫泰彦著，胡锡年译：《日中文化交流史》，北京：商务印书馆，1980年，第422—461页。

图6-25　中峰明本墨迹《与济侍者警策》（日本常盘山文库藏）

图6-26　江雪宗立书法

图6-27　冯子振《与无隐元晦书》（东京国立博物馆藏）

第三，日本宫内厅藏有中峰明本的书法版刻。这是1375年的刻本，由此可见他的书法作品当时曾以这种方式在日本广泛传播。[①]

中峰明本对日本的影响不仅仅限于他本人。由于他当时特殊的社会影响力与文人的交友圈，为沟通文人书法与禅宗书法起了关键作用。因此，其日本弟子也得益于他而结识了元代文人，如无隐元晦（1283—1358）就是其中一位。无隐自1310年到中峰明本圆寂三年后的1326年，一直住在中国。中峰明本的朋友冯子振送他一首诗，而且他的师父极有可能授予他一幅顶相。（图6-27）

五、天皇书家

除了禅僧之外，镰仓时代书坛上的另一支劲旅是天皇书家。从后宇多天皇开始，伏见天皇、后伏见天皇、花园天皇、后醍醐天皇、龟山天皇、后二条天皇等，虽然是幕府强权下的傀儡，但都是书坛上的好手。（图6-28）尤其是后宇多天皇（出家后又称后宇多法皇），其《当流绍隆教诫》这样的作品，可算是屈指可数的杰作。（图6-29）也许从圣武天皇、光明皇后开始，历经嵯峨天皇直到后鸟羽天皇的怀纸艺术，其中还不包括以书法为应用的观念类型，而从后宇多天皇以下的诸位天皇，则是由于大权旁落而使他们能专注于书法的直接结果。同时，由于政治原因而导致的两个天皇系统即持明院统和大觉寺统，在书法上可能也有一比高低的用心。这些都成为造就天皇书家历史时期的重要因素。

[①]　有关观点参考劳悟达著，毕斐、殷凌云、楼森华译：《禅师中峰明本的书法》，杭州：中国美术学院出版社，2006年。

图6-28　后宇多天皇墨书《弘法大师传》（日本京都大觉寺藏）

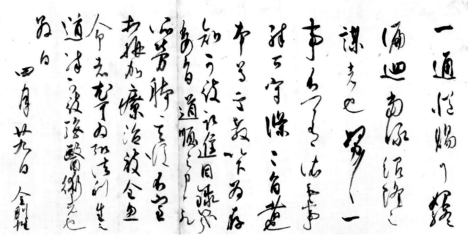

图6-29　后宇多法皇墨迹《当流绍隆教诫》第三封（日本京都醍醐寺藏）

六、赵氏书风

赵氏即元代书法家赵孟頫。从镰仓时代后期一直到明初，来中国的日僧很多。元代流行的赵子昂书风，便成了他们学习的楷模。（图6-30）永源寺开山寂室元光（1290—1367）于元应二年（1320）入元，参谒中峰明本。中峰与赵子昂有深交，因而寂室也有可能与赵子昂有过直接或间接的往来，现存寂室作品中，赵氏书风隐约可见。（图6-31）

曾师事渡日元僧一山一宁的雪村友梅（1290—1346），于日本德治元年（1306）入元，在中国前后达二十多年。期间访赵子昂于翰苑，学其笔法，并当场挥毫献艺。据称友梅之书有唐代李邕笔势，自成一家，令赵子昂感叹不已。（图6-32）长期在长安翠微寺留学，受赠"宝觉真空禅师"之号。日本元德元年（1329）回国后，受金刺满贞之邀住信浓的慈云寺，开创播磨的

图6-30　赵孟頫《三门记》（东京国立博物馆藏）

图6-31　寂室元光《饯别偈》（五岛美术馆藏）

法云寺、宝林寺，历住万寿、建仁、南禅等名刹。[1]

　　此外入元僧还有月林道皎、石室善玖、中岩圆月和铁舟德济等，都是擅长书法之人。其中铁舟德济擅长草书，其草体古诗称誉一时。此外，被元顺帝授予"圆通大师"之号的铁舟还是墨兰画名手，多幅《兰石图》传世至今，[2]以致有"书画双奇称绝伦"之誉。

　　上述日僧所参谒的当时元朝禅师，如古林清茂、月江正印、了庵清欲、楚石梵琦等，又都以师法赵氏而出名。（图6-33）因此，日僧们为赵氏书风所感化亦是情理之中。融赵氏技法于尚意的书风之中，终于形成了日本禅家墨迹的独特境界，成为日本书法史上继奈良、平安前期晋唐书法之后的又一高峰。

图6-32　雪村友梅墨迹《梅花诗》（北方文化博物馆藏）

① 　今枝爱真：《禅宗の歴史》，东京：吉川弘文馆，2013年，第128页。
② 　玉村竹二：《五山禅僧传记集成》，东京：思文阁，2003年，第473—474页。

图6-33　古林清茂墨迹《与月林道皎偈》（德川美术馆藏）

第七章
五山文化与室町书法

中国的五山十刹制度出现在南宋时代，大致在史弥远（1164—1233）做宰相的宋宁宗嘉定年间（1208—1223）确立。五山十刹集中在江南地区，其住持必须是有在小寺院做住持经历的僧人。而日本的五山十刹制度雏形大致出现在镰仓幕府后期的北条时赖执政期间（1246—1256），制度确立则是在建武新政期间（1333—1336）。从时间上看，正是中国的宋末元初期间。其次，镰仓中期的僧人彻通义介（1213—1309）在1259年入宋巡礼诸山后，绘制了《五山十刹图》。该图卷记述了万寿寺、灵隐寺、景德寺、蒋山寺、万年寺、净慈寺、龙游寺、何山寺等五山禅寺的伽蓝配置、寺院建筑、家具法器、仪式作法、杂录等内容。室町幕府第一代将军足利尊氏（1305—1358）选定南禅寺、建长寺、圆觉寺、天龙寺、寿福寺、建仁寺、东福寺、净智寺（准五山）为五山禅院。1358年，第二代将军足利义诠（1330—1367）增选净智寺、净妙寺、万寿寺入五山之列，镰仓、京都五山格局基本形成。1386年，在春屋妙葩（1312—1388）、义堂周信（1325—1388）、绝海中津（1334—1405）的建议下，第三代将军足利义满（1358—1408）选定南禅寺、相国寺再入五山行列，南神寺被定为“五山之上”，居禅林之首。至此，镰仓、京都五山并立的“五山制度”定型并流传至今。[①]因此，中国的五山制度不仅确切存在，而且还是日本五山制度的模板。以“五山十刹”为中心发展起来的具有浓郁儒佛融合特色的汉学文化，最终催生了日本汉文学的顶峰，它就是“五山文学”。而这种唯汉学为上的文化追求，自然辐射到了汉字书法界。因此，室町时期的日本书风，总体上来说，只是起到了一个承上启下的作用，特色不太明显，而在这其中，多少受到了我国明代书风的影响。

提到明代的书风，可以发现明代“尚态”书风基本上笼罩在“帖学”的范式之中而难以超拔。明初的书家，难以摆脱元代赵孟頫圆润柔美书风的熏染。明中叶的“吴门书派”，虽人才济济一堂，但也缺乏恢宏博大的气象。明后期地域书风的“复古”现象，则更是显示出“尚态”书风江河日下、日薄西山的衰落景象。而出现于明代中后期的“尚势”书风，虽是明代书法的支流，但是以徐渭、王铎、傅山等为代表的书家，却能在严密封建礼教的桎梏下，承宋

① 周晓波、王晓东：《宋代五山文化的日本传播及其本土化发展》，《宋史研究论丛》2015年第1期，第308—332页。

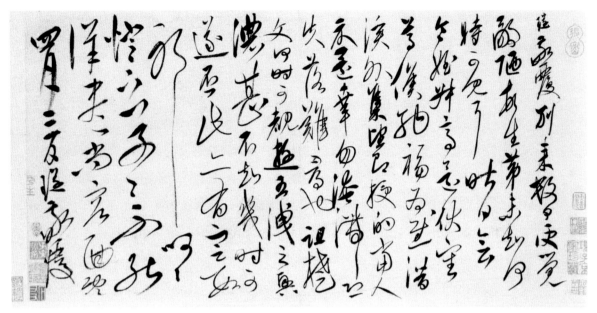

图7-1　宋璲《敬覆帖》

人"尚意"书风之精髓,敢于破格、勇于创新,从而在传统"帖学"的道路上,闯出一条惊世骇俗的新路,创作出标领时代高度的力作。[1]（图7-1）

那么,明代书风以及五山文学兴盛究竟对室町时代的书法产生了怎样的影响?

广义的室町时代包括前期的南北朝时期（1333—1392）和后期的战国时期（1467—1615年）。

建武三年（1336）五月,足利尊氏起兵攻克京都,囚禁后醍醐天皇,另立光明天皇。后醍醐天皇逃往吉野山重新组阁建立南朝,形成与京都北朝政权对峙的南北分裂局面。1338年,足利尊氏从北朝天皇处获得"征夷大将军"称号,在京都开创室町幕府。

室町幕府的统治是建立在守护大名势力均衡的基础上的,这种均势一旦打破,幕府便陷入岌岌可危的窘境。1467年发生"应仁之乱",守护大名大多卷入纷争,经过弱肉强食的兼并,涌现了许多超级大名即战国大名。因此幕府赖以生存的均衡不复存在,日本进入战国时代。

十六世纪中叶以后,丰臣秀吉在基本完成日本统一大业之时,发动了两次侵略朝鲜的战争。这场史无前例的东亚三国大战,以三败俱伤告终。丰臣秀吉自己也元气大伤,庆长三年

① 蔡罕：《"尚态""尚势"：明代书风演进的一体两面》,《西泠艺丛》2021年第8期,第52—56页。

（1598）抑郁而死。庆长五年（1600）德川家康在"关原之战"中获胜，1603年迫使朝廷任命自己为"征夷大将军"，在江户开设幕府，最终完成统一日本的大业。

一、书坛概况

纵观室町时代的书法，可以说是对镰仓时代的一种继承而已，但因公卿、武士势力的衰弱，书法也显得缺乏生气和魄力，呈现出衰退趋势，是一个缺乏个性书家的时代。同时也许是受到南北朝分裂的影响，轻视个性而追求技法，拘泥传统而受规范束缚，扼杀了自由发展的书风。不但如此，书法还与道德、宗教的世界相结合，形成了一种"道"文化。这种书法之道推崇口授秘传，重视师承胜过技法和艺术性。因此，日本书法史上第一次出现了门派意识，各种流派林立。①这种强调师承、强调流派嬗变的现象虽然在大文化的考察中是个了不起的文化现象，但过于单一的固定师承不但导致视野狭窄、趣味靡弱，其技巧也因逐渐衰退而机械化。②

享禄二年（1529）藤原行季去世，世尊寺流后继无人。这时持明院基春（1453—1535）崭露头角，另立持明院流派，取代了世尊寺流派，但一直奔走于官方文告宣旨之类，缺乏生命力。

而青莲院尊圆亲王创立的青莲院流得到了空前发展，不仅得到了公卿和武士的青睐，还远播琉球等地，作为一种大众化的实用书体可以说是成功的。但从书法意义上说，它固守传统，沉滞不前，尽管派生出许多支流，可墨守师风，束缚于传承，缺乏创造性。

继镰仓时代之后，该时代的墨迹得以延续，但无创新之作，唯一例外的是一休宗纯。同时值得一提的是在该时期末，出现了古笔③风潮，鉴赏家辈出。（图7-2）

① 堀江知彦：《室町時代の書風》，《書の日本史》第一卷第四卷"室町·战国"，东京：平凡社，1975年，第35页。
② 陈振濂编：《日本书法通鉴》，郑州：河南美术出版社，1989年，第438—439页。
③ 古笔：一般指平安时代至镰仓时代的优秀和样，尤其是书写歌集的笔迹。"古笔"一词初见于《花园院宸记》正中元年十二月十二日条，当时是指古画。之后在书法家尊圆亲王的书论著作《入木抄》中作为"古贤写的优秀笔迹"之意而使用。现存的古笔中，大都是书写《万叶集》《古今和歌集》等敕撰歌集的作品。这些作品往往写在质地考究的彩色和纸或中国进口的纸张上，显示了一种平安贵族高贵的审美情趣。随着茶道的隆兴，古笔爱好迎来了空前热门，人们在欣赏作品的同时，对该作品的书家亦是追慕之至。

图7-2　藤原定信古笔《糟色纸》

二、禅僧善书

　　洪武元年（1368），日僧绝海中津、汝霖良佐、权中中巽、如心中恕、伯英德俊、大年祥登、元章周郁等入明留学。其中"五山文学双璧"之一的绝海中津来到中国后，从名僧季潭宗泐问学，随清远怀渭学书。两位高僧都是书法名手，绝海也不负师望，留下不少格调高雅的佳作。（图7-3）应永八年（1401）仲方中正来到中国。仲芳精通楷书，因受明成祖之命书写"永乐通宝"文字而传为佳话。（图7-4）明成祖还特赐日本相国寺一幅写有"相国承天禅寺"六字的法被以示褒奖，此六字也出于仲方之手。[①]回国后的仲方曾出任足利义持时期的佛教最高职位鹿苑僧录一职。[②]

图7-3　绝海中津《十牛颂》之一

①　玉村竹二：《五山禅僧传记集成》，东京：思文阁，2003年，第462页。
②　今枝爱真：《禅宗の歴史》，东京：吉川弘文馆，2013年，第111页。

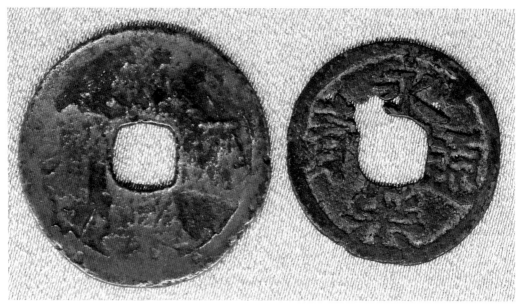

图7-4 日本仿造的"永乐通宝"

　　但是关于仲方撰写"永乐通宝"四字的真实性曾有不少人表示过怀疑。日本学者东野治之认为，在事件后七十余年的某一天，仲方中正的儿子心月梵初拿着一幅山水画给当时著名的五山禅僧横川景三观看。当着心月的面，横川景三首次披露了其父令日本人为傲的这段佳话。因此一般不会是横川景三的臆造。再者，"永乐通宝"这一铜钱主要用于赏赐外国，并不是国内通用货币。基于以上两点，东野治之认为仲方中正题写"永乐通宝"是可信的。[①]值得一提的是，随入元僧龙山德见一起赴日的林和靖后裔林净因（日本馒头之祖）也与仲方有远亲关系，即林净因的曾孙有兆妙庆禅门之妻伟芳宗奇禅尼乃仲方之外甥女。他们都曾活跃在明代中日关系的舞台上，成为沟通两国友谊的桥梁。[②]

　　明初陶宗仪的《书史会要补遗》的"外域"中，有"释中巽，字权中，日本人，书宗虞永兴"之记载，此即前文提及的与绝海中津一起入明的权中中巽，善书法，宗法唐朝的虞世南。洪武元年（1368）入明后，曾任杭州中竺藏主一职。洪武五年（1372），在明使仲猷祖阐、无逸克勤出使日本之际，亦曾充任通事，一度回国。

　　《书史会要》卷八记"外域"书中还有如下记载：

① 东野治之：《日本僧书写的"永乐通宝"》，载《书的古代史》，东京：岩波书店，1994年。
② 玉村竹二：《五山禅僧传记集成》，东京：思文阁，2003年，第463页。

曩余与其国僧曰克全字大用者，偶解后于海甸一禅刹中，颇习华言，云彼中自有国字，字母仅四十有七，能通识之，便可解其音义。因索写一过，就叩其理。其联辍成字处，仿佛蒙古字法也。全又以彼中字体写中国诗文，虽不可读，而笔势纵横，龙蛇飞动，俨有颠、素之遗。①

陶宗仪在禅寺中邂逅的日僧克全大用擅长汉语，因此在两人的交流中陶氏得知日本不仅有汉字，还有字母四十七，显然这里指日本的假名。因陶氏之索，克全大用当场书写了一幅假名书法，陶氏虽然看不懂，但觉得有张旭、怀素狂草的遗韵。

"草书出了格，神仙认不得。"由于日本的假名书法看似中国的狂草，但又完全不认识，所以中国文人经常用其来揶揄一些不规范的草书。如米芾在《宝章待访录》中，就说陈贤的《草书帖》奇逸难辨，如日本书。②

继陶宗仪《书史会要》之后，同时代的朱谋垔因陶氏《书史会要》有益书家，乃撖有明一代续其卷后，即《续书史会要》，其中有"释永杰，字斗南③，扶桑人，书宗虞永兴"之记载。关于斗南永杰，出生地、生卒年皆不详，只知为临济宗焰慧派僧，师事南禅寺少林庵的春谷永兰，中年入元。④回国后以一介平僧归隐。日本学者上村观光认为其归国后曾住城州鸣泷村妙光寺，而玉村竹二则认为这没有任何根据，所以不足为信。斗南永杰善书，深得唐朝虞世南笔法，有"杰斗南样"之称。据季弘大叔《蔗轩日录》"文明十八年十二月廿九日"条的记载："贞庵、双桂、斗南为少林三绝。斗南为兰春谷之弟子。"⑤可见斗南的书法被称为南禅寺少林庵的一绝。日本相国寺的兴彦龙评其书法曰："斗南翰墨续谁灯，咄咄休言逼永兴。书止晋人人不会，梅花直指付倭僧。"⑥

《半陶文集》（玉村竹二编《五山文学新集》第四卷）二"评倭僧斗南书"曰："大明南村处士陶宗仪九成《书史会要补遗》曰：'释永杰，字斗南，日本人，书宗虞永兴。释中巺，字权中，日本人，书宗虞永兴。虞世南，封永兴公。'"《半陶文集》乃日僧彦龙周兴的文集，记载了

① 倪涛编：《六艺之一录》卷二百六十六"古今书体九十八"。
② 倪涛编：《六艺之一录》卷三百三十四下"历朝书谱"。
③ 《嘉靖大理府志》卷二"日本四僧塔"："在龙泉峰比洞之上，逯光古、斗南，其二人失其名，皆日本国人。元末谪大理，皆能诗善书，卒，学佛化去，郡人怜而葬之。"
④ 玉村竹二：《五山禅僧传记集成》，东京：思文阁，2003年，第496页。
⑤ 东京大学史料编纂所：《大日本古记录·蔗轩日录》，东京：岩波书店，1953年，第261页。
⑥ 上村观光：《五山文学全集》别卷，东京：思文阁，1973年，第536页。

较多的中日文化交流轶事。虽然只是对陶宗仪著述的引用，但显然其口吻是对日僧斗南书法的推崇。

横川景三《补庵京华前集》（玉村竹二编《五山文学新集》第一卷）的"书江山小隐图诗后"也有类似记载："按天台陶九成著《书史会要》，洪武丙辰镂于梓以行于世，其末有谓曰：'杰斗南、巽权中，宗虞永兴书，全大用造国字假名。'而此三高僧，皆我国之产也。自丙辰到永乐，洎乎三十年，恨天不留陶九成也。呜呼，使老人光之于史笔，三高僧风斯在下焉耳。虽然钱上有铁画银钩，被底有悬针垂露，是无字之记也，是不摩之碑也。金声乎中华之南又南，玉振乎扶桑之东又东。书史一编云乎哉。"

横川景三分别用"金声"与"玉振"将三位在中国取得书法名声的日僧杰斗南、巽权中、全大用与中国书家相提并论，尤其是在学习虞世南书法上取得的成就予以了高度赞扬。

明初以宫廷为中心，流行虞世南的楷书。（图7-5）上述的权中中巽和斗南永杰不仅善书，而且书风直逼虞世南。可见明朝的这种风气也波及了日本。室町时代禅院的匾额往往以唐楷品味为高，大概与此不无关系吧。

像绝海中津、权中中巽等是因私来中国留学，对中国文化的东传当然不可小视。此外，明朝文化持续周期性地对日本产生影响的另一个渠道就是政府定期派遣的使节团。建文三年（1401），室町幕府将军足利义满任命肥富为正使、祖阿为副使出使明朝，拉开了明代中日朝贡贸易的序幕。在这之后将近一个半世纪里，日本共派遣使团二十次左右，在日本历史上称为"遣明使"，其人员、船队规模都可以和遣唐使相媲美。除了第一次的正副使外，其余十八次都是由著名的五

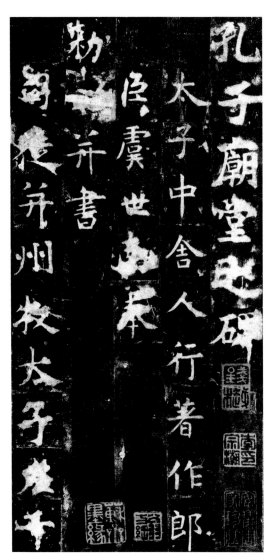

图7-5　虞世南《孔子庙堂碑》唐拓本
（东京三井文库藏）

山禅僧担任正副使。这些禅僧具有很高的汉学①造诣，来到明朝后，除完成贸易任务外，还积极展开文化交流。书画是其中的一个重要内容。

日本享德二年（1453）随遣明使东洋允澎入明的东林如春就是代表之一。东林，曹洞宗宏智派禅僧，日本越前人。自幼临摹赵孟頫书法，深得赵体神韵。入明后，与宁波文人、书法家张楷有诗文唱和。因其书名，明朝代宗皇帝命其挥毫"鸿胪卿寺"四字匾额。时人将其与日僧斗南永杰相提并论。②

徐霖（1462—1538），字子仁，号九峰道人，又号髯仙，乃正德年间一位传奇人物。皇帝曾两次驾临其宅，甚为宠幸。《四友斋丛说》载："徐髯仙少有异才，在庠序赫然有声，南都诸公甚重之。然跅弛不羁，卒以罣误落籍。后武宗南巡，献乐府，遂得供奉。武宗数幸其家，在其晚静阁上打鱼。随驾北上，在舟中每夜常宿御榻前，与上同卧起。官以锦衣卫镇抚，赐飞鱼服，亦异数也。后武宗晏驾，几及于祸，赖诸公素知之，力为保全，遂得释放还家。"③徐霖善词曲，兼善书。（图7-6）《本朝分省人物考》于其才艺、际遇、名声记述较前更为详细：

> （徐霖）放笔工文章，闻誉益起。督学御史浮梁戴公珊、山阴司马公垔，每试必称曰："奇才！奇才！"然任放不谐俗，忌刻者常侧目待之，竟遭诬黜落。霖曰："已矣，士固能自贵，岂专在青紫邪！"由是博极群籍，究作者之情，尝曰："诗文以理致为宗，达斯乃登大雅，否则虽金鸣锦烂，但浮藻无益也。"故平生不易下笔，但一篇成，人竞玩绎。王公大人，迎致斌礼，屏障得其挥洒，重于金玉。声沛夷夷，朝鲜、日本使臣得其书者，什袭珍之。④

明人何乔远在《名山藏》中，也有类似记载：

> 徐子仁，南京人。年十四补弟子员，任放不谐，竟遭黜落。繇是博极群书，究作者之

① 纵观日本的中国研究史，大致可以明治维新为界，分成前后两个阶段：前期称作"汉学"，在江户时代达到鼎盛；后期才叫"中国学"，一直延续至今。从严格意义上讲，"汉学"既是中国学也是日本学，或者说两者兼有，明治以前的日本人是将之作为本国传统文化的一部分进行研究的。明治维新以后，在"脱亚入欧"的风潮下，日本经受"欧风美雨"的洗礼后，文化结构发生变异，西学从某种程度上替代了汉学的角色，汉字负载的文化受到疏远和异化，逐渐衍生出"中国学"的新型学科。日本把中国作为外在的客观对象，真正进行科学意义上的研究，无疑肇始于明治时期，并在大正、昭和时期趋于成熟。
② 玉村竹二：《五山禅僧传记集成》，东京：思文阁，2003年，第515页。
③ 何良俊：《四友斋丛说》卷十八"杂纪"，北京：中华书局，1959年。
④ 过庭训：《本朝分省人物考》卷十三"徐霖"，影印明天启二年（1622）刻本，台北：成文出版社有限公司，1971年。

图7-6　徐霖行书《雨中独酌诗页》

情。自前元赵孟頫亡，书学遂微，篆法尤多失正，至周伯温始复振之，本朝李东阳远续其绪。子仁以其超颖之姿，躬诣堂室，盖尚雄丽，晚益朴古拔俗，绰登神品。余若真行，皆入精妙。碑板书师颜柳楷法，题榜大书师本朝詹孟举，并绝海内，日本使臣得者什袭为珍。[①]

由此可见朝鲜、日本的使臣对徐霖书法喜爱、珍视的程度。

还有一位明人姜立纲，书体自成一家，宫殿碑额多出其笔，不但国内有名，在日本同样享有很高名气。（图7-7）据称日本国门高十三丈，为求匾额曾遣使来我国，请姜立纲书写。后日本人每自夸曰：此中国惠我之至宝也。[②]这是中日两国源远流长的文化交流、友好往来史上的一则佳话。

① 何乔远：《名山藏》卷一百"艺妙记"。
② 倪涛：《六艺之一录》卷三百六十四"历史书谱·明"。

图7-7　姜立纲楷书作品

三、宁波书风

　　宁波是明代唯一被指定作为日本遣明使登陆的合法港口。不管是北上谒见中国皇帝，还是等候季风回国，众多的日本使节都不得不在宁波停留较长时间。因此，十五、十六世纪的宁波是中国文化东传日本最重要的窗口，其历史地位功不可没。就书法而言，通过日僧亦对日本的墨迹产生了不少影响。①

───────────

① 　关于宁波与日本的书画交流，还可参见金皓《明州与日本的书画交流》（《浙江工商职业技术学院学报》2006 年第 1 期）等研究成果。

（一）詹仲和书法的东传

关于詹仲和（1488—1505），明代的朱谋垔在《续书史会要》中做了如下介绍：詹仲和，四明人，生弘治时。行草法赵文敏公，一点一画，必有祖述。自云刻意书学五十余秋，心记腹画，方悟旨趣。尝以子昂款式落之，识者卒不能辨。但评者云其"不喜正锋，兼乏劲气，如山林老儒，举止殊俗，使之应时处变，则不免于迂腐耳"。亦善水墨竹石。

詹仲和与日本使者的交流主要见诸题赞、绘画等。现存日本的詹仲和真迹主要有：1.《柿本人麻吕图》（日本正木美术馆藏）；（图7-8）2.《竹石图》（安藤家藏）；3.《詹僖笔〈竹图并诗〉》（京都本派本愿寺藏）；4.为三宅壹岐守宗彻书写的《苇牧斋跋》（津藩三宅氏藏）；5.为山科本愿寺实如书写的七言绝句（本愿寺藏）；6.赞雪舟等杨的《富士清见寺图》（永青文库藏）；7.《归去来辞》一幅（菊屋家住宅保存会藏）；8.赞等本《藻鱼图》（京都博物馆藏）。

图7-8　詹仲和题《柿本人麻吕图》

（二）策彦周良与明朝书法

入明僧策彦周良（1501—1579）有"后期五山文学之花"的美誉。（图7-9）曾于嘉靖十八年（1539）和二十六年（1547）二度入明朝贡。第一次为遣明副使，在宁波滞留时间前后达一年两个月。第二次荣任遣明正使，在宁波时间也达一年以上。因此，策彦周良的文化交流对象主要是宁波文人。

1.与方仕的交流

关于鄞县人方仕，光绪《鄞县志》卷四十五"艺术"中有载："方仕，字伯行，号梅崖，善书能画，有称于时。丰坊以书学名天下，见仕书法深奇之。所著有《续图绘宝鉴》。"其父方震与遣明使佐佐木永春有深交。也许是受家庭影响，方仕与遣明使的交流也很多，尤其是策彦周良更为显著。就书法而言，主要有以下几个方面：

嘉靖十八年（1539）七月二十六日：赠詹仲和遗墨和自书的"观物华清"四大字各一幅。

同年八月二十日：方梅崖来，携以自书的"怡斋"字（图）并葡萄一画。

图7-9 策彦周良《探春》

嘉靖十九年（1540）十月二十三日：梅崖惠老坡古迹并诗与书。

嘉靖二十年（1541）正月二十七日：同三英生上司访方梅崖先生，遂烦其手书"谦庵雨云（一说'玉'）"四大字并山谷一文。送方梅崖周得所摹之画二方。

同年二月三日：得所命梅崖之墨迹数枚。

同年二月七日：求书于梅崖，得"于梅"字二幅并短书。

同年四月十二日：收梅崖所书之"迎春西樵"之字。[①]

2.与丰坊的交流

丰坊，明代著名的书法家，字存礼，号南禺，后更名道生，浙江鄞县人。其为嘉靖进士，曾官至南吏部考功主事。"善书翰，屡评国朝书法。其草书自晋唐而来，无今人一笔态度。唯喜用枯笔，乏风韵耳。李子苾评其《甘露帖》特入神品，惜未之见。"[②]（图7-10）

丰坊是策彦周良最为敬仰的明代书法家之一。第一次来中国时，请得丰坊为自己和同事的诗集《城西联句》九千言作了序。第二次又请丰坊为自己写了《谦斋记》。

关于策彦周良与丰坊的交往还有一则非常有趣的逸闻。某一天，策彦周良登门拜访丰坊，发现在丰坊家的客厅里竟然悬挂着一幅中峰明本的书法真迹。前面已经提及，中峰明本是众多入元僧的宗师，在日本影响很大。策彦当时感到非常惊讶，自己梦寐以求的作品竟然

① 策彦周良：《初渡集》同日条，《大日本佛教全书》第73卷·史传部十二，东京：讲谈社，1972年。
② 朱谋垔《续书史会要》。

图7-10　丰坊书法

在此处邂逅。于是向丰坊提出惠让的请求，没想到丰坊不肯。耿耿于怀的策彦回国后，向主公大内义隆复命时，鉴于策彦出色地完成使命，大内义隆送给策彦一件礼物——正是悬挂于丰坊府第中堂的中峰明本真迹。当喜出望外的策彦询问此作品的来历时，大内义隆说乃是王直献上的礼物。[①]众所周知，王直乃倭寇大头目，从中亦可知其活动能力以及当时倭寇复杂的一面。

策彦周良不仅精通汉学，亦是书坛名手。他的书法有明人笔墨趣味，可见受明代书风影响在所难免。

宁波文人对日本室町时代尤其是禅林书法的影响，当然不限于以上的几人。据海老根聪郎的研究表明，最主要的还有张楷一家、金湜为主的高年社成员等。（图7-11）他们都有相当多的作品流播东瀛。[②]

① 三田村泰助：《中国文明の歴史8·明帝国と倭寇》，东京：中央公论新社，2000年，第277页。
② 具体可参见海老根聪郎：《寧波の文人と日本人—十五世紀における—》，《東京国立博物館紀要》一一号；王慕民、张伟、何灿浩：《宁波与日本经济文化交流史》第五章第四节"明代宁波与日本的文化交流"，北京：海洋出版社，2006年。

图7-11-1　张楷手迹《孔子圣迹图》石拓长卷

图7-11-2　金湜梅花诗两首

四、和样流派

书法流派并不是室町时代的产物，但此一时期出现了能写各种书体的书家。尽管他们大多大同小异，缺乏特色，但是也为后来流派的形成打下了基础。其中主要有以下派别：

（一）敕笔流

是指北朝后圆融院天皇创立的书风。（图7-12）"敕笔"即"宸翰"，也就是天皇的墨迹。派生于青莲院流。

（二）素眼流

是指北朝贞治、应安年间（1362—1375）金莲寺僧素眼创立的书风。（图7-13）素眼擅长假名书法，宗法世尊流。

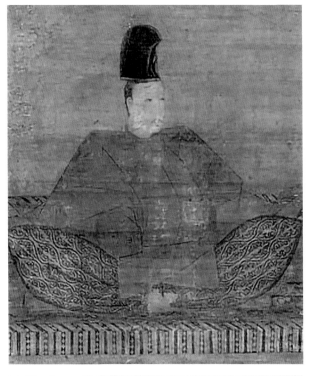

图7-12　后圆融院像（土佐光信作，云龙院藏）

图7-13　素眼法师书法

（三）宋雅流

是指歌人飞鸟井雅缘（1358—1428）创立的书风。因为雅缘法名"宋雅"，所以其书法被称为"宋雅流"。

（四）彻书记流

是指清岩正彻（1381—1459）创立的书风。正彻乃东福寺僧，曾任该寺书记一职，因此其书被称为"彻书记流"。正彻作为一名禅僧却擅长和歌，在当时非常难得。他崇尚温雅的和样和假名书法，宗法敕笔流。

（五）尧孝流

指歌人尧孝（1391—1455）创立的书风。（图7-14）曾与飞鸟井雅世一起编纂《新续古今和歌集》，官至权大僧都，号常光院。

图7-14 《尧孝日记》末页
（肥前松平文库藏）

（六）飞鸟井流

指权大纳言飞鸟井雅亲（1417—1490）创立的书风。（图7-15）飞鸟井家族以和歌和蹴鞠闻名于世。其先祖雅经、孙子雅有、曾孙雅缘都是一流的歌人和书家。

（七）宗祇流

指饭尾宗祇（1421—1502）创立的书风，亦称"饭尾流"。（图7-16）宗祇作为连歌师著称于世，同时也是一位杰出的古典和歌研究者。其阔达自在、温文尔雅的书风随其和歌盛行一时。

（八）二乐流

指歌人权中纳言飞鸟井雅康（1436—1509）创立的书风。（图7-17）因其号"二乐轩"，所以其书体亦称

图7-15 飞鸟井雅亲短册书法

图7-16 宗祇像（山口县立博物馆藏）

"二乐流"。因笔势强劲有力，得到将军足利义尚、大内义隆等的青睐。后出家称"宋世"。

（九）堺流

是指连歌师牡丹花肖柏（1445—1527）的书风。（图7-18）因肖柏为和泉国堺人，所以称为"堺流"。

（十）三条流

指内大臣三条西实隆（1455—1537）创立的书风。（图7-19）其擅长和歌、连歌，精通汉学和典章制度。师承硕学的一条兼良。其书风平正，有笔力，格调高雅，宗法青莲院流而自成一家，即"三条流"。

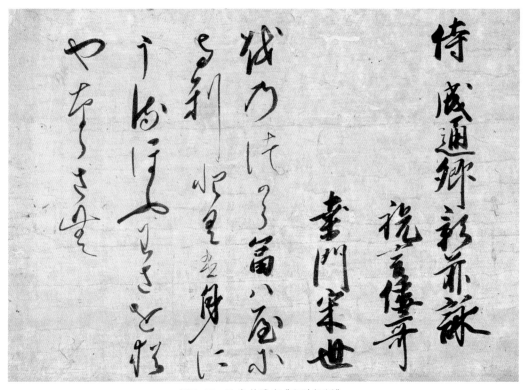

图7-17　飞鸟井雅康《和歌怀纸》

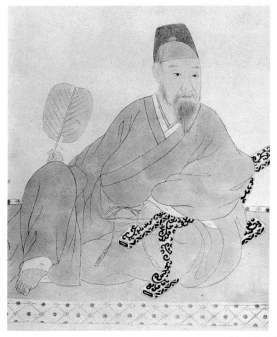

图7-18　牡丹花肖柏像及其书法

图7-19　三条西实隆书状

图7-20　后柏原天皇《宸翰怀纸》

图7-21　山崎宗鉴和歌书法
（国文学研究资料馆藏）

（十一）后柏原院流

指后柏原天皇（1464—1526）创立的书风。（图7-20）宗法青莲院流和敕笔流。

（十二）宗鉴流

指山崎宗鉴（1465—1553）创立的书风。（图7-21）初名志那范重，后转住山城国的山崎而改称"山崎"，号宗鉴。宗鉴以俳谐连歌而著称，同时擅长汉字和假名书法。书风源自素眼流和尧孝流，内含隐逸潇洒、不拘一格的一面。

（十三）尚通流

指关白近卫尚通（1472—1544）创立的书风。（图7-22）近卫家自先祖御堂关白道长以来书家辈出，尤以法性寺关白忠通为著名。尚通之书宗法二乐流，但自创"尚通流"。

（十四）稙家流

指关白近卫稙家（1502—1566）创立的书风。（图7-23）稙家作为尚通之子，擅长书法，宗法尚通流，但糅合二乐流、飞鸟井书体，自成一家。

图7-22　近卫尚通书法

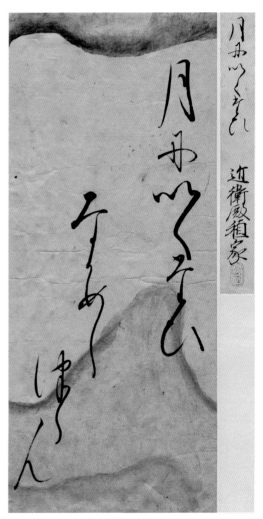

图7-23　近卫稙家书法

五、五山书法

前面已经提到,镰仓时代与宋元交流频繁,宋风的禅宗样盛行一时。但是到了室町时代,特别是十四世纪后半开始,禅宗因其贵族化而衰落。禅僧耽溺于文辞之流,即所谓的五山文学,极其隆盛。但另一方面,书法沦为类似风流韵事的小技,虽然当时五山禅寺崇尚中国文化,流行宋元明书风,但技法可观者不多。在日本书法史上,也把五山书风称为"五山样"。五山样的一个特点是书画一体,即书与山水画或高僧顶相互相结合。当时五山禅僧所推崇的中国书家主要有黄山谷、赵子昂、张即之,而王羲之、虞世南、颜真卿这种讲究技法的书体反受到冷落。

这种现象在明代宁波人余永麟的《北窗琐语》中也可得到佐证:

> 海外诸国,独日本粗知文义,惟师东坡、山谷,及王晋卿、赵子昂诸家,唐以前文字俱不好。嘉靖乙亥,入贡正使石鼎、周良、珠宣、用琳,皆解文字者也。余每致笔谈,多重佛略儒。五经用汉隽王弼、郑玄之徒,皆彼所深信。医用旧方,而略发挥。诗尚纤巧,又元体之下下者,题咏颇多,略述一二。
>
> 《春雪》:昨夜东风胜北风,酿成春雪满长空。梨花树上白加白,红杏枝头红不红。莺闷几时能出谷,燕愁何日得泥融。寒冰锁却秋千架,路阻行人去不通。
>
> 《游育王寺》:偶来览胜鄮峰境,山路行行香作堆。风搅空林饥虎啸,云埋老树断猿哀。抬头东塔又西塔,移步前台更后台。正是如来真境界,腊天香散一枝梅。
>
> 《萍》:锦鳞密砌不容针,只为根儿做不深。曾与白云争水面,岂容明月下波心?几番浪打应难灭,数阵风吹不复沉。多少鱼龙藏在底,渔翁无处下钩寻。[1]

余永麟的老家宁波是当时日本遣明使主要活动场所,所以与日本人交流的机会比较多。文中提到的石鼎(湖心硕鼎)、周良(策彦周良)是嘉靖己亥(1539)使团的正副使,珠宣、周琳(居座周琳)都是使团官员。有关日本的知识,余氏应该是从与他们交流中得来。据载可知,当时室町时代中后期的日本书法,主要崇尚北宋的苏东坡、黄庭坚、王晋卿以及元代的

[1] 余永麟:《北窗琐语》,国学扶轮社校辑《古今说部丛书》第 4 集第 6 册,上海:中国图书公司和记,1915 年。

赵孟頫。这为了解日本镰仓至室町时期的书风传承与变化提供了非常重要的资料。此外，两国人士在"笔谈"交流过程中，余氏还了解到遣明使们"重佛略儒"，这与一般的观点也有所抵牾。因此，遣明使们在与中国缁素交流过程中，是否存在"与缁谈儒，与素论佛"的错位交流现象？

五山样的代表书家主要有梦窗疏石、铁舟德济、绝海中津、一休宗纯、了庵桂悟等。值得一提的是一休宗纯，其书笔锋尖锐，气势逼人，于书坛无愧中外，卓然自成一家。（图7-24）

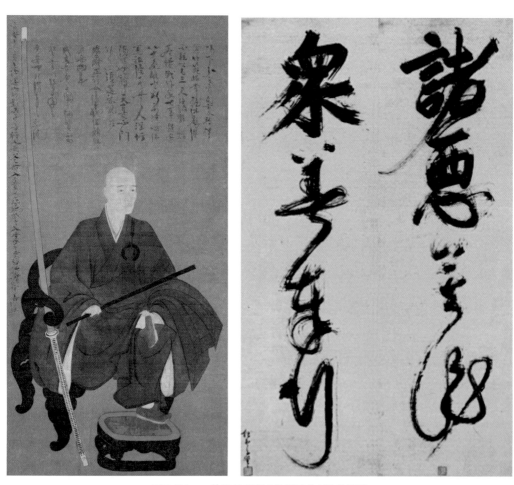

图7-24　一休宗纯顶相（传墨溪作）及其墨迹

第八章
法帖输入与江户书法

　　德川家康于1590年奉丰臣秀吉之命移居江户。十三年后，在江户开设幕府，使原本落后的江户，成为日本政治的中心地。1867年，第十五代将军德川庆喜将政权奉还于天皇，结束了长达265年的江户时代。此时期又因德川氏世袭将军之职，习称"德川时代"。

　　纵观整个江户时代，除了"大阪之阵"（1614—1615）和"岛原之乱"（1637—1638），国内长期处于歌舞升平的太平状态。因此，幕府统治空前稳定，社会经济迅速发展，从而带动了文化艺术的普及，促进了学术思想的探索。书法艺术也一扫室町时代以来的萎靡气息，获得重大发展，江户时代初期出现了所谓的"宽永三笔"（本阿弥光悦、近卫信尹、松花堂昭乘）。此外，以乌丸光广为主，众多的书家也不满足于室町时代以来的和样，他们主张以上代样为范本，开创了和样的新世界。但正所谓"春风不度玉门关"，这种革新的和样书风并没有进入宫廷和贵族阶层，他们依然守着室町时代沉滞的书风。而在百姓、商人中最流行的还是御家流书体。"宽永三笔"去世后，日本书法界出现了回归上代样的复古现象，尽管书家不多，但也是江户时代书法史上值得注意的事实。[①]

　　明末清初，许多中国人东渡日本，其中有受雇于江户幕府的医师、骑射名手、兽医、僧录以及亡命的文化人，他们在日本的各种活动，扩大了中国文化对日本的影响。尤其是承应三年（1654）隐元隆琦的应邀赴日，更具有划时代的意义。如果说从室町到江户初期的文化是临济文化，那么江户文化也可称之为黄檗文化。[②]

一、宽永三笔

　　在和样书法的世界里，从镰仓末期到室町时代，各种流派如雨后春笋般涌现。但这些流派只是注重形式罢了，在内涵上缺乏个性。在这种和样书法界沉滞之际，出现了三位值得称道的书家，那就是近卫信尹、本阿弥光悦、松花堂昭乘，世称"宽永三笔"。其中近卫信尹的

①　堀江知彦：《江户时代的书风》，《书的日本史》第六卷"江户"，东京：平凡社，1975年，第40—41页。

②　大庭脩著，徐世虹译：《江户时代日中秘话》，北京：中华书局，1997年，第140—141页。

笔力最强，本阿弥光悦最富于变化，而松花堂昭乘最精于巧妙。"宽永三笔"这一称呼初见于享保十八年（1733）刊行的菊冈沾凉（？—1747）著作《近代世事谈》卷四中，最初称为"京都三笔"，又称"近世三笔"或者"后三笔"。

（1）本阿弥光悦（1558—1637）：光悦是一位罕见的艺术天才，他充分掌握了平安时代以来假名书法的特点，在描绘日本自然景色的金银泥底画上，以散笔书写和歌，展示了日本书法美的极致。（图8-1）

（2）近卫信尹（1565—1614）：将其豪放的性格与皈依禅宗的心境融汇一体，在金银泥的华丽料纸上，用禅家的粗犷笔触书写假名，其凌厉之气，与镰仓时代的墨迹一脉相承。（图8-2）

图8-1　本阿弥光悦书状

图8-2　近卫信尹书状

图8-3　松花堂昭乘书状

（3）松花堂昭乘（1584—1639）：空海书风的传人，把空海笔法的巧妙和气象的浑厚融入笔底，尽情表现当时豪迈的时代精神。（图8-3）

二、唐风再兴

和样这种日本独有的书风约诞生于十世纪的前半，在迈入江户时代前，可以说和样占了日本书法界的主流。十二世纪末，随着禅宗的东传，墨迹与和样可以说开始平分秋色。但有一点必须注意，那就是墨迹主要限于禅僧之间流传，而没能给社会一般书法界带来很大的变动。但是，墨迹对和样的影响绝不可小视，南北朝时代被称为"宸翰样"的和样实际上就是这种影响的结果。

（一）唐样流派

中国风味的书风脱离禅林圈进入普通书法界是在进入江户时代之后，从学者文人到普通庶民，无不心摹手追。因此，这一时代的唐样主要兴起了四个流派。

1.黄檗派

承应三年（1654）隐元隆琦东渡日本，宽文元年（1661）经幕府许可，在京都的宇治建立了

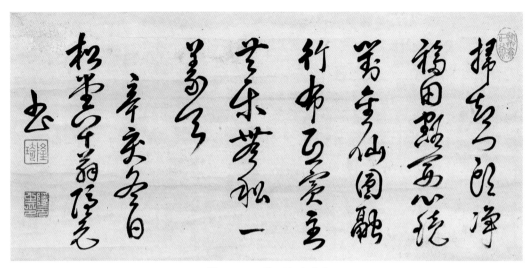

图8-4-1　隐元隆琦书法

黄檗山万福寺，出任开山。（图8-4）之后嗣法的中国
高僧有木庵、即非、高泉等，他们皆喜好书法，继承了
隐元浑厚和雅的书风，形成黄檗派书风，为日本中国
书风的振兴贡献不少。其中，隐元隆琦、木庵性瑫、
即非如一世称"黄檗三笔"，三位高僧的书风分别有
"稳健高尚""雄健圆成""奔放阔达"之时评。

　　关于隐元禅师的书风，有的认为是出自业师费隐
禅师，抑或隐元本人心仪的蔡襄，但是，根据刘作胜在
《黄檗禅林墨迹的研究——以隐元为中心》（三惠社
2010年版）的研究，隐元书法的用笔、结构和章法皆
类似文徵明那种"单体不连"的草书风格。（图8-5）

　　在日十九年的隐元，留下大量的墨迹，仅语录
《隐元全集》（平久保章编，开明书院1979年版）
就收录诗偈、题赞近4000首，这些诗文都是因黄檗
僧、信徒之请而用毛笔写成，它们基本传存在世。这
些作品的流播，不难想象对日本当时的书风产生了
多大影响。但是，从渡日后的第二年开始，隐元的活
动受到幕府的限制，在摄津的普门寺度过了六年时

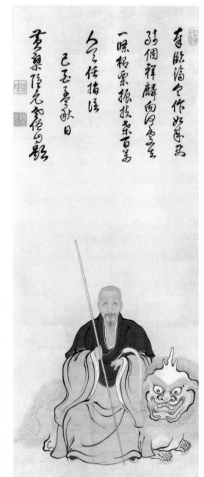

图8-4-2　隐元隆琦禅师自题顶相图

间。期间，中国再三催促隐元回国，这种去留不定的日子导致隐元心境发生变化，书风也逐渐出现了转变，雄厚的连笔、大字草书等疑似"怀素风格"的作品渐渐增多。[①]

木庵的大字书风基本受隐元的影响，而从结构来看，颇有米芾、赵子昂的韵味；即非亦擅长大字，作品豪放淋漓，求字者络绎不绝，以致自毁笔砚，以示绝笔。（图8-6）

黄檗书法中还有一位杰出代表，即独立性易。独立，俗姓戴，名笠，字曼公，因明亡而自晦赴日，以五十八岁之高龄师事隐元，取法号性易，字独立。他精通文字学，临摹法帖碑文功力深厚，擅长草书。（图8-7）其徒高天漪（日本名高玄岱，1639—1722）名闻于世，尤善草书，其所书《江户浅草观音堂施无畏》碑额，久为书家所叹。另一位至长崎的华人林道荣（1640—1708），精于隶、楷、行、草各书体，与高天漪齐名，有"长崎二妙"之誉。[②]高天漪之子颐斋也善书，颐斋门下又出了泽田东江，他们在唐样的发展史上都占据了重要地位。

图8-5 文徵明草书七律立轴

戴笠与"黄檗三笔"的僧人不同，其对儒学的基本价值仍有长期的认同，年近耳顺方出家，既是受家世基因中的隐逸超越之气的影响，也是对于时局悲观绝望的心境写照。在性易看来，宋元明书家，均无法与汉唐书家，特别是二王、智永、颜真卿、怀素、张旭相提并论。这一书学主张，与黄檗禅僧为主的尚意、怪奇书风大异其趣。禅僧书法，历来主张大开大合的狮吼用墨，表达黄檗棒喝门风之下，自性顿悟的机锋，而性易则更强调书法渊源和技法的严谨。东渡后，传之于北岛雪山（1636—1697）及高天漪。雪山传之于细井广泽，天漪传之于男颐斋，颐斋传之于泽田东江。而后广泽、东江虽有异

① 锦织亮介：《黄檗禅林の書画》，若木太一编《長崎・東西文化交涉史の舞台：明・清時代の長崎支配の構図と文化の諸相》，东京：勉诚出版社，2013年，第164—166页。
② 郑梁生：《中日关系史》，台北：五南图书出版公司，2001年，第193页。

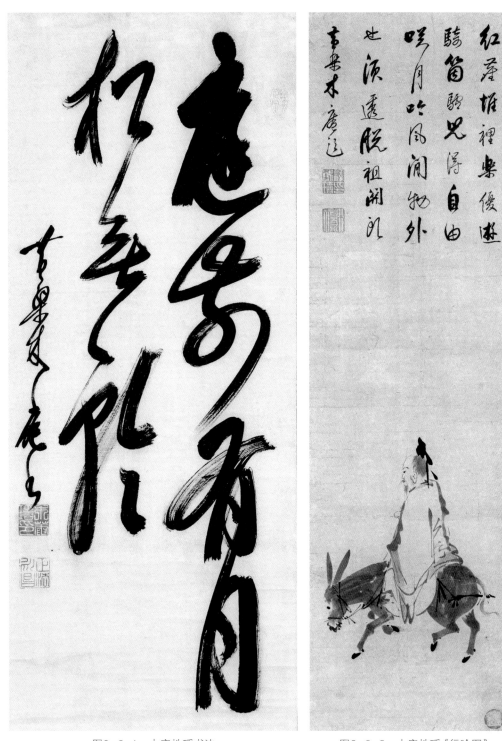

图8-6-1　木庵性瑫书法　　　　　　　图8-6-2　木庵性瑫《行吟图》

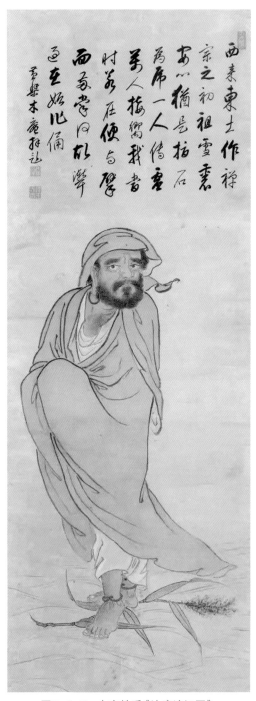

图8-6-3 木庵性瑫《达摩渡江图》

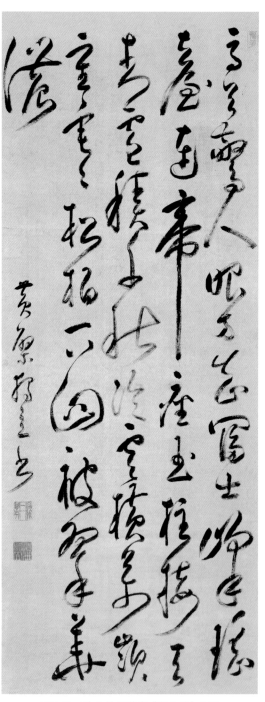

图8-7 独立性易草书《富士峰》立轴

论，至其执管五法、把笔三腕、拨镫等说，皆渊源于曼公之所接受。[①]

1662年的季春至孟夏期间，陈元赟在京都的临时住所里来了两位同乡，一位是俞立德，另一位是由参。俞立德，杭州人，字君成，传花源（杭州人任德元，字吉卿，花源为其号）笔法，号南湖。宽文初年频来长崎，前后三次住在书法家北岛雪山的父亲北岛宗宅家里。在杭期间，曾从戴曼公学习笔法，后追随戴公也到了日本。俞立德将从任德元处学来的文徵明笔法传授给北岛雪山。文徵明的笔法传授顺次为文彭—文嘉—文启美—全梁—花源，俞立德为第六传，雪山为第七传。关于俞立德的笔法，日本人信夫粲在《恕轩文钞》的"题细井广泽消息帖"中说："昔者唐彦猷得欧阳率更书数行，反复临摹，遂以书名天下。广泽先生亦得明俞立德拨镫法一篇，熟读精思，则书名动海内。名家所为不期而符，所谓不待文王而起者耶。"[②]而深得独立、即非、雪机、俞立德等中国书家笔意的北岛雪山，经糅合文徵明、赵子昂的书风后，在日本书法界掀起了一股新风。1677年，北岛随黄檗僧上京，传授细井广泽书法，在江户名声大振，以致有"唐样之祖"的美誉，为中国书风在日本的传播贡献不小。

2022年3月20日—4月13日，由中国佛教协会、中国美术馆主办，杭州永福寺协办并提供展品的"黄檗文华润两邦——隐元及师友弟子的禅墨世界"书画展于北京市中国美术馆隆重举办，再次显示了黄檗禅僧对中日两国书风的影响。（图8-8）

2.贺茂流

藤木敦直以空海的执笔法和运笔法为基础而创立的流派。（图8-9）以明代黄氏编辑的通俗书法教材《内阁秘传字府》为范本，讲究学习永字八法、七十二笔势，促进了唐样书法的普及。

3.北岛细井派

江户时代适值明王朝灭亡，受亡命日本的明遗民以及后来流寓日本的清人的影响，钟爱明清

图8-8 黄檗书法展览一角

① 温志拔：《黄檗禅僧独立性易的书学与日本书法》，《福建技术师范学院学报》2021年第4期。
② 小松原涛：《陳元贇の研究》，东京：雄山阁，1962年，第258—259页。

图8-9　藤木敦直书法

图8-10　北岛雪山行书《得声不离门》（东京国立博物馆藏）

书风的人逐渐增多。北岛雪山随来长崎的俞立德学明代文徵明书法，又传之于细井广泽。（图8-10）广泽作《拨镫真诠》，明示了先师相传的执笔法。广泽门下则以其子九皋为首、平林淳信、关思恭、三井亲和等唐样书家辈出，以江户为中心地，唐样书风如江海波涛，广泛涌入文人学者的书斋案头。

4.传统派

到宝历、明和年间（1751—1771），以长崎为门户，输入的中国法帖碑版日见增多。晋唐元明的名家书法，特别是元代赵子昂，明代祝允明、文徵明、董其昌这四家居压倒优势，随着四家的风行，唐样迎来了全盛期。其间自然产生了两种倾向。

第一，以王羲之为宗，踵武欧阳询、赵子昂、文徵明的传统派，松下乌石、泽田东江等属之。根据马成芬《唐船法帖研究》（日本清文堂2017年版），收录王羲之书作的集帖有二十二种输入日本，其中《淳化阁帖》有三十六部。而在输入日本的收录王羲

之书作的集帖中, 年代最近的是钱泳摹勒的嘉庆十三年(1808)刊的《诒晋斋法帖》四卷十六帖。文化四年(1807)由申一号船输入日本七部, 嘉永二年(1849)十一部, 嘉永五年(1852)子三号船一部, 合计十九部。[①]

根据日本学者大庭修先生的调查, 冠以王羲之开头的书籍、法帖在江户时代输入日本的状况如下:

享保二年: 王羲之《兰亭记》一部一帖、王羲之《太上黄帝内经》一部一帖、王羲之《鹅群帖》一部一帖;

享保四年: 王羲之《佛遗教经》一部一帖、王羲之《兴福碑》一部一帖;[②]

享保四年九月: 第二十二号南京船主沈补斋王右军《黄庭经》一帖、王右军《遗教经》一帖、王右军《兴福寺碑》一帖;[③]

元文二年: 王羲之《快雪堂法书》一部一帖;

宝历六年: 王羲之《草诀百韵歌》一部一帖;[④]

宝历十三年: 王羲之《黄庭经》一部一帖、王羲之《十七帖》一部一帖、王羲之《圣教序》一部一帖;

天明三年: 王羲之《草诀偏旁辨疑》一部一帖;[⑤]

文化九年: 申一号唐船持渡别段卖王羲之草书下野守一部一帖、王羲之《古草诀帖》下野守一部一套四帖;[⑥]

天保十三年: 寅二号船《淳化阁帖》之内王羲之帖二帖不, 寅二号船《淳化阁帖》之内王献之帖一帖不, 寅二号船十五钱《淳化帖》之内王羲之帖一帖不, 寅二号船《淳化帖》之内王献之帖一帖不;[⑦]

弘化二年: 巳三号、四号、五号船拾钱《遗经帖》一部一帖;[⑧]

嘉永四年: 亥四号船八钱五分《遗教经》五部各一帖。[⑨]

① 松浦章、马成芬:《清代长崎贸易与王羲之法帖的舶载》,《中国书法》2019年第11期, 第182—185页。
② 大庭脩:《江户时代における唐船持渡书の研究》, 关西大学东西学术研究所, 1967年, 第676页。
③ 同上, 第243页。
④ 同上, 第676页。
⑤ 同上, 第677页。
⑥ 同上, 第427页。
⑦ 同上, 第471页。
⑧ 同上, 第492页。
⑨ 同上, 第567页。

有关王羲之书迹的最早舶载记录是在享保二年（1717），一直到嘉永四年（1851）。能够明确唐船船主的是享保四年九月的第二十二号南京船主沈补斋所带入日本的王右军《黄庭经》一帖、王右军《遗教经》一帖、王右军《兴福寺碑》这三件。

清人沈补斋在享保四年（1719）乘二十二号南京船来到长崎港时，在所舶载的书物记录中，记载了除王羲之以外的其他作品：虞世南《庙堂碑》一帖、文徵明《十四咏》一帖、赵文公《净土诗》一帖、智永《二体千字文》一帖、董其昌《神道碑》一帖、米元章《百花诗》一帖、《草书千字文》一帖。①

文化九年（1812）申一号唐船持渡别段卖的作品中有下野守青山忠裕购买“王羲之草书一部一帖、王羲之《古草诀帖》一部四帖”的记载。②

享保二年（1717）王羲之的相关书作被输入日本，至宝历七年（1757）和刻本出版，中间相隔四十年。这四十年可看作是江户时期对王羲之的认知度的时间差。之后，王羲之名迹被广泛知晓。③

垂青唐代张旭、怀素，宋代米芾，明代董其昌的革新派，赵陶斋、十时梅崖、赖春水等属之。幕末江户的市河米庵不仅仰慕中国南宋、元初有名书家米芾，将其号取为“米庵”，更亲自到访长崎，向来日清人胡兆新学习中国书法。他广收明清真迹，以此为规范研习书学。市河米庵毕生致力于书法相关资料的收集与研习，其著述也被后人视为学书典范，成为江户唐样革新派的殿军。

另一方面，京都的贯名海屋专力临摹晋唐碑帖，注目于平安前期传来的唐人真迹和日本古笔，其晚年所作唐样浑成高雅，已达于化境。相对于市河米庵的革新派，他可以说是传统派的结晶。在江户对抗米庵革新派的，还有力倡学习晋唐，对文字溯流讨源而自成一家的卷菱湖。幕末诞生的这三位唐样大家，为江户书法史写下了最后璀璨的一笔。

然而，一般认为唐样书法的产生与早期来日僧人有着密切关联，往往忽视以长崎贸易形式源源不断大量输入至日本的中国书法篆刻典籍。实际上，后者对于唐样书法发展的影响远远高于前者。④

根据马成芬的研究表明，最早输入日本的中国丛帖为江户元禄七年（1694）输入的《米

①　大庭脩：《江戸時代における唐船持渡書の研究》，关西大学东西学术研究所，1967年，第243页。

②　松浦章：《清代海外贸易史の研究》，东京：朋友书店，2002年，第111—134页。

③　松浦章、马成芬：《清代长崎贸易与王羲之法帖的舶载》，《中国书法》2019年第11期，第182—185页。

④　松浦章：《江户时代唐船舶载与中日书法交流——马成芬著〈唐船法帖研究〉》，《中国书法》2018年第11期，第205页。

苋白云居帖》，从此之后直至文久二年（1862）的一百六十八年间，中国法帖被输入至日本长崎的次数多达四百五十九次，一百五十一种，三千七百余部。其中《淳化阁帖》共输入三十三部，颜真卿的《颜三稿》共输入四百五十余部，尤其是《问经堂帖》共输入十二次，共计输入一千八百八十三部。其中在弘化二年（1845）一年中仅通过三艘唐船输入此帖的数量就多达一千二百部，占江户时代中国法帖输入总量的百分之六十七点七。其次输入最多的是《颜三稿》，共输入三十一次，五百三十九部，其中输入年份最多的是弘化元年（1844）由四艘唐船共输入一百三十三部。另外，江户时代的出版商对王羲之、颜真卿、董其昌、文徵明以及赵孟頫等有名书法家的书迹通过模刻的方法进行了出版，在江户时代的日本大受欢迎。[①]

因大量中国法帖的输入，日本江户时代书法家深受中国书法影响，像幕末三大家中的市河米庵、贯名海屋都以利用中国法帖为契机形成自己的书论或书风。可见中国法帖的输入与江户时代日本书风的形成有着密切的关系。

（二）明清书法受追捧

1.琉球人喜爱的明清书宗

首先声明，琉球曾是东亚一个独立王国，与中国明清两朝有长达五百年左右的正式外交关系。1609年，萨摩藩入侵琉球，琉球自此沦为半殖民国家。1879年，日本明治政府吞并了琉球，琉球王国作为一个独立王朝从此不复存在。现在日本的冲绳县管辖范围大致相当于当年的琉球王国之域。

蒋超伯（1821—1875）在《麗濃荟录》卷六中，对琉球人偏爱张瑞图的书法作品做了以下记载：

> 　程春海先生云："张二水书纯用扁笔，未免以霸气行之，而魄力殊大，若施之画，必可压倒时流。"其实二水亦工画，世亦间有之。相传二水为水星度世，其字可辟火。钱竹汀谓二水书法与董思翁、邢子愿、米友石相伯仲，特因书魏珰碑，致位公辅，名列逆案，遂不为世所珍。然至今琉球国人，每至福州，必物色晋江张阁老字。史忠正公亦云："其人姑置之，其字天下奇。"

①　马成芬：《唐船法帖の研究》，东京：清文堂，2017年，第1—198页。

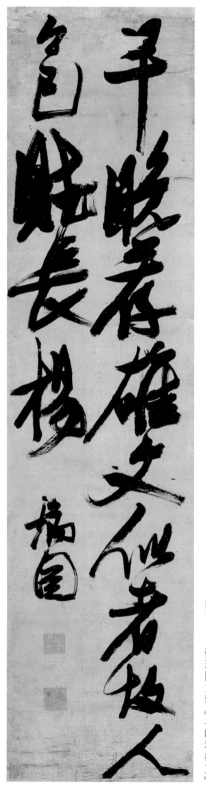

图8-11　张瑞图立轴《早晚荐雄文》

张二水即著名书家张瑞图（1570—1644），书法奇逸，峻峭劲利，笔势生动，奇姿横生。（图8-11）明代四大书法家之一，与董其昌、邢侗、米万钟齐名，曾有"南张北董"之号。崇祯三年（1630），因魏忠贤生祠碑文多其手书，被定为阉党，获罪罢归。因张氏名列逆案，其作品不为国人所珍，但琉球人却异常喜爱他的作品。中国人讲究德艺双馨、德才兼备，强调字如其人，但琉球人虽不能说其是唯字为上，但并不太考虑政治因素。这不仅与两国的政治生态、官场文化不同有关，也与文化传播过程中的变异、取舍相连。东亚文化的传播有"道器"之别，书法作为"道器"结合然又以"道"为主的最高代表，只有作者的"德"、内容的"正"与书法的"艺"完美结合时，作品才能流芳百世。而在琉球、日本等周边诸国，如此的评判标准不一定适用。这是我们在进行中日、中琉书法比较批判时要注意的问题点，因为书论有其独特的本土性，不可生搬硬套。

张瑞图的书法不仅受到琉球人的追捧，对日本后世的影响无疑也是巨大的，导致日本的整个近代史都在不遗余力地收罗张瑞图的书法作品。

丁柔克在《柳弧》卷二中，对王文治书法在琉球的反响有如下记载：

　　王梦楼太守名文治，字禹卿，江苏丹徒人，自少以文章、书法称天下。全侍讲魁、周编修煌曾奉使琉球，邀太守俱，琉球人争宝其翰墨。

王文治（1730—1802），清代书法家、诗人，字

禹卿，号梦楼，丹徒（今江苏镇江）人。工书法，以风韵胜。（图8–12）著有《梦楼诗集》《快雨堂题跋》等。清乾隆二十一年（1756）五月，随周煌、翰林院侍讲全魁出使琉球。王文治在琉球期间的交流情况，周煌的《琉球国志略》（十六卷）有详细记载。

胡公寿（1823—1886），初名远，字公寿，号瘦鹤，画以字行，又号横云山民，华亭（今上海松江）人。其诗书画被称为"横云三绝"，求其书画者骈阗于门，润笔之资累万。（图8–13）王韬（1828—1897）在《论书十二绝》中对胡公寿曾有如此评价：

> 横云山民擅三绝，一缣倭国价连城。可怜书法空当代，竟被丹青掩盛名。①

王韬对胡公寿的书画作品做出"一缣倭国价连城"的评价，应该说是有一定可信度的。因为王韬不仅有赴日的经验，而且在1879年旅日之前，已经与十多位日本人有直接交往，还有间接得之于理雅各等人或西方报纸的日本消息，还在其主编的《循环日报》上发表过近二十篇有关日本的政论文，可以说王韬有很丰富的日本知识。②

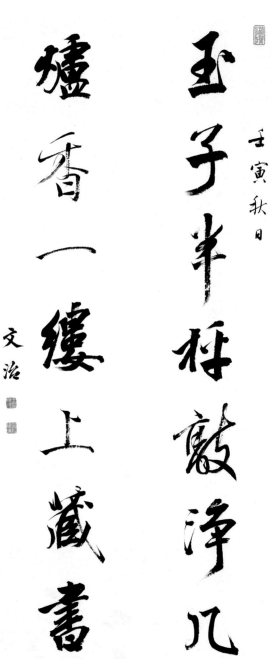

图8–12　王文治书法

① 王德彦：《晚清沪上"〈论书〉十二绝"三辨》，《中国书法》2017年第4期。
② 潘德宝：《王韬〈扶桑游记〉与日本冶游空间的建构》，《浙江师范大学学报》（社会科学版）2018年第3期。

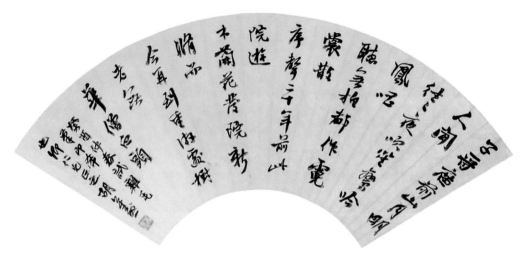

图8-13　胡公寿扇面书法

2.梁山舟书法

清代书法家钱泳（1759—1844）在《履园丛话》卷六的"山舟侍讲"中，提到钱塘梁山舟的书法作品在日本等国受欢迎的程度。

> 钱塘梁山舟先生，名同书，字叔颖。乾隆壬申恩科进士，官翰林侍讲。引疾归，以重宴鹿鸣加四品衔。家居六十年，博学多文，而尤工于书。日得数十纸，求者接踵。至于日本、琉球、朝鲜诸国，皆欲得其片缣以为快。余少时游幕杭州，尝修士相见礼谒先生于竹竿巷里第，必纵谭古今书法源流，以启迪后生，有董思翁老年风度。年九十余，尚为人书碑文墓志，终日无倦容。盖先生以书法见道者也。

梁山舟（1723—1825），字元颖，号山舟，又自署不翁、新吾长翁，大学士梁诗正之子，浙江钱塘（今杭州）人。梁山舟书法在当时非常有名，日本、朝鲜、琉球的人皆以得其片缣为快。据称，梁山舟写字，只用虚白斋的纸，夏歧山、潘岳南的笔，而刻石必陈云杓、陈如冈、冯鸣和。以至于虚白斋的纸非常流行，许氏也因此发了财；夏歧山、潘岳南等也因此致富。

关于梁山舟善书及其作品传日事迹，清太祖努尔哈赤次子礼亲王代善之后昭梿（1776—1829）在《啸亭杂录》卷十"山舟书法"也有记载：

梁山舟同书，文庄公子也。官侍读，即引疾归。善书法，远近驰名，日本、朝鲜诸国贡使，争以重价购之。论者谓近日善书者：刘石庵相公朴而少姿；王梦楼侍读艳而无骨；翁覃溪抚摹三唐，面目仅存；汪时斋谨守家风，典型犹在。惟公兼数人之长，出入苏、米，笔力纵横，浑如天马行空，汪文端、张文敏后一人而已。

在昭梿看来，梁山舟的书法胜过了当时有名的善书者刘石庵（墉，1720—1805）、王梦楼（文治，1730—1802）、翁覃溪（方纲，1733—1818）、汪承霈（时斋，？—1805）等人，原因是他兼备众家之长，擅长苏轼、米芾笔法。故而远近驰名，以致日、朝贡使争相以重金购买其作品。（图8-14）

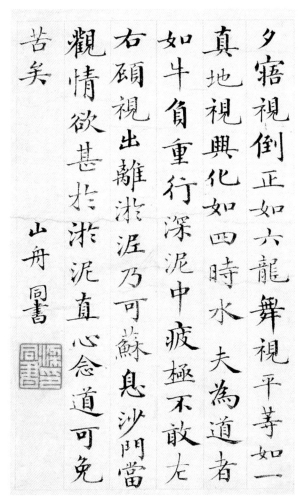

图8-14　梁山舟小楷

昭梿的说法并不虚妄，梁山舟书法在当时确实名气很大，以致有人求书久久不得而动粗挥拳，还传为一时美谈。这在郑光祖（1776—1866）《一斑录杂述》卷一"浙人戏对"中有载：

> 山舟梁同书为浙省名人，书法独绝，然乞请太多，有数年无以应者。东墅谢公之子某，屡请延约，忽然动怒，竟送老拳，猝不备，倒于地，众为劝解。一时传为美谈。

梁绍壬（1792—？）在《两般秋雨庵随笔》卷一的"代笔"中写道：

> 山舟学士书名噪海内，而从无代笔。汤昼人庶常锡蕃、沈友三明经益颇肖公书，尝为人作字，署学士名，实非代笔也。

梁山舟的书法不仅受到日本人的追捧，来自琉球的留学生也极其喜爱。这在陈康祺的《郎潜纪闻》卷十一"梁山舟书名播于日本琉球"条中有如下记载：

> 梁山舟学士书名满天下，求书者纸日数束。尝言："古善书皆有代者，我独无，盖不欲以伪欺人也。"其诚笃如此。时日本国有王子好书，以其书介舶商求公评定。琉球生自太学归国，踵公门乞一见。公以无相见仪却之，其人太息曰："来时国王命必一见公而归，今不得见，奈何？"因丐公书一纸，曰："持是以复国王耳。"其名盛又如此。

3.钱泳的《陈仲弓碑》拓片风靡日本

《履园丛话》卷九的"汉郭有道、陈仲弓碑（建宁二年）"条中，对钱泳自己所书的《陈仲弓碑》流入海外后引起日本人误解的趣闻进行了记载：

> 郭有道、陈仲弓二碑，皆蔡中郎撰文，所谓无愧辞者。惟两碑久亡，欧、赵亦未之见也。今山西介休驿路旁有郭有道碑，是国初傅青主重书，后郑谷口又书一碑，与傅书并峙，故顾南原有以五十步笑百步之讥。陈仲弓碑世亦无有，洪氏所载惟有《太丘长陈实坛碑》。嘉庆元年，余偶书一本赠山阴陈雪樵骑尉，骑尉遂以刻石，因椎拓数百纸，传播坊间，不知何时流入海外。日本人视为原刻，戊辰、己巳之间，寄信中华海舶，一时要五百本，市者仍以余书翻刻以应之。海外人以耳为目，不知真伪如此。

郭有道、陈仲弓两碑原皆出自著名书家蔡邕之手，但均亡佚已久，即使书法名手欧阳询、赵孟頫也未曾见过。（图8-15）嘉庆元年（1796），钱泳手书一本赠予绍兴陈雪樵骑尉，陈于是刻之以石，不料无数的拓片流入坊间，还到了海外。日本人误以为是蔡邕原刻，在1808—1809年之间，竟通过中国商船要求购买《陈仲弓碑》拓片五百本。书画商人当然仍以钱泳所书拓片得以蒙骗过关，所以钱泳感叹："海外人以耳为目，不知真伪如此。"当然，从另外一方面也可以看出，钱泳的书法造诣也确实非常人能及，据称尤擅长汉碑风格。因为他集有各种小唐碑石刻，还有缩临小汉碑之习惯，所以练就一手以假乱真的功夫。钱泳收藏的残石数十种，后来俞樾花了白金百两购买，嵌之于杭州诂经精舍之壁。这是业界广为人知之事。

图8-15 传为蔡邕书《熹平石经》

对于钱泳的书法，齐学裘（1803—？）在《见闻随笔》卷二十四"钱梅溪"条中做如下评价：

> 金匮钱梅溪（泳），能诗，工书缩本唐帖，至其分书，一味妍媚，不求古雅，名虽远播，终不近古。

其实，对于齐学裘的评价要一分为二地看。如对于钱氏的隶书，翁方纲就有"摹古隶直逼汉人"之评。而其小行楷书，梁章钜则认为"风神秀逸，实与清成亲王伯仲"。

提到钱泳，还有一件事值得一提。2005年的某日，山西古旧书收藏家彭令在南京朝天宫

古玩市场淘得名为《记事珠》的破烂旧书一册。孰料这一不经意的行为，不仅是收藏界的重大捡漏，更是我国文学界、书法界的一大发现。因为《记事珠》竟是钱泳的手写稿，而其中还有《浮生六记》的佚文《册封琉球国记略》，为《浮生六记》补上了珍贵的一记，更为钓鱼岛归属我国提供了又一力证。（图8–16）

图8–16　钱泳手书《册封琉球国记略》

4. "日本国王" 喜欢的清人书法

陈其元在《庸闲斋笔记》卷一中，对 "日本国王" 喜欢的书法有如下记载：

> 余家以工书称者颇多，香泉太守及匏庐宗伯最有名。太守少时梦登一楼，满贮隃糜，有神人谓之曰："供子一生挥洒。" 自是书法日进，以岁贡生受圣祖特达知，入直内廷。雍正十一年，世宗敕以公书勒石，为《梦墨楼帖》十卷。高宗爱其书，与张氏《天瓶》、汪氏《时晴》鼎峙焉。事纪余翰林《秋室集》跋语中。乾、嘉以来，四海争购公书，日本国王尤嗜之，海舶载往，辄得重值，致故乡几无遗墨。

陈其元（1812—1881），字子庄，晚号庸闲老人，浙江海宁人，出身名门望族，受知于左宗棠，得曾国藩、李鸿章器重，官至江苏道员。著有《日本近事纪》。文中提到的香泉太守即陈奕禧（1648—1709），

图8-17　陈奕禧行书作品

著名书家，以 "香泉体" 闻名；而匏庐宗伯即陈邦彦（1678—1752），工诗善书，尤精小楷，书名远播，"咸以得其尺幅作为传家之宝"。一时南方假冒、模仿其笔迹者多至百人。"日本国王"（应该是幕府将军）特别喜欢陈奕禧的作品，争抢一空，以致故乡都找不到他的遗墨。（图8-17）

5.伪法帖流入日本

钱泳《履园丛话》卷九"伪法帖"条目中，还有如下记载：

> 嘉庆初年，有旌德姚东樵者，目不识丁，而开清华斋法帖店，辄摘取旧碑帖，假作宋元明人题跋，半石半木，汇集而成，其名曰《因宜堂法帖》八卷、《唐宋八大家帖》八卷、《晚香堂帖》十卷、《白云居米帖》十卷，皆伪造年月姓名，拆来拆去，充旧法帖，遍行海内，且有行日本、琉球者，尤可噱鄙。

目不识丁者伪造的法帖竟能充斥市场、流播海外，说明即使在国内，真正懂得碑帖鉴赏的行家也并不多见，更何况是海外的日本、琉球。加之当时日、琉两国对中国书法的崇信，容易导致对中国法帖的盲目追求。

当然，在日本有影响的明清书家中，王铎也是一个重要人物。王铎书法出现在日本书坛始于清代中、晚期。随着中日贸易的日益发达，王铎作品随之大量进入日本。据称，王铎书法作品在日本煎茶会的书画鉴赏中很受重视，且在各种拍卖会上，其作品往往价格昂贵。王铎行草恣肆纵横的气势和淋漓酣畅的笔墨视觉效果，以致形成了以王铎书风为核心的日本现代派书风"明清调"。

（三）罗振玉与日本书画

苏东坡一生著述甚富，惜其书画作品大多在徽宗初年的党禁中为蔡京所毁。至南宋乾道年间，宋孝宗下诏解禁，求遗迹归之秘府，并亲为序赞，苏书乃得以流传。东坡墨迹至宋末已所剩不多，南宋成都人汪应辰毕生搜罗其书帖，在成都镌刻了苏轼墨迹三十卷，名之曰《西楼帖》。可惜此帖原石已毁于南宋端平、景定年间（1234—1264）。但是，关于《西楼帖》的版本，王伯恭（1861—1921）在《蜷庐随笔》中有如下记载：

> 《西楼帖》最为有名。亡友刘铁云竭数年之力，始得两册，端午桥制军续得四册，即古人所谓东坡书髓者。端公遇难后，帖为徐菊人所得。徐付石印，以一部赠张葆斋，张赠塔式古，塔复遗余。然吾前在姜颖生案头见《西楼帖》印本，较此尤精，谓系罗振玉在日本所印，不识即此本否？颖生物故，是帖遂失，无由并几对观矣。

据王伯恭的记载，其友刘铁云藏有《西楼帖》中的两册，清末的直隶总督满洲端方（端午桥制军）得其四册。端公遇难后，藏品转至徐世昌（徐菊人）。徐氏将其石印（一种平版印刷）后，张葆斋得赠一部。张氏又将其赠予塔式古，最后塔式古又留给了王伯恭。（图8-18）而王伯恭在画家姜颖生案头见到的《西楼帖》印本，比自己所藏的要精良。问之，乃罗振玉从日本印制回来。遗憾的是，姜颖生死后，该帖也散佚不存了。可见，日本保存了较好的《西楼帖》本子。

提到罗振玉（1866—1940），他的为人处世虽存有诸多非议，但才学外溢，书法成就亦颇高。（图8-19）而且，他的"藏品鬻卖"活动在某种程度上确实推动了日本书画事业的发展。1911年，罗顾虑战乱将至，并为了

图8-18 王伯恭草书临王羲之帖

筹措离开北京另谋他所的资金，决定将自己收藏的书画拿到日本出售。为避免中国海关的查验和日方课税，罗的朋友藤田丰八（1869—1929）委托驻华公使小村寿太郎（1855—1911），以日本公使馆书籍的名义邮寄，并建议在报纸上宣传藏品，又附上品目价格表给罗的友人内藤

湖南（1866—1934）。同年7月15日在京都市立绘画专门学校举办展览，展品共计132件。展览持续一个月，之后开始拍卖罗氏收藏的作品。（表8-1、8-2）售出的127幅作品中，有114件是展览作品。收藏罗氏旧藏的日本藏家身份多样，大部分为关西的经济界人士，其他还有政界人士、书画家、篆刻家、收藏家、汉学家、新闻社长、外交官、美术史家、考古学家、僧人学者等，几乎都曾到访过中国。

罗氏旧藏书画转为日本藏家所有后也并非秘不示人，而是通过展览这一新式传播媒介予以展示。此外，随着珂罗版印刷的逐渐普及，被影印出版的藏品也不在少数。这批书画流入日本后，在美术教育、展览和出版等方面还是产生了积极影响，为日本重新认识中国书画打开了新视野，推动了日本中国美术史研究的发展。[1]

图8-19　罗振玉临秦诏版篆书立轴

① 苏浩、邱吉：《1911 年罗振玉旧藏书画售入日本始末及其影响》，《故宫博物院院刊》2022 年第 3 期。

表8-1　罗氏收藏作品书法部分展观目录（括号内为实际成交价）

品名	价格（日元）	品名	价格（日元）	品名	价格（日元）
明祝枝山楷书离骚经卷	300（350）	明王履吉草书北山移文册子	250	明王履吉行书石湖八绝册子（吴山涛旧藏）长尾	250
明鲁治书卷	300	明王履吉卷	300	明丰南禺书卷	250
明文徵明楷书养生论条幅	500	明祝枝山草书诗卷（金粟山藏经纸，背有唐人写经）（田村良）	300	明人墨迹册子（徐有贞、李梦阳、王锡爵、罗伦、王稚登、祝允明、张弼、彭年、张渊、丘湄）长尾	300
明董其昌临各家书卷	350	明邢子愿行书	60	明黄道周楷书墓志稿卷（梁章钜旧藏）	2000
清姜西溟临王书卷	60	清朱竹垞书诗册	60	清钱辛楣行书条幅	50
清钱牧斋行书条幅	60	清王梦楼行书条幅二	60	清刘石庵行书条幅	80
清邓完白篆书条幅	50	清伊墨卿隶书册	40	清何义门楷书条幅	250
清康熙帝御笔条幅	100	清梁山舟书卷	40	明沈石田行书落花诗册子	
清铁梅庵行书册					

表8-2　罗氏收藏作品拓本部分展观目录

品名	价格（日元）	品名	价格（日元）	品名	价格（日元）
旧拓汉碑					
明拓史晨（前后）碑	500	初拓修褒斜道刻石（张叔未跋）	200	韩仁铭	80
国初拓衡方碑	300	安阳四残（叶志诜旧藏）	100	三公山碑（沈韵初藏）	70
鲁俊碑	300	旧拓白石神君碑	80	武荣碑（经、论、语三字未损本）	70
景北海碑	300	张寿碑（至精本）	80	百石卒史碑（赵程□跋）	300
孔宙碑	80				

续　表

品名	价格（日元）	品名	价格（日元）	品名	价格（日元）
宋拓					
北宋初拓秘阁（王大令）帖（董其昌跋）	1500	北宋拓丰乐亭记（孤本）	2000	南唐拓本澄清堂帖（朱笥河藏印，北平李氏三宝之一）	2000
宋拓甲秀堂帖（董其昌跋，孤本）	1500	宋拓麓山寺碑（陶文毅公旧藏）	1000	宋拓多宝塔碑（梁芷林跋）	1000
宋拓道因碑（中间有缺）	700	宋拓黄庭经（杨大瓢诸家题跋）	700	宋拓汝帖残本（张叔未跋）	300
宋拓汝帖（乌）金本	400	宋拓十三行（明李鹿坪跋）	2500	南宋拓大字麻姑山仙坛记（张叔未跋）	400
宋拓曹娥碑（毛意香跋）	150	宋拓十七帖残本（唐鹤安藏）	1500	宋拓争座位帖（临川李公博藏）	150
明拓					
明拓夏承碑（朱竹君藏）	250	明拓皇甫碑（丞、然二字未损本）	150	明拓楚金禅师碑（残本）	100
明拓曹景完碑（张叔未跋）	200	明拓虞公碑（翁叔平、吴子苾等题跋）	100	明拓云麾将军碑（韩桂船、汤雨生题跋）	150
明拓绎山碑	100	明拓先侄张氏碑（全纸精拓本）	200	明拓道因法师碑（徐紫珊藏）	100
明拓嵩阳寺碑（刘子重藏本）	70	明拓契苾明碑（二册）	80	明拓梦奠书千文	80
明拓曹子建碑（何梦华藏本）	100	明拓代国长公主碑	60	明拓说文部目、明拓十八体书（合装）	80
明拓智永千文	100	明拓多宝塔碑（翁覃溪跋）	250	明拓罗池庙神祠	100
明初拓升仙太子碑（四册）	200	明拓宋广平碑（翁覃溪题藏，初出土未洗石本）	200	明拓大宋新译三藏圣教序、明拓昌黎五箴（合装）	60
明初拓怀仁圣教序	150	明拓中兴颂（刘子重藏本）	200	明拓怀素帖	70
明拓李卫公碑	100	明拓争坐帖（内务数跋）	100	明拓怀素圣母帖	70

续　表

品名	价格（日元）	品名	价格（日元）	品名	价格（日元）
明拓集王字兴福寺碑（至精本，陈曼生藏）	250	明拓颜书祭侄季明文	100	明拓古柏行（金任询书）	70
明拓雁塔圣教序（二）	150	明拓大达法师塔铭	80	明拓米元章评纸帖（宋纸宋墨拓本）	120
明拓同州圣教序	200	明拓潘尊师碣（朱桱之题藏）	100	明拓海岱帖（锡山安氏初拓本，有安氏诗）	100
明拓原本晋祠铭（陈万川藏）	140	明拓道因法师碑	70	明拓国学兰亭	100
秦刻初拓醴泉铭（宋纸宋墨拓本，旧装）	200	明拓石台孝经（四册，明晋王府旧藏）	100	明拓东阳兰亭	100
明拓兜沙经	70	明拓小字麻姑、小字仙坛记（二本合装）	70	明拓甲秀堂帖（周秦篆谱，曹秋舫藏）	100

（四）中日书家交流

王伯恭在《蜷庐随笔》的"宫岛大八、中岛裁之"条目中，记载了日本书法大师宫岛咏士与他及张裕钊之间的一段学书友谊：

> 光绪丁亥，余在准仲莱太史家课徒，忽有日本人宫岛大八，持吾友吕秋樵信来访。其人甫及冠，有志求学中国者。余时将从盛军于小站，婉词谢之。彼乃向吾求师，意甚诚。不得已为之作函，介绍于张廉卿，令往保定投谒。廉翁时为莲池书院山长也。张见吾书大喜，留置门下，三年始归。后曼君谓廉翁甚爱其人也。宫岛还国后，为大师，长学部，东人闻风企慕。有中岛裁之者，复来中国保定求师，而是时廉翁已卒，继为莲池山长者为吴挚甫。中岛复执贽受业，挚翁亦颇爱之。然张、吴两君，皆古文高手，此事非数年可了，又岂异国人浮慕浅尝，可以得门而入者？甚矣，好名之心，中外不免也。

图8-20　宫岛咏士作品

宫岛咏士（1867—1943）是日本明治到昭和前期的著名书法家、汉语教育家。（图8-20）出生于山形县米泽，名吉美，字咏士，号咏而归庐主人。明治三十七年（1904）编辑出版汉语教材《官话急就篇》，并开设汉语教学私塾等，为日本战前的中文教育发挥了重要作用。书法代表作品有《犬养公之碑》等，高足有上条信山、藤本竹香等。

据上述王伯恭的回忆，光绪丁亥（1887），在清朝驻日使馆参赞吕秋樵（并不是一般认为的公使黎庶昌）的推荐下，宫岛咏士来到中国学习书法。首先来到王伯恭处，但由于王氏当时正要赴周盛传率领的传字营（盛军），所以婉言拒绝了。在宫岛的请求下，王伯恭为其介绍了张裕钊。宫岛在张氏门下学书三年，深得张氏风韵。回国后，声名大噪。于是，熊本人中岛裁之（1869—1939）也前来中国学习书法，但此时张裕钊已经作古，于是投入吴汝纶（挚甫，1840—1903）门下。

中岛裁之毕业于京都西本愿寺大学普通教校（今龙谷大学前身），之后来到上海，开始周游考察中国。中日甲午战争期间，曾作为翻译再次踏上中国土地。投入吴汝纶莲池书院学习书法是在1897年，这是他第三次来到中国，一年后回国。中岛第四次来中国是以四川东文学堂教习的身份。1900年义和团运动爆发，四川东文学堂经营困难，中岛也随之辞职。1901年到北京，在吴汝纶、李鸿章的协助以及刘铁云的资助下，开设了北京东文学社。期间，中岛曾任国际亲善协会会长等职。

王伯恭在文末提到，由于张裕钊和吴挚甫都是古文大家，这学问岂是几年就能参透！何况宫岛、中岛均为异国人，不是浅尝辄止就能入门的。最后王氏感叹，好名之人，中外皆有。

前清举人廉泉（1868—1931）乃金匮（今江苏无锡）人，曾参与"公车上书"。1896年始任户部主事，翌年荐升户部郎中。1904年冬，辞职南归，移居上海，造别墅小万柳堂（四年后又在西湖苏堤第一桥筑另一小万柳堂）。1906年，廉泉在上海创办文明书局，编印出版新式学堂教科书、文学艺术译著等。1914年东渡日本，开设扇庄，经营书画。他精诗文、善书法，嗜书画、金石，并以其诗文书画交游于王公贵人之间。在与日本著名书法家日下部鸣鹤的交流中，曾留下诗作《赠鸣鹤翁》一首：

翁名日下部东作，号鸣鹤，又野鹤，为日本名书家，年
七十有七。美须髯。五月廿五日，翁冠方山子冠，挈门下士之
能书者四人，访余于客舍，赋此以谢。

江南倦客人不识，挥手沧溟上玉京。

两过水亭朝饮马，月明山馆夜闻莺。

风情独契方子山，草圣还推张伯英。

爱客自矜腰脚健，不须丹诀问长生。[1]

日下部鸣鹤（1838—1922），生于彦根城（滋贺县彦根市）。
日本近代书道之父、鸣鹤流派的创始人、日本明治时代最著名
的书法家之一，与中林梧竹、严谷一六并称为"明治三笔"。
（图8-21）杨守敬在作为清朝驻日公使何如璋的随员期间，日
下部鸣鹤投其门下，对杨守敬带到日本的拓片碑帖产生了浓厚
的兴趣，并继承了大量杨守敬珍藏的拓片碑帖。之后的1891年
来华，为追寻王羲之足迹来到浙江，收集碑帖拓片，并与俞曲
园、张祖翼、吴大澂、杨见山、吴昌硕等清末文人交往密切。日
下部鸣鹤再将其收集珍藏的拓片碑帖传授给弟子，这些弟子中
不乏日后成为日本书法界大家的。他们再从这些拓片碑帖中汲
取中国书法精华，形成轰动一时的鸣鹤流派直至今日。日下部
鸣鹤还向日本国内传播中国书画诗词文化，当时吴昌硕、弘一法
师等大师与其均有交往。罗振玉也是日下部鸣鹤的好友，二人
相识于1901年，罗振玉前往日本期间。之后，二人在引介山本竟
山拜吴昌硕为师、举办杨守敬追悼会等事项上均有亲密互动。

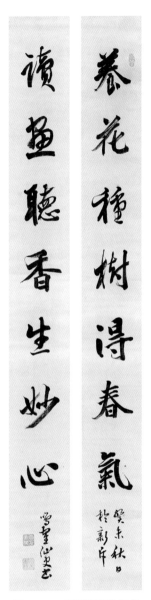

图8-21　日下部鸣鹤行书
七言联

① 廉泉：《南湖东游草》，《清末民初文献丛刊》，北京：朝华出版社，2018年，第29—30页。

（五）颜真卿法帖输入日本

江户时代颜真卿三稿（《祭侄文稿》《告伯父文稿》《争座位帖》）是从仁孝天皇弘化元年（1844）开始输入日本，这一年共输入6次，207部；弘化二年输入次数与部数都达到了最高值，分别为8次和243部；弘化三年输入2次25部；弘化四年输入3次7部。嘉永元年（1848）输入2次15部；嘉永二年输入5次21部；嘉永三年输入1次8部；嘉永五年输入1次6部；嘉永七年输入1次3部；安政五年（1858）输入1次4部；安政七年输入1次1部。以后不见输入。

《颜鲁公法帖》一册，宝历三年（1753）新刻在日本出版。明治时代，颜真卿三稿在日本也很受欢迎，主要刻本如下（表8-3）：

表8-3　颜真卿三稿在日本的刻本

作品名	日本历	西历	出版	所藏
祭侄帖	明治十五年	1882	大藏省印刷局	关西大学
颜鲁公三表真迹	明治十五年	1882	大藏省印刷局	东京大学
颜鲁公争座位帖	明治十五年	1882	大藏省印刷局	宫城教育大学
（颜鲁公）三表真迹	明治十五年	1882	大藏省印刷局	东京都立中央图书馆
颜鲁公座位帖	明治		大藏省印刷局	国会图书馆
颜鲁公争座位帖	明治		大藏省印刷局	东京都立中央图书馆
颜鲁公祭侄稿	明治		大藏省印刷局	东京都立中央图书馆

颜真卿单帖输入日本最早是在享保十一年（1726），最晚至文久二年（1862），在长达136年间共输入了颜真卿字帖11种1502部。其中，《颜真卿多宝佛塔感应碑文》共输入了555部，占所有单帖输入部数的37%。其次是《中兴颂》，在天明三年（1783）至文久二年（1862）的79年间，共输入536部，占总输入部数的36%。其他还有《郭氏家庙碑》《颜家庙》《颜十二法帖》《颜真卿画赞碑》《颜真卿千字文》《麻姑仙坛记》《争座位》《竹山连句》。最昂贵的为安政五年（1858）输入的《颜真卿多宝佛塔感应碑文》，价格为141钱；其次为《颜家庙》，为115钱、96钱和91钱6分；最便宜的为《中兴颂》和《竹山连句》，为1分5厘。

1922年12月，驻东京的中国公使馆举办了一次颜真卿真迹展览会，展出真迹50种，参观人数达到数百人。[①]

[①]　马成芬：《清代颜真卿书迹作品输入日本考——以〈颜真卿三稿〉及其单帖为中心》，李庆新主编《海洋史研究》第七辑，北京：社会科学文献出版社，2015年。

三、缁流三绝

图8-22　寂严《鹤图》自画赞

缁流即僧徒。在江户时代有三位佛门中人，他们的书法成就令人刮目相看，至今评价很高，他们就是寂严、慈云和良宽，世称"缁流三绝"。三人的书风都崇尚超逸，对唐样的流行持超然态度，于书法唯求表现自己的个性。江户时代的书法从整体上看，是以儒者的唐样为中心展开的，他们对长崎输入的唐样，总有些盲目陶醉的倾向，很多人沉迷于文人趣味，而缺乏禅僧墨迹里的那种精神力量。三大书僧的出现，正是对这种弊病的纠正和反拨。

寂严（1702—1771）：真言宗僧，备中（冈山县西部）浅口郡人。俗姓富永氏，名为欢，字谛乘，号松石、龟亭等。出生于藩士之家，九岁入普贤院，师从超染律师并剃度，三十五岁投京都智积院昙寂门下，得真言宗醍醐院流印可。不久入住备中宝岛寺，出任住持，弘扬佛法。晚年退居仓敷玉泉寺，七十岁圆寂。精通悉昙学，但书名更胜学名一筹。（图8-22）

慈云（1718—1804）：真言宗僧，出生于大坂中岛的高松藩邸。俗姓上月氏，幼名满次郎。自幼从父学习朱子学，十三岁时入河内法乐寺，得度。十六岁时应师命从伊藤东涯

学习儒学，之后历住诸寺，晚年退隐生驹山中的双龙庵。兼修显、密、禅，著有《十善法语》《南海寄归传解缆钞》等百余部。（图8-23）

良宽（1758—1831）：禅僧，越后出云崎名主山本左门泰雄的长子。幼名荣藏，后改为文孝，字曲。十八岁随光照寺玄乘破了参禅。二十二岁，入备中玉岛圆通寺大忍国仙门下，剃发得度，号大愚良宽。三十三岁得印可。宽政七年（1795）三十八岁时回到故乡。晚年移居岛崎木村元右卫门家中之庵室，直至圆寂。擅歌，以歌人兼书家著称于世。对于中国人，良宽的书法融合从黄山谷那里学来的汉字构形和《瘗鹤铭》的圆润朴厚，具有曹洞宗坚毅、飒爽、恬然的禅风，可谓开创

图8-23　慈云书法

了一代新书风。（图8-24）

对于良宽独特的书风，有人还将其与傅山进行了对比。首先，从直觉上看，傅山和良宽的字里，都能够透露出一种清苦但洒脱的气质。两人的小字很端严，可一到大字都能够无拘无束，放旷自在。他们的艺术，追求大朴不雕的境界，天真烂漫。外在有一种形式主义的美感，具有一定的视觉震撼力。其次，良宽和傅山都属于书法史意义上碑学兴起时代之前的人，所以他们并没有系统地接受过碑学理论的熏陶，但他们的书法思想对后世的书法理论特别是碑学产生了重大影响。[①]

当然，在论及江户时代的书法时，不能不提到多才多艺的书家赵陶斋。赵陶斋父亲为南京商人，母亲为日本长崎丸山街人。陶斋自幼随竺庵禅师入空门，曾住黄檗山，二十八岁还俗。赵氏书法笔致流美，如行云流水，兼善篆刻、山水画，精通文物典故。[②]

图8-24-1　良宽草书

①　高非：《从良宽到傅山——兼谈当下书写探索的困境与出路》，《书法》2021年第4期。
②　王勇、上原昭一主编：《中日文化交流史大系7·艺术卷》，杭州：浙江人民出版社，1996年，第247页。

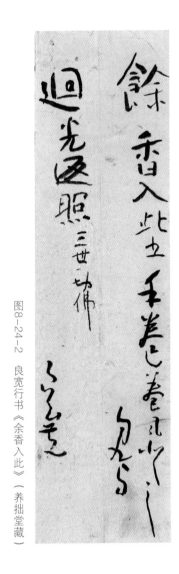

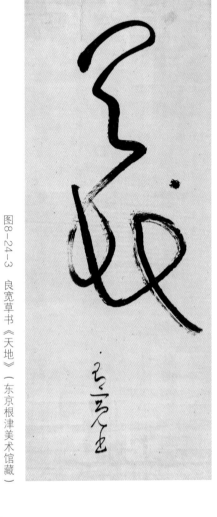

图8-24-2 良宽行书《余香入此》（养拙堂藏）

图8-24-3 良宽草书《天地》（东京根津美术馆藏）

四、幕末三笔

"幕末三笔"是指在江户时代末期的唐样书法家中最著名的三人，即市河米庵、卷菱湖、贯名海屋。他们既是书中圣手，又是道德文章俱佳的汉学名家。"幕末三笔"出现的背景当然是唐样书风的再兴。

市河米庵（1779—1858）：出生于江户京桥。因出生日为亥年、亥日、亥刻，所以亦名"三亥"。字孔阳、小春。因敬慕宋代书家米芾，自号米庵。斋号乐斋、半千笔斋、小山林堂。自幼得父亲熏陶，打下书家之质。后从林述斋、柴野栗山学儒学和诗文。书法自持明院家入门，后倾心唐样，尤其私淑米芾。清朝人胡兆新来到长崎后，随胡氏学习书法，深得晋唐、明清之

图8-25　市河米庵《乐志论》屏风（东京国立博物馆藏）

图8-26　卷菱湖书法

意，最终确立了其崇尚唐样的书法风格。（图8-25）晚年致力于书法教育，弟子达五千余人。著有《米家秘诀》《米庵墨谈》等。收藏较多的书画和文房四宝，刊行了《小山林堂书画文房图录》《米庵藏笔谱》。

　　卷菱湖（1777—1843）：名大任，字致远，号弘斋、菱湖，通称右内，越后新潟人。师从龟田鹏斋，善诗文。精通各书体，出版各类字帖两百种以上，对后世影响很大。（图8-26）

　　贯名海屋（1778—1863）：名苞，初称政三郎，后称省吾、泰次郎。字君茂，号海屋，别号菘翁。书学西宣行，画学矢野典博，得中日两国的各种真迹而大悟，最终自成一家。在世时，画名胜过书名。在日下部鸣鹤的介绍下，其书名方大振，渐被世人推崇。（图8-27）

图8-27　贯名海屋的诗书屏风

第九章
中日书法交流史话

人类学家摩尔根将人类历史的演进分为蒙昧、野蛮、文明三个阶段，而以文字之发明作为划分野蛮与文明的界限。中国文字传入日本后，不仅开启了文明之窗，日本国的历史也因书写而得以流传后世。然汉字东传的意义远远不限于此，东方艺术的佼佼者——书法的同行，把日本人首次带进了黑白空间艺术的巅峰领域，给了日本人无限的精神享受和想象空间。

书法这种独一无二的艺术形式东传后，在日本取得了令人瞩目的发展。日本书法虽师法中土，但又不拘泥于源头，独特的日本风土也曾诞生了众多的著名书家，留下不少名篇佳作，成为中国书法不可或缺的一支域外军团。这支海外力量，也曾引起了我国相关人士的注目。

一、日本书家在中国

中日交往自然伴随文字的流动。隋唐之前，中日之间虽有外交文书往来，惜无墨迹留存。那么，日本书家究竟在何时受到中国的关注？就笔者管见，可能在隋唐时期。

（一）书家兴能

隋唐时代，中日两国交流隆盛，人员往来频繁。唐代的书法对日本产生了各种影响。[1]同时，日本书法也开始受到唐人关注。《新唐书·日本传》就有如下记载：

> 建中元年，使者真人兴能献方物。真人，盖因官而氏者也。兴能善书，其纸似茧而泽，人莫识。[2]

建中元年（780）来中国的日本遣唐使中没有叫"兴能"的使者，很有可能是送唐客大使布势清直的唐名。兴能擅长书法，可惜唐人不认识。其纸张与当时中国习用的好像完全不同。

① 朱关田：《中国书法史·隋唐五代卷》第八章"唐代书法的域外传播"，南京：江苏教育出版社，2009年。
② 欧阳修、宋祁等：《新唐书》"日本传"，北京：中华书局，1995年，第6209页。

图9-1　陶谷《清异录》（日本早稻田大学风陵文库藏本）

《册府元龟》卷九百九十七卷的"外臣部·技术"中也有类似记载：

> 倭国以德宗建中初，遣大使真人兴能，自明州路奉表献方物。风调甚高，善书翰。其国
> 纸似蚕茧而紧滑，人莫能名。

《册府元龟》的作者称兴能"善书翰"，可见应该见过他的书法。关于兴能与唐人的书
法交流，在北宋初陶谷（903—970）撰写的《清异录·文用门》的"卵品"一节中，有更详细的
记载：（图9-1）

> 建中元年，日本使真人兴能来朝，善书札，有译者乞得章草两幅，皆《文选》中诗。沙
> 苑杨履，显德中为翰林编排官，言译者乃远祖，出两幅示余，笔法有晋人标韵。纸两幅：一
> 云"女儿青"，微绀；一云"卵品"，晃白，滑如镜面，笔至上多褪，非善书者不敢用，意惟鸡
> 林纸似可比肩。①

① 陶谷撰，李锡龄校：《清异录》，早稻田大学风陵文库藏本（1572年刻本），第34页。

众所周知，章草是早期的草书，始于秦汉年间，由草写的隶书演变而成的标准草书。遣唐使兴能以章草来书写《文选》中的诗句，并送给了译者（翻译）。这可能是文献记载中，日本书法作品最早流播我国的其中一例。这两幅章草作品从建中元年（780）传到了显德年间（954—960），一位自称是译者后裔的杨履，向陶谷进行了展示。陶谷看后，认为兴能的书法具有晋人标韵。另外，杨履还出示了两种和纸，一云"女儿青"，另云"卯品"。陶谷认为它们类似我国的生宣。

但是，明代浙江衢州人徐应秋在《玉芝堂谈荟》卷二十八中记载说："建元中，日本人来朝，译者乞得章草两幅：一曰女儿青，微绀；一曰卯儿品，晃白。"[1]中国历史上使用"建元"年号的有多位帝王，如西汉第七位皇帝刘彻的第一个年号，使用时间为公元前140—公元前135年；十六国时期前赵政权汉昭武帝刘聪的第三个年号，时间为315—316年；晋康帝司马岳的年号，时间为343—344年；前秦宣昭帝苻坚的年号，时间为365—385年；南齐皇帝萧道成年号，时间为479—482年。而章草始于秦汉年间，所以徐氏所谓的"建元中"应该是"建中元年"的误记。

（二）入宋日僧

中国文人历来重视书法，甚至有"书如其人"之说。笔谈不同于口述，除学识外，双方的书法水平也一览无余。尤其是外国人，如有一手好字，自然会给中国人留下深刻印象。多名善书的日本入宋僧因此而名留我国史册。

宋太平兴国八年（983），日本东大寺僧人奝然与徒弟五六人来到中国，受到了宋太宗的召见。《宋史·日本传》说他"善隶书，而不通华言，问其风土，但书以对"。而在奝然携带的礼品中有"纳参议正四位上藤佐理手书二卷，及进奉物数一卷、表状一卷"，此外还有很多与书法艺术有关的物品。据说奝然当时携带的文书都是请当时的大书法家藤原佐理等缮写。宋朝皇帝和大臣们见了藤原佐理的书法后，个个瞠目结舌，感叹其书艺之高。[2]不仅如此，根据《宋史·日本传》的记载，端拱元年（988）奝然为谢恩而命令从僧嘉因等人再次渡海来宋，在献给宋太宗的工艺美术礼品中就有藤原佐理手书二卷。[3]可见，对于有入宋经验、熟知宋人喜爱何种日本工艺品的奝然来说，选择藤原佐理的书法作为礼物自然是其慎重

① 张小庄、陈期凡编著：《明代笔记日记绘画史料汇编》，上海：上海书画出版社，2019年，第542—543页。
② 郝祥满：《奝然与宋初的中日佛法交流》，北京：商务印书馆，2012年，第315页。
③ 藤家礼之助著，章林译：《中日交流两千年》，北京：北京联合出版公司，2019年，第141页。

考量之结果。

另一名能书的入宋僧就是寂照。关于他，杨亿在《杨文公谈苑》中有如下记载：

> 景德三年，予知银台通进司，有日本僧入贡，遂召问之。僧不通华言，善书札，命以牍对，云："住天台山延历寺，寺僧三千人，身名寂照，号圆通大师。"①

即景德三年（1006），杨文公就职银台通进司时，以寂照为首的日僧来朝，杨与寂照进行了会谈。由于日僧不懂华语但善于书札，会谈实际上以笔谈的形式进行。

时隔三百多年后，明代的陶宗仪在《书史会要》卷八"外域"的"日本国"条中介绍日本书法时，也提到了寂照。

> 于宋景德三年，尝有僧入贡，不通华言，善笔札。命以牍对，名寂照，号圆通大师。国中多习王右军书，照颇得笔法。后南海商人船自其国还，得国王弟与照书，称野人若愚。又左大臣滕原道长书，又治部乡源从英书，凡三书，皆二王之迹。而若愚章草特妙，中土能书者亦鲜能及，纸墨光精。左大臣乃国之上相，治部九卿之列也。②

陶宗仪指出寂照书风颇得王右军笔法。据称，寂照在汴京期间，与当朝名臣杨亿、丁谓等人交流，并有书信、诗文相赠。《杨文公谈苑》记载，寂照"不晓华言，而识文字"，还当场献技，其字非常优美。令人感兴趣的是，经中国商人之手，寂照收到了三封故乡来信。杨亿也看到了这几封信，均为模仿王羲之、王献之父子书法写成，特别是宽弘四年（1007）九月落款为"野人若愚"的草书精湛异常，杨亿对其极为欣赏，认为即使是中国的书家能居其上者也很少，且纸墨均为极品。③寂照最终因心爱苏州山水奇秀，留滞苏州吴门寺。其徒不愿住者，即遣归日本。据说寂照任过苏州僧录司，在宋住三十年，后圆寂于杭州清凉山麓。④

① 杨亿：《杨文公谈苑》，上海：上海古籍出版社，1993年，第10—11页。
② 陶宗仪：《陶宗仪集》，杭州：浙江人民出版社，2005年，第610—612页。
③ 王勇、中西进主编：《中日文化交流史大系10·人物卷》，杭州：浙江人民出版社，1996年，第165页。
④ 杨渭生：《两宋时期中日佛教文化交流》，《浙江万里学院学报》2002年第3期。

（三）丰臣秀吉

明朝万历年间，日本关白丰臣秀吉发动侵略朝鲜之战争，中朝联军与日军在朝鲜半岛展开厮杀。战争前后长达十多年，给中朝两国带了深重灾难。有"侵朝大魔头"之称的丰臣秀吉也因此臭名远扬，留下了永远抹不去的罪恶一页。战争结束一段时间后，国人的同仇敌忾之心稍微得以平静，对丰臣秀吉的认识也渐趋正常化，偶尔还可见对他的正面评价。清初文人王士禛的《香祖笔记》中竟有如下记载：

> 华州郭宛委宗昌，尝从辽左得倭帅丰臣书一纸，书间行草，古雅苍劲，有晋唐风。是朝鲜破后求其典籍之书也。鳞介之族，乃能好古如此。[①]

华州（今陕西华县一带）的郭宗昌（字允伯，以篆刻、书画金石鉴赏驰名），从辽左（辽东）得到丰臣秀吉的行草书法一幅，内容是关于日本攻陷朝鲜后，向朝鲜索求典籍之事。最后的"鳞介之族，乃能好古如此"虽然是对丰臣秀吉向朝鲜求书一事的惊叹，然评价其书法作品"古雅苍劲，有晋唐风"，实属很高的赞誉。

丰臣秀吉的书法水平到底如何，在日本也褒贬不一。有些作品虽署名丰臣秀吉，但很有可能出自五山禅僧之手。尽管如此，从现存数量较多的秀吉真迹来看，早期和晚年的风格虽然有变，但不能否认其在书法艺术上具有的水准。（图9-2）这从《书的日本史》（平凡社，1975年版）第五卷中收录的丰臣秀吉早期作品中也可见一斑。

二、日僧的特殊使命

日本延长五年（927）正月，兴福寺僧人宽建等一行十一人从博多启程入宋，受到了宋代朝野的极大重视。与之前众多的日僧来华不同，宽建本次除了求法巡礼等任务外，还带着一项特殊的使命，这在日本文献《扶桑略记》"第廿四"有记载：

> （延长四年）五月廿一日，召兴福寺宽建法师于修明门外，奏请就唐商人船入唐求法，及巡礼五台山，许之。又给黄金小百两，以宛旅资。法师又请此间文士文笔，菅大臣、纪中

① 王士禛：《香祖笔记》，上海：上海古籍出版社，1982年，第48页。

图9-2　丰臣秀吉书《别所重宗·小寺官兵卫宛书状》

纳言、橘赠中纳言、都良香等诗九卷，菅氏、纪氏各三卷，橘氏二卷，都氏一卷。但件四家集，仰追可给。道风行草书各一卷，付宽建，令流布唐家。[1]

　　宽建法师一行来中国的特殊使命就是按照日本政府之意，将小野道风的书法作品带到中国以示宣传。小野道风，日本著名书法家，一生致力于汉字书法的日本化，以文字为前导，开创了日本平安时代书坛的一种新体式。因此，他是平安中期书法界的第一人，号称"野迹"，与藤原佐理、藤原行成并称"三迹"。传世作品主要有《玉泉帖》《三体白乐天诗卷》《继色纸》等。前面的章节已有提及，宽建之所以选中小野道风的书法作品，绝不会是偶然，从中流露出日人对渐趋成熟的国风文化的自信和试图扬名中国的决心。

三、入选中国法书的日本书法

　　随着中日两国人员的频繁往来与中国碑帖的东传，日本书法艺术渐趋成熟，并逐渐显露本国特色。甚至有的作品深得我国书法家的赏识，以致收入法书字典予以介绍。

[1]　经济杂志社：《扶桑略记》，《国史大系》第六卷，东京：秀英舍，1897年，第681—682页。

（一）《楷法溯源》与《多胡郡碑》

　　《多胡郡碑》详情已具前①，兹不赘述，下面谨就杨守敬②《楷法溯源》中收录的情况做一简单介绍。（图9-3）《楷法溯源》中收录的外国碑文除日本的《多胡郡碑》外，还有四种朝鲜半岛的碑文，分别是《新罗真兴王定界碑》《平百济碑》《上柱国黎阳县开国公刘仁愿残碑》以及《朗空大师碑》。

　　收录的《多胡郡碑》全称《日本国片罢绿野甘良三郡题名残碑》，后有以下注释文：

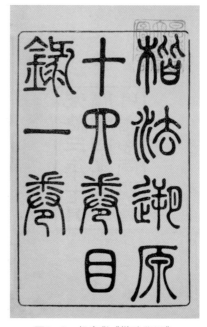

图9-3　杨守敬《楷法溯源》
（光绪四年）扉页

> 和铜四年三月九日甲寅，考为景云二年辛亥。旧题多胡郡碑，传为日本人平鳞得之土中，后藏朝鲜成氏。湖北汉阳叶氏拓本。③

　　可见，《多胡郡碑》的拓本很有可能经由朝鲜传至我国。杨守敬看到的是湖北汉阳叶氏所藏的本子。在正文中，杨守敬将上述碑文略称为"日本题名"。《楷法溯源》中共收入该碑铭文字35个计38种字体，35个文字按序为：上、王、中、藤、右、正、臣、政、百、羊、左、甘、内、良、郡、月、多、片、位、真、比、亲、石、太、治、原、给、绿、野、四、五、九、成、寅、尊，其中正、臣、位、尊各两种字体。（图9-4）

　　杨守敬将异国的《多胡郡碑》作为楷法模范收入我国书法的词典，可见此碑艺术成就之

① 　详见本书第50页第四章"金石铭文"部分论述。

② 　光绪六年（1880），杨守敬作为清朝驻日使臣何如彰的随员赴东京，前后历时四年，期间与日本书道人士交往密切。通过携带的大批金石学著作和碑刻拓片，杨守敬为日本书界展示了与中国书学相关的丰富金石历史遗存，拓宽了日本书家的学术视野。得益于欣赏金石精品与杨氏有力的评析，日本学人对书学历史有了更深刻的认识。随着他们碑帖鉴别能力的提高，书艺创作理念也有了本质性转变，将碑学与帖学相融合，实践书法创作。此外，杨守敬联合日本书界志士，利用西方先进的技术，高质量刊印出版金石著作，将中国宏富的金石学知识进行了更大范围的推广与传播。同时，杨守敬还为日本书学爱好者演示习自潘孺初的碑帖并兼的古体书法，倡导将雄浑古朴的金石精义融入书法创作，加之其与日本友人笔谈内容的刊印，等等，皆深入、系统地启发了日本学人，为长期以"二王"帖学体系为主流的日本书界注入新的血液，助力日本书道的转型与发展，书写了中日书法交流史的重要篇章。参见韦秀玉：《杨守敬在日传播的书学思想》，《中国国家博物馆馆刊》2021年第10期。

③ 　杨守敬：《楷法溯源》"所采古碑目录"，日本早稻田大学藏，光绪四年（1878）刻本，第22页。

图9-4　《楷法溯源》卷一、卷十四中收录的"上"及"尊"

高。其次，如下图所示，凡页面出现《多胡郡碑》中的字，其字形就特大，尤其显目，可见杨守敬对该碑的青睐程度。

（二）《玉烟堂法帖》中的日本草书

不仅是日本楷书受到国人关注，日本草书也引起了中国书法家的极大兴趣。宋代大书家米芾曾在《书史》中两次提到日本书法，其中就有对日本草书的评价：

> 陈贤草书帖：右六七纸，字奇逸难辨，如日本书。[1]
>
> 次得智永板本《千文》，其后得余家《十七帖》，日本书及日本告……[2]

上述提及的《十七帖》，汇集了王羲之的多件手札，一直是学习草书入门最重要的单刻帖。此帖以卷首"十七日"开头而得名，原作藏于唐代内府，最早见于唐张彦远《法书要录》。传内府选择适宜临写的王羲之草书信札28帖134行，汇为一卷作为弘文馆教授书法的范本，

今敦煌出土写本中就有唐人临写《十七帖》的残纸。原作墨迹早已失传，有临摹本多种，从唐代开始《十七帖》即有刻本，到宋代盛行的就是今日所谓的馆本。在馆本《十七帖》系统中，又可分"僧权"不全本、全本，缺十七行本（唐人摹硬黄本）等，以"僧权"不全本书体版本为佳。传世的"僧权"不全本有九种左右，其中四件藏于日本，分别是：清姜宸英本，关西上野有竹斋旧藏，今藏日本京都国立博物馆；明王稚登本，今藏日本东京台东区书道博物馆；清王文治跋本，今藏日本东京国立博物馆；明文徵明本，铃木云洞旧藏，由日本清雅堂出版。[①]

从第二条史料可见，米芾确实见过日本书法。所以第一条史料中米芾认为陈贤的草书"奇逸难辨，如日本书"就有事实根据了。我们可以试想一下，连有"米颠"之称的米芾也难以辨识的草书，可见有多狂放。但笔者推测米芾得到的日本书法作品中，可能有假名作品。对于米芾来说，假名当然不认识了。

那么，米芾见过的日本草书究竟有多"出格"呢？明代万历四十年（1612）成书的《玉烟堂法帖》中收录了日本古代书家的作品，我们可以做一参考。（图9-5）

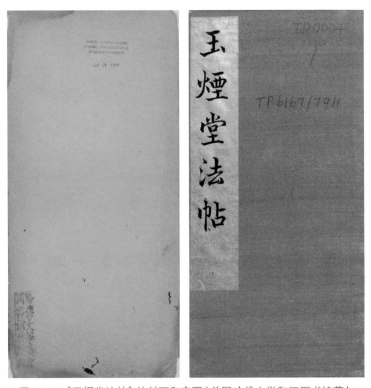

图9-5　《玉烟堂法帖》的封面和扉页（美国哈佛大学和汉图书馆藏）

① 田振宇：《明章刻〈十七帖〉之发现——以其为例揭示古法帖作伪现象》，《艺术工作》2022年第1期。

该书由浙江海宁的陈瓛（元瑞）汇集，上海吴之骥镌刻，每卷之首无帖名卷数。共24卷，卷首有董其昌所书长序。末刻"万历四十年岁在壬子玉烟堂模勒上石"篆书2行。此帖汇集汉魏至宋元各家名迹及石刻佳本，卷一为汉魏法书，卷二至卷十二为唐法书，卷十三至卷十九为宋元法书。

《玉烟堂法帖》中的"唐法书·日本"部分收录了十世纪后期的日本书法作品，使我们对"奇逸难辨"的和风书法有一个直观的认识。（图9-6）该图的正文释文如下：

<div align="center">日　本</div>

　　暮春游施无畏寺，玩半落花，绝句为韵，郁檀一首。
　　落花委地亦残枝，如有如空意始知。
　　何似道场檀越老，年颡[1]白发半头时。

　　三月尽日于施无畏寺即事，绝句为体，左拾遗一首。
　　艳阳三月今日尽，白首拾遗感怀催。
　　欲以危身期后会，明春谁定见花开。
　　扶醉走笔，不避调声。

以上两首诗中提到的"施无畏寺"位于京都北山，初名观音寺。《玉烟堂法帖》的作者之所以将它们归入"唐法书"，主要原因是上述两幅作品宗法二王笔风之故吧。

作品后有如下题识：

　　以上二枚皆王子手迹，临之也。
　　薛嗣昌。

可见，所谓的日本书法并非真迹，而是一位名叫薛嗣昌的人临摹而成。薛嗣昌，薛向之子，《宋史》卷三百二十八中有其父子之传。传中记载说：

① 任平的《中日书法艺术之交流》及松下见林的《异称日本传》都作"颜"，笔者认为当是"颡"。

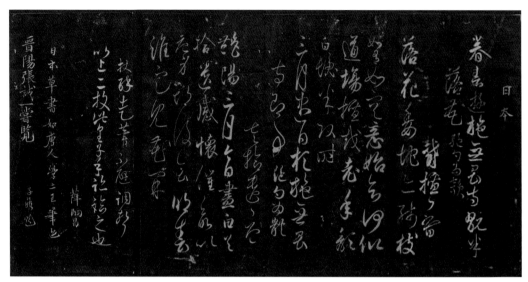

图9-6　《玉烟堂法帖》中的两幅日本书法作品

嗣昌亦以吏材奋。崇宁中，历熙河转运判官，梓州、陕西转运副使，直龙图阁、集贤殿修撰，入为左司郎中，擢徽猷阁待制、陕西都转运使，知渭州，改庆州。……嗣昌前后因事六七贬，多以欺罔获罪。至是，言者并论之，降为待制，卒。

那么，薛嗣昌提到的"王子"究竟是谁？日本的历史研究书《异称日本传》认为是醍醐天皇第十六皇子兼明亲王（914—987）。亲王长于音乐，擅长书法，其后的大书家藤原行成曾临摹过亲王的书法。施无畏寺乃亲王母亲淑姬所葬之地，所以亲王为该寺的檀越。诗中所谓的"郁檀者"乃亲王自称，而"左拾遗"是一官名，与亲王一样，同为风骚之士。上述书作乃以石刻拓本传世。[①]

在薛嗣昌之后，还有一位书法大家的款识，那就是元代大书法家赵子昂。他说：

日本草书如唐人学二王笔迹，晋阳张诚一尝览。子昂题。

据赵孟頫的题跋来看，山西晋阳的张诚一曾经亲眼见过日本书法。遗憾的是我们无从得知这位张诚一为何人，或许是赵孟頫的书友。在赵孟頫的印象里，日本草书和唐人并无多少

① 松下见林：《异称日本传》，东京：广文库刊行会，1927年，第473—478页。

区别，都是宗法王羲之父子。

上述兼明亲王的草书又被董其昌收入《戏鸿堂帖》，标之为"海外书"。兼明亲王的草书诗作之所以得到薛嗣昌的临写，意味着它具有"如唐人"在继承二王传统中的类似典范的重要性。这与北宋人视日本绘画如李思训、王维之态度可说有相通之处，都出于对已日渐模糊之唐代风格典范的热切追寻，也都一起形塑着异国日本作为古逸文化寄托体的想象。[①]

以上对汉字的和风化做了点描，汉字书法草化到"奇逸难辨"的程度，也就离假名书法不远了。包括"三迹"在内的名家，均无假名书迹传世，这里有两方面的原因：一是假名主要由女性创制和传写，女子书写假名自然胜过男子；二是男子崇尚汉字，假名写得再好也难获世间赞赏。

《源氏物语》（梅枝之卷）提到源氏收集的假名字帖，中宫母御息所随手写下的草体，被评定为最上品，而"三迹"之中竟无一人榜上有名。当然，这并不意味着男子与假名书法无缘。《源氏物语》（赛画之卷）还提到，纪贯之书写的《竹取物语》、小野道风挥毫的《宇津保物语》，均是一流的书法；藤原佐理在九州任大宰大贰时，宫中特意请他书写假名字帖。这些例子说明，书法大家大抵也写得一手漂亮的假名，只是汉字书法的名声含金量更高罢了。

总之，十世纪前后的文化转型期间，平安文化呈现双层结构，一方面是男性主宰的汉字文化层，另一方面是女性主导的假名文化层。两个文化层通过接触和碰撞、取舍和扬弃，逐渐趋于亲和与交融，这便是平安时代文化创造的动力和能源所在。

四、日本的文房四宝

中国的书画用具，不少独具一格，它既表现了中华民族不同于其他民族的风俗，又为世界文化的进步和发展做出了贡献。常说的"文房四宝"是指作为书写工具的纸、笔、墨、砚。在本节中则将进一步扩大范围，凡书法创作所用的文具皆属所叙之范畴。

（一）和纸的传入

关于和纸传入我国的历史，先学已经有很多研究，目前文献可见的最早记载是唐代。根据日本人牧墨仙在《一宵话》（1810）卷一"唐纸"条载："唐玄宗得日本纸，分赐诸亲王，乃今

① 石守谦：《移动的桃花源：东亚世界中的山水画》，北京：生活·读书·新知三联书店，2015年，第228页。

檀纸之类也。"入唐留学僧圆载送给唐朝诗人陆龟蒙的"海纸"、遣唐使最澄在台州向刺史献上的"斐纸"、宋代时期传入我国的"五色笺"、明代时期的"日本松皮纸"等记载，都是中日两国书法以及文化交流史上不可或缺的一页。[①]

但关于日本松皮纸的传入时间，明代徐应秋在《玉芝堂谈荟》卷二十八中记："唐时高丽岁贡蛮纸，日本国出松皮纸，扶桑国出笈皮纸。"[②]换言之，徐氏认为日本的松皮纸在唐代已经传入我国。

文震亨在《长物志》卷五"装褫定式"中记载："画卷有高头者不须嵌，不则亦以细画绢挖嵌。引首须用宋经笺、白宋笺及宋元金花笺，或高丽茧纸、日本画纸俱可。"[③]

方士淦在《蔗余偶笔》中，对日本纸有如下记载：

> 日本国纸，如中华桂花叶，浓绿色，坚滑，书字极光润。

吴振棫在《养吉斋丛录》卷二十六中，对各地的贡纸有以下记载：

> 外国所贡，高丽则有洒金笺、金龙笺、镜光笺、苔笺、咨文笺、竹青纸、各色大小纸，琉球则有雪纸、头号奉书纸、二号奉书纸、旧纸，西洋则有金边纸、云母纸、漏花笺、各色笺纸。又回部各色纸，大理各色纸，此皆懋勤殿庋藏中之别为一类者。

可见，和纸自唐代起就陆续传入我国。由于其厚实的特性，在书画界有多种用途。吴振棫虽没有直接提及日本贡纸，但鉴于当时的日琉关系，琉球贡纸的情况不妨作为了解日本纸张的又一参考。

（二）日本墨

元代陆友（友仁）在《墨史》卷十四"外国墨"中对高丽、日本的书法用墨有如下记载：

① 潘吉星：《中国科学技术史·造纸与印刷卷》，北京：科学出版社，1998年，第524—525页；任平：《中日书法艺术之交流》，《中日文化交流史大系7·艺术卷》，杭州：浙江人民出版社，1996年；等等。
② 张小庄、陈期凡编著：《明代笔记日记绘画史料汇编》，上海：上海书画出版社，2019年，第542页。
③ 同上，第556页。

高丽贡墨，猛州为上，顺州次之。旧作大挺，不善合胶，脆软不光。后稍得胶法，作小挺，差胜。然其烟极轻细，往时潘谷尝取高丽墨，再杵入胶，遂为绝等。其墨有曰"平虏城进贡"者，有曰"顺州贡墨"，或曰"猛州贡墨"。率长挺而坚薄如革版，其色泽，则顺不逮猛也。李公择曾惠苏子瞻墨半枚，其印文曰"张力刚"，岂墨匠姓名耶？云得之高丽使者。魏道辅云新罗墨有蝇饮其汁，蝇立死，不知何毒之如是也，后常戒人合药勿用新罗墨。日本亦有墨，遍肌印文，如柿蒂形。

在上文中，陆友的重点虽在高丽贡墨，但文末顺势提到了日本墨，并对其形状之异与印文之多做了记录，可见他对这两点印象较深。元代时期，中日之间没有国交，所以日本墨应该是通过民间的商贸而流入中国。

（三）日本砚

钱泳《履园丛话》卷十二"琢砚"中记载"日本石砚"：

近又以日本国石为砚者，皆出于通州福山一带。人家墙壁内时时有之，相传为明时倭寇入江南压船带来者。其质坚而细，甚发墨，有黄、紫、黑三种，莫名其为何石，近亦渐少矣。

日本的博多自古有"石城"之称，它离倭寇的渊薮对马、壹岐等地亦不远。明代倭寇来犯时，其船只的压舱石很有可能来自博多一带。至于钱泳提到的日本石砚皆出于通州福山一带，应该与倭寇多次侵犯通州有关。

（四）日本的其他文房用具

《长物志》卷七的"压尺""秘阁""裁刀"中都记载了日本文房用品的好坏：

压尺：以紫檀、乌木为之，上用旧玉璏为纽，俗所称"昭文带"是也。有倭人镂金双桃银叶为纽，虽极工致，亦非雅物。又有中透一窍，内藏刀锥之属者，尤为俗制。

秘阁：以长样古玉璏为之，最雅；不则倭人所造黑漆秘阁如古玉圭者，质轻如纸，最妙。紫檀雕花及竹雕花巧人物者，俱不可用。

裁刀：有古刀笔，青绿裹身，上尖下圆，长仅尺许，古人杀青为书，故用此物。今仅可供

玩，非利用也。日本番夷有绝小者，锋甚利，刀靶俱用鸂鶒木，取其不染肥腻，最佳。滇中鏒金银者亦可用。溧阳、昆山二种俱入恶道，而陆小拙为尤甚矣。①

而同样在卷七的"文具"中，记载了诸多日本上乘的文具用品：

> 文具虽时尚，然出古名匠手，亦有绝佳者。以豆瓣楠、瘿木及赤水桵为雅，他如紫檀、花梨等木皆俗。三格一替（屉），替中置小端砚一，笔觇一，书册一，小砚山一，宣德墨一，倭漆墨匣一。首格置玉秘阁一，古玉或铜镇纸一，宾铁古刀大小各一，古玉柄棕帚一，笔船一，高丽笔二枝。次格古铜水盂一，糊斗、蜡斗各一，古铜水勺一，青绿鎏金小洗一。下格稍高，置小宣铜彝垆一，宋别合一，倭漆小撞、白定或五色定小合各一，矮小花尊或小觯一，图书匣一，中藏古玉印池、古玉印、鎏金印绝佳者数方。倭漆小梳匣一，中置玳瑁小梳及古玉盘匜等器，古犀玉小杯二。他如古玩中有精雅者，皆可入之，以供玩赏。②

此处的"文具"是书斋中专门储放文房小器物的家具，仅从所放之物就可见古人对文房用具的重视与讲究。同时在该书"器具"一章作者又列举各种类型的文房用具达六十多种，可谓品类繁盛，令人目不暇接。今天来看，品目繁多的文具不仅是文人生活的珍贵遗物，更重要的是各个器具都蕴含了各个时代文人阶层的审美情趣，代表各时代最为卓越的工艺水准。

高濂的《遵生八笺》卷十五中，还记载了日本臂阁的精妙：

> 臂阁有以长样古玉璏为之者甚多，而雕花紫檀者亦常有之。近有以玉为臂阁，上碾螭文、卧蚕、梅花等样，长六七寸者。有以竹雕花巧人物为之者，亦佳。而倭人黑漆臂阁，如圭，圆首方下，阔二寸余，肚稍虚起，恐惹字墨，长七寸，上描金泥花样，其质轻如纸，此为臂阁上品。③

臂阁又称臂搁、腕枕、臂格、秘搁，是古代中国文人用毛笔书写时用来搁放手臂的文房用具，一般为长条状的拱形，上部弧凸以利于置腕，下部内凹以防压字。

① 张小庄、陈期凡编著：《明代笔记日记绘画史料汇编》，上海：上海书画出版社，2019 年，第 559 页。
② 同上，第 561 页。
③ 同上，第 194 页。

结语

对古代中日书法交流史的探讨，并非是一个轻易的话题，因为它不仅时间跨度很大、书家名流辈出、风格派别林立，而且还关涉两地的技法与理论、作品的赏析与批评、人与物的交流与影响等问题。如果想让读者阅后有所得的话，在兼顾前述问题的基础上，还应尽可能厘清以下几个关键问题：第一，中国书法东传日本的时间与标志；第二，中日书法交流的历史分期与内容特点；第三，日本书法的本土特色与逆向回流；第四，书法交流在中日关系中的作用与地位。

首先，以汉字为载体的中国书法究竟何时传入日本？这是一个有关艺术起点高低的问题，甚至关涉日本文明开化迟早的问题。不难想象，汉字书法之于日本，不仅带去了成熟的文字，从而得以跻身东亚文明的交流行列，而且还催生了本土人士的审美意识，拓宽了自我认识以及感受世界的想象空间。换言之，中国书法东传日本的时间，可以说是探讨相关问题的基础和核心。

也许正因如此，几乎所有的学者在讨论这一问题时，都将核心聚焦在了汉字抑或汉籍的始传这一点上。然从目前来看，此问题的探索受制于多重因素之影响，以致至今无法准确溯源。受制的因素主要有二：一是汉字（汉籍）东传的时间与标志难以框定。传入时间主要有"春秋时代说"（北海道小樽手宫公园石刻文字乃由中国船员所留）、"西汉时期说"（《汉书》记载乐浪海中倭人来贡）、"东汉时代说"（《后汉书》记载光武帝授予倭奴国"汉委奴国王"金印）、"三世纪末抑或四世纪末百济传入说"（《古事记》《日本书纪》记载王仁献书）等。而对于汉字东传的标志，学界意见也不一致，"仅仅是文字的传入"还是"需要认定日本人能否使用汉字"也是仁智各异。此外，日本究竟有无原生文字，所谓的"神代文字"抑或"弥生文字"是否真的是文字？它们与汉字母体之间有无关系？诸如此类的问题，都曾引起一时的关注和争论。受制因素之二是汉字（汉籍）的传入或出现，是否就意味着日本书法的起源。这里就有一个文字功能演变的问题。毋庸置疑，无论中日，文字的实用性是其诞生或被接纳的第一缘由，其次是美感的追求，最后才有条件进入艺术之境界。所以自汉字诞生以来，无论古今中外都存在"书写"与"书法"的区别。无论中国的汉字是起源于"结绳记事""八卦""仓颉造字"，还是"原始图画"，并不妨碍人人皆能学会书写汉字，即使不识字者也能依

样画葫芦，但断不能就说人人皆能"书法"。鉴于此，我们认为，对"有了汉字就有了书法"即"汉字与书法等源说"要持谨慎态度，毕竟绝大多数人写了一辈子汉字，最终也与书法无缘。同样的道理，"五世纪初百济传入说"是目前汉字（汉籍）传入日本最通行的学说，但并不能因此简单粗暴地将日本书法的起源认定为五世纪初。客观地说，汉字（汉籍）的传入，只是为日本书法萌芽提供了前提和可能。而这种前提和可能，与书法的最终成型也并非有必然的关系。日本书法之所以能最终成立，与书法母体中国对它的不断"刺激"与长期"扶持"存在本质关联。

当然，在讨论日本书法起源问题之际，也要注意以下三点：第一，根据《古事记》《日本书纪》记载，应神天皇时期百济的阿直岐、王仁赴日传播知识，因此前者被称为"史之始祖"，后者被称为"书首等之始祖"。但是应神天皇的在位时间学界存在较大分歧，因此王仁赴日的应神天皇十六年至少存在"285年"与"378年"之别。但百济开国于345年，"285年说"自然不攻自破。此外，王仁带去的《千字文》也是千年悬案，因为常识所谓的出自周兴嗣之手的《千字文》成书于六世纪初，上述的"378年说"漏洞明显。鉴于此，中日两国皆有学者指出，王仁带去的《千字文》并不一定特指某本书，而是当时蒙学读物的泛指或总称。这当然是最好的便宜之解，但还是不能释怀。因为根据我国各种文献记载，历史上确切编制过《千字文》的至少有钟繇、王羲之、萧子范、周兴嗣等多人，而且欧阳修也曾提出汉代学书法的人早就使用过周兴嗣《千字文》中的语言。因此至迟在汉代就已经出现类似《千字文》抑或就叫《千字文》的类书。第二，日本学者提出的"大和时代的百济书法说"。对于这个观点的立论路径暂且不做深究，值得注意的是，若把4—6世纪的大和时代认定为日本书法起源的时间，那就意味着渡来人（百济人）是日本书法缘起的主角，缺乏本土营养和本土特色。因此也就造成了中日书法"原生型"与"植入型"的天然差异。而正是这种差异从本质上决定了中日两国书法艺术发展的路径与内涵。第三，日本书体起点的问题。中国汉字的最早书体一般认为是甲骨文，但甲骨文已是一种比较成熟的书体，在它之前应该还有另外的书体。随着文字实用性的增强与普及，篆、隶、楷、行、草等书体也随之出现与成熟。因此中国书法是一门多体并存但又皆各有所需的艺术。而日本书法是外来植入的，书体的起点既不是篆隶，更不是甲骨籀文，而是非常具有实用性的行楷，甚至就是行书。所以，纵观日本书法史，其成就最大的基本集中在行楷，其次是草书。假名书法从本质上来说脱胎于我国的行草。这些都与日本书法的起点书体直接相关。

其次，中日书法交流的历史分期与内容特点。在本书中，我们根据中国文化的输出特点与

日本书风的演变，将两国的书法交流历史分为七个阶段，它们分别是汉字（汉籍）东传与日本书法的缘起、佛教东渐与飞鸟书法、晋唐古韵与奈良书法、唐风宋韵与平安书法、禅风兴盛与镰仓书法、五山文化与室町书法、法帖输入与江户书法等。每个阶段的描述由两部分组成，前半是中国影响日本的主流文化，包括一般意义上的文化与书法领域的专属事项，后半是日本的传统历史分期。应该说，书风的演变有其本身的内在规律，并不一定与日本历史的更替始终保持同步，而且新书体、新书风的出现并不意味着历史书体书风的消失，往往是各取所需的"唐样""和样"并存。这样的历史分期法只是我们的尝试，并不一定非常科学和成熟，有待以后进一步纠正与补强。

再次，日本书法的本土特色与逆向回流。中国的很多文化传到日本后，都被冠以"道"，书法也不例外，日本一般称其为"入木道""书道"。所以"法"与"道"的区别，应是中日书法最明显的不同。中国书法注重法度，追求字字有来历，点画结构讲究技法，墨色谋篇需要章法，把临帖范本称为"法帖"，还有血法、骨法、肉法、腕法等等专用俗语。一句话，不了解各种"法"，便没有资格谈论中国书法。反观日本，重视的是以书载道，目的落在"道"之上，"书"只是一种手段与载体，它与花道、茶道、香道、剑道、棋道等类似，学书人通常追求的是一种人生之道。目的不一样，导致的结果自然也不相同。中国书体繁多，群星璀璨。日本书体相对集中，众星拱月。日本书道的第二个本土特色可以用"佛心"来概括。无论是飞鸟时代典型的佛教书法，还是平安时代领衔书坛的高僧空海、最澄，加之后来具有禅风的镰仓书法、佛儒融合的室町书法之代表墨迹等，无不具有浓郁的佛教色彩。由于日本僧人是古代中日文化交流舞台上的主角，所以佛教自然而然成了两国交流的主旋律之一，书法也不例外。从此意义上说佛教乃是日本书道的底色也不为过。换言之，从中日佛教的不同，大致可以洞悉中日书法的差别。正因如此，要研究日本书道，就必须懂得日本佛教，否则就容易陷入隔靴搔痒之尴尬处境。这也是本书花费大量笔墨来阐述日本佛教发展史的缘由所在。日本书道的第三个特色应该说在于它的独立性。中国书法博大精深，名家辈出，理论完备，成为最具中国特色的艺术之一。日本书道尽管源自中国，但并没有成为中国书法的附庸，而是孕育出了具有本国特色的书家、书风、书体。在形式、结构上有很强的独创性，其风格和传统的中国书法有很大不同，具有独特的美感和艺术魅力。在线条上强调简练、流畅，同时又不乏节奏感和生气，既简约又不简单。总之，日本书法通过自身的发展突破了中国书法的窠臼，成为一种独立的书写艺术形式，其笔意、意境、气韵都与中国有所不同。

正是由于以上原因，日本来华的书家、传入中国的书作历来就受到中国同行的青睐。文

献记载中，就有多名入华日人善书，不仅有擅长章草的遣唐使兴能，也有在宫廷禁地挥毫泼墨的入宋僧，更有撰写"永乐通宝"的入明僧。有的日本书家甚至得到中国皇帝的"独宠"，规定没有皇命不得给任何人题字。而藤原佐理、小野道风等人的作品经由奝然、宽建带入中国，也引起了很大反响。明代的《玉烟堂法帖》收入日本的草书、叶志诜的《平安馆金石文字》与杨守敬的《楷法溯源》皆收录《多胡郡碑》等，都充分表明日本书家取得了非凡的成就。

最后谈谈书法交流在中日关系中的作用与地位。书法是中华文化的重要组成部分，自古以来在中国社会中就有着极高的地位和影响力。在中日关系中，书法交流也一直扮演着重要的角色。首先，书法交流可以促进中日两国文化的理解与融合。书法作为一种"无声语言"的艺术形式，有着独特的审美价值和文化内涵，能够通过笔墨、风格等方面传递中日文化的精髓和特点，让两国人更好地了解对方的文化和思维方式。其次，书法交流还可以作为增进中日两国人民之间友谊和情感的纽带。书法艺术具有强烈的个性和情感表达能力，通过对比和交流中日不同的书法风格和文化背景，可以培养人们的文化共情和跨文化理解能力，进而促进两国人民之间的互相认识和尊重。最后，书法交流也能够为中日的文化产业发展提供更多的机会和平台，从而推动两国相关文化产业的进一步发展。古代如此，当今也一样。

参考书目

01　辻善之助：《日本文化史Ⅰ·上古—奈良时代》，东京：春秋社，1948年。

02　东京大学史料编纂所：《大日本古记录·蔗轩日录》，东京：岩波书店，1953年。

03　儿玉幸多：《图说日本文化史大系3·奈良时代》，东京：小学馆，1956年。

04　策彦周良：《初渡集》，《大日本佛教全书》第73卷·史传部十二，东京：讲谈社，1972年。

05　上村观光：《五山文学全集》别卷，东京：思文阁，1973年。

06　《书的日本史》1—9卷，东京：平凡社，1975—1977年。

07　长沼贤海：《日本海事史研究》，福冈：九州大学出版会，1976年。

08　《正仓院文书和木简的研究》，东京：墒书房，1977年。

09　小松茂美编：《日本书迹大鉴》第10卷，东京：讲谈社，1978年。

10　坂本太郎：《人物丛书·圣德太子》，东京：吉川弘文馆，1979年。

11　木宫泰彦著，胡锡年译：《日中文化交流史》，北京：商务印书馆，1980年。

12　山根有三编：《日本美术史》，东京：美术出版社，1983年。

13　森浩一编：《日本的古代1·倭人的登场》，东京：中央公论社，1985年。

14　富田富贵雄：《日本书道史概说》，冈山：西日本法规出版，1987年。

15　小松茂美：《日本书道辞典》，东京：二玄社，1987年。

16　陈振濂编：《日本书法通鉴》，郑州：河南美术出版社，1989年。

17　刘景隆编著：《历代书法技艺》，北京：农村读物出版社，1993年。

18　东野治之：《书的古代史》，东京：岩波书店，1994年。

19　陈振濂：《日本书法史》，《陈振濂学术著作集》，上海：上海书画出版社，2018年。

20　王勇、上原昭一主编：《中日文化交流史大系7·艺术卷》，杭州：浙江人民出版社，1996年。

21　王勇、中西进主编：《中日文化交流史大系10·人物卷》，杭州：浙江人民出版社，1996年。

22　杨曾文：《日本佛教史》，杭州：浙江人民出版社，1996年。

23　大庭脩著，徐世虹译：《江户时代日中秘话》，北京：中华书局，1997年。

24　小松茂美：《日本书道史展望》，《小松茂美著作集》18，东京：旺文社，1997年。

25　郑彭年：《日本中国文化摄取史》，杭州：杭州大学出版社，1999年。

26　严绍璗：《汉籍在日本的流布研究》，南京：江苏古籍出版社，2000年。

27　久野健、辻惟雄、永井信一编，蔡敦达译：《日本美术简史》，上海：上海译文出版社，2000年。

28　王晓秋：《近代中日文化交流史》，北京：中华书局，2000年。

29　三田村泰助：《中国文明的历史8·明帝国和倭寇》，东京：中央公论新社，2000年。

30　郑梁生：《中日关系史》，台北：五南图书出版公司，2001年。

31　吕顺长：《清末浙江与日本》，上海：上海古籍出版社，2001年。

32　祝大斌主编：《杨守敬书〈何君墓志铭〉》，武汉：湖北人民出版社，2001年。

33　韩天雍编著：《日本书法经典名帖——三笔三迹》，杭州：中国美术学院出版社，2001年。

34　韩天雍编著：《日本书法经典名帖——禅宗墨迹》，杭州：中国美术学院出版社，2001年。

35　韩天雍编著：《日本书法经典名帖——佛教写经》，杭州：中国美术学院出版社，2001年。

36　王勇：《日本文化——模仿与创新的轨迹》，北京：高等教育出版社，2001年。

37　刘晓路：《日本美术史话》，北京：人民美术出版社，2004年。

38　王勇：《书籍的中日交流史》，东京：国际文化工房，2005年。

39　蔡毅编译：《中国传统文化在日本》，北京：中华书局，2002年。

40　浙江大学日本文化研究所编著：《日本历史》，北京：高等教育出版社，2003年。

41　玉村竹二：《五山禅僧传记集成》，东京：思文阁，2003年。

42　洪可尧：《四明书画家传》，宁波：宁波出版社，2005年。

43　陈振濂：《维新：近代日本艺术观念的变迁——近代中日艺术史实比较研究》，杭州：浙

江古籍出版社，2006年。

44　李寅生：《论宋元时期的中日文化交流及相互影响》，成都：巴蜀书社，2006年。

45　劳悟达著，毕斐、殷凌云、楼森华译：《禅师中峰明本的书法》，杭州：中国美术学院出版社，2006年。

46　茂吕美耶：《江户日本》，桂林：广西师范大学出版社，2006年。

47　王慕民、张伟、何灿浩：《宁波与日本经济文化交流史》，北京：海洋出版社，2006年。

48　李新华、杏林主编：《古代禅宗墨迹经典》，北京：中国书店，2007年。

49　王宝平、郭万平等编：《邻交征书》，上海：上海辞书出版社，2007年。

50　茂吕美耶：《平安日本》，桂林：广西师范大学出版社，2007年。

51　富谷至著，刘恒武译：《木简竹简述说的古代中国——书写材料的文化史》，北京：人民出版社，2007年。

52　书法编辑部编：《书房撷趣》，上海：上海书画出版社，2008年。

53　今枝爱真：《禅宗の歴史》，东京：吉川弘文馆，2013年。

图片索引

后 记

　　本书是在《日本书法艺术》(上海文艺出版社，2010年版)的基础上大幅修订而成。在章节的编排与命名、每部分的内容与篇幅上都做了较大补充。尤其是增加了大量插图，既进一步符合了现代人的阅读习惯，也为作品鉴赏提供了更多便利，使得读者对中日书法交流史有一个更为直接的观感效果。如果说之前的小书偏重于日本书法史的梳理，而本书则侧重于对两国交流史的探讨。

　　从当前学界的研究动态来看，通史性的中日书法交流史成果并不多见，而国别史、断代交流史的成果很多。鉴于此，我们在吸收已有成果的基础上，加上平时的一些研究积累，汇编成《中日书法交流史(古代卷)》一书。由于时间和水平有限，书中的知识点难免挂一漏万，敬请各位方家指正。

　　作为本书的姐妹篇，后续我们计划再出版《中日书法交流史(近现代卷)》，也敬请大家期待。

<div align="right">

著　者

2023年4月18日

</div>

图书在版编目（CIP）数据

中日书法交流史. 古代卷 / 郑鸣谦，陈小法著. ——
杭州：浙江人民美术出版社，2023.6
ISBN 978-7-5340-3811-2

Ⅰ. ①中… Ⅱ. ①郑… ②陈… Ⅲ. ①汉字－书法史
－中国、日本 Ⅳ. ①J292-09

中国版本图书馆CIP数据核字（2023）第088167号

中日书法交流史 古代卷

郑鸣谦　　陈小法 著

责任编辑　罗仕通
责任校对　左　琦
责任印制　陈柏荣

出版发行　浙江人民美术出版社
　　　　　（杭州市体育场路347号）
经　　销　全国各地新华书店
制　　版　浙江时代出版服务有限公司
印　　刷　浙江海虹彩色印务有限公司
版　　次　2023年6月第1版
印　　次　2023年6月第1次印刷
开　　本　787mm×1092mm　1/16
印　　张　15
字　　数　295千字
书　　号　ISBN 978-7-5340-3811-2
定　　价　120.00元

如有印装质量问题，影响阅读，请与出版社营销部（0571-85174821）联系调换。